微课堂学电脑

Adobe Audition CS6 音频编辑入门与应用

文杰书院　编著

清华大学出版社
北　京

内 容 简 介

本书是"微课堂学电脑"系列丛书的一个分册,以通俗易懂的语言、精挑细选的实用技巧、翔实生动的操作案例,全面介绍了 Adobe Audition CS6 音频编辑入门与应用的基础知识,主要内容包括音频的基础知识、Adobe Audition CS6 基本操作入门、工作区与视图操作、音频基本修剪与精修、单轨音频波形高级编辑、多轨音频合成与制作、多轨音频高级编辑与修饰、录音与环绕声、应用效果器处理音频、丰富的混音效果、音频输出和其他功能等方面的知识、技巧及应用案例。

本书面向初级计算机音频编辑爱好者、录制人员、专业音乐制作人以及各类音乐艺术院校的师生,也可以作为音乐制作爱好者的参考用书,同时还可以作为培训学校的音频教材、音乐教材的辅导用书。

本书封面贴有清华大学出版社防伪标签,无标签者不得销售。

版权所有,侵权必究。举报:010-62782989,beiqinquan@tup.tsinghua.edu.cn。

图书在版编目(CIP)数据

Adobe Audition CS6 音频编辑入门与应用/文杰书院编著. —北京:清华大学出版社,2017(2023.1重印)
(微课堂学电脑)
ISBN 978-7-302-47268-1

Ⅰ.①A… Ⅱ.①文… Ⅲ.①音乐软件—基本知识 Ⅳ.①J618.9

中国版本图书馆 CIP 数据核字(2017)第 125975 号

责任编辑:魏 莹
封面设计:杨玉兰
责任校对:李玉茹
责任印制:宋 林

出版发行:清华大学出版社
网 址:http://www.tup.com.cn, http://www.wqbook.com
地 址:北京清华大学学研大厦 A 座 邮 编:100084
社 总 机:010-83470000 邮 购:010-62786544
投稿与读者服务:010-62776969, c-service@tup.tsinghua.edu.cn
质量反馈:010-62772015, zhiliang@tup.tsinghua.edu.cn

印 装 者:三河市铭诚印务有限公司
经 销:全国新华书店
开 本:185mm×260mm 印 张:18.5 字 数:443 千字
版 次:2017 年 7 月第 1 版 印 次:2023 年 1 月第 7 次印刷
定 价:49.80 元

产品编号:067784-01

致读者

"微课堂学电脑"系列丛书立足于"全新的阅读与学习体验",整合电脑和手机同步视频课程推送功能,提供了全程学习与工作技术指导服务,汲取了同类图书作品的成功经验,帮助读者从图书开始学习基础知识,进而通过微信公众号和互联网站进一步深入学习与提高。

我们力争打造一个线上和线下互动交流的立体化学习模式,为您量身定做一套完美的学习方案,为您奉上一道丰盛的学习盛宴!创造一个全方位多媒体互动的全景学习模式,是我们一直以来的心愿,也是我们不懈追求的动力,愿我们为您奉献的图书和视频课程可以成为您步入神奇电脑世界的钥匙,并祝您在最短时间内能够学有所成、学以致用。

▶▶ 这是一本与众不同的书

"微课堂学电脑"系列丛书汇聚作者 20 年技术之精华,是读者学习电脑知识的新起点,是您迈向成功的第一步!本系列丛书涵盖电脑应用各个领域,为各类初、中级读者提供全面的学习与交流平台,适合学习计算机操作的初、中级读者,也可作为大中专院校、各类电脑培训班的教材。热切希望通过我们的努力能满足读者的需求,不断提高我们的服务水平,进而达到与读者共同学习、共同提高的目的。

- ➢ **全新的阅读模式**:看起来不累,学起来不烦琐,用起来更简单。
- ➢ **进阶式学习体验**:基础知识+专题课堂+实践经验与技巧+有问必答。
- ➢ **多样化学习方式**:看书学、上网学、用手机自学。
- ➢ **全方位技术指导**:PC 网站+手机网站+微信公众号+QQ 群交流。
- ➢ **多元化知识拓展**:免费赠送配套视频教学课程、素材文件、PPT 课件。
- ➢ **一站式 VIP 服务**:在官方网站免费学习各类技术文章和更多的视频课程。

▶▶ 全新的阅读与学习体验

我们秉承"打造最优秀的图书、制作最优秀的电脑学习软件、提供最完善的学习与工作指导"的原则,在本系列图书编写过程中,聘请电脑操作与教学经验丰富的老师和来自工作一线的技术骨干倾力合作编著,为您系统化地学习和掌握相关知识与技术奠定扎实的基础。

致读者

1. 循序渐进的高效学习模式

本套图书特别注重读者学习习惯和实践工作应用,针对图书的内容与知识点,设计了更加贴近读者学习的教学模式,采用"**基础知识学习+专题课堂+实践经验与技巧+有问必答**"的教学模式,帮助读者从初步了解到掌握到实践应用,循序渐进地成为电脑应用高手与行业精英。

2. 简洁明了的教学体例

为便于读者学习和阅读本书,我们聘请专业的图书排版与设计师,根据读者的阅读习惯,精心设计了赏心悦目的版式,全书图案精美、布局美观。在编写图书的过程中,注重内容起点低、操作上手快、讲解言简意赅,读者不需要复杂的思考,即可快速掌握所学的知识与内容。同时针对知识点及各个知识板块的衔接,科学地划分章节,知识点分布由浅入深,符合读者循序渐进与逐步提高的学习习惯,从而使学习达到事半功倍的效果。

(1) **本章要点**:以言简意赅的语言,清晰地表述了本章即将介绍的知识点,读者可以有目的地学习与掌握相关知识。

(2) **基础知识**:主要讲解本章的基础知识、应用案例和具体知识点。读者可以在大量的实践案例练习中,不断提高操作技能和经验。

(3) **专题课堂**:对于软件功能和实际操作应用比较复杂的知识,或者难于理解的内容,进行更为详尽的讲解,帮助读者拓展、提高与掌握更多的技巧。

(4) **实践经验与技巧**:主要介绍的内容为与本章内容相关的实践操作经验及技巧,读者通过学习,可以不断提高自己的实践操作能力和水平。

(5) **有问必答**:主要介绍与本章内容相关的一些知识点,并对具体操作过程中可能遇到的常见问题给予必要的解答。

▷▷ 图书产品和读者对象

"微课堂学电脑"系列丛书涵盖电脑应用各个领域,为各类初、中级读者提供了全面的学习与交流平台,帮助读者轻松实现对电脑技能的了解、掌握和提高。本系列图书本次共计出版 14 个分册,具体书目如下:

- ➢ 《Adobe Audition CS6 音频编辑入门与应用》
- ➢ 《计算机组装·维护与故障排除》
- ➢ 《After Effects CC 入门与应用》
- ➢ 《Premiere CC 视频编辑入门与应用》

致读者

- 《Flash CC 中文版动画设计与制作》
- 《Excel 2013 电子表格处理》
- 《Excel 2013 公式·函数与数据分析》
- 《Dreamweaver CC 中文版网页设计与制作》
- 《AutoCAD 2016 中文版入门与应用》
- 《电脑入门与应用(Windows 7+Office 2013 版)》
- 《Photoshop CC 中文版图像处理》
- 《Word·Excel·PowerPoint 2013 三合一高效办公应用》
- 《淘宝开店·装修·管理与推广》
- 《计算机常用工具软件入门与应用》

▷▷ 完善的售后服务与技术支持

为了帮助您顺利学习、高效就业,如果您在学习与工作中遇到疑难问题,欢迎来信与我们及时交流与沟通,我们将全程免费答疑。希望我们的工作能够让您更加满意,希望我们的指导能够为您带来更大的收获,希望我们可以成为志同道合的朋友!

1. 关注微信公众号——获取免费视频教学课程

读者关注微信公众号"文杰书院",不但可以学习最新的知识和技巧,同时还能获得免费网上专业课程学习的机会,可以下载书中所有配套的视频资源。

获得免费视频课程的具体方法为:扫描右侧二维码关注"文杰书院"公众号,同时在本书前言末页找到本书唯一识别码,例如 2016017,然后将此识别码输入到官方微信公众号下面的留言栏并点击【发送】按钮,读者可以根据自动回复提示地址下载本书的配套教学视频课程资源。

2. 访问作者网站——购书读者免费专享服务

我们为读者准备了与本书相关的配套视频课程、学习素材、PPT 课件资源和在线学习资源,敬请访问作者官方网站"文杰书院"免费获取,网址:http://www.itbook.net.cn。

扫描右侧二维码访问作者网站,除可以获得本书配套视频资源以外,还能获得更多的网上免费视频教学课程,以及免费提供的各类技术文章,让读者能汲取来自行业精英的经验分享,获得全程一站式贵宾服务。

致读者

3. 互动交流方式——实时在线技术支持服务

为方便学习，如果您在使用本书时遇到问题，可以通过以下方式与我们取得联系。

QQ 号码：18523650

读者服务 QQ 群号：185118229 和 128780298

电子邮箱：itmingjian@163.com

文杰书院网站：www.itbook.net.cn

最后，感谢您对本系列图书的支持，我们将再接再厉，努力为读者奉献更加优秀的图书。衷心地祝愿您能早日成为电脑高手！

编　者

前言

Adobe Audition CS6 是一款专业的音频制作与处理软件，该软件专为照相室、广播设备和后期制作设备等领域工作的音频和视频专业人员设计，可提供先进的音频混合、编辑、控制和效果处理功能，完全能够满足专业音频编辑人士的需求。为了帮助正在学习 Adobe Audition CS6 的初学者快速地了解和应用本软件，以便在日常的学习和工作中学以致用，我们编写了本书。

本书在编写过程中，根据初学者的学习习惯，采用由浅入深、由易到难的方式讲解。读者还可以通过随书赠送的多媒体视频教学自主学习。全书结构清晰，内容丰富，共分为 11 章，主要内容包括以下几个方面。

1. 音频制作基础

本书第 1~3 章，介绍了音频的分类、格式和常用的编辑软件，同时还讲解了 Adobe Audition CS6 项目文件基本操作、工作区和面板操作，以及编辑器、音频声道和键盘快捷键设置等方面的知识及操作技巧。

2. 音频编辑

本书第 4~5 章，讲解了编辑波形、常规编辑与修剪、标记音频文件、零交叉与吸附和转换音频采样，另外，还介绍了单轨音频波形高级编辑的方法，主要包括音频的反转、前后反向和静默处理、修复音频效果、时间与变调和插入音频文件等具体操作方法。

3. 多轨编辑

本书第 6~7 章，讲解了多轨编辑的合成和编辑方法，主要内容包括创建与管理多轨声道、缩混为新文件和多轨节拍器等内容，并讲解了编辑多轨音频、时间伸缩和淡入与淡出等相关知识。

4. 录音与环绕声

本书第 8 章，介绍了录音流程、录音前的硬件准备、在单轨编辑器中录音、在多轨编辑器中录音和创建环绕音效等操作。

5. 效果器与混音

本书第 9~10 章，介绍了应用效果器处理音频和混音效果制作的具体方法，主要内容包括效果夹、振幅与压限、调制效果器的操作方法，还讲解了声音的平衡、混缩的操作步骤、滤波与均衡效果器、动态处理与混响、延迟与回声效果和音频特效插件等相关知识及

操作方法。

6. 音频输出

本书第 11 章，介绍了输出音频文件、输出多轨缩混文件、输出项目文件和光盘刻录等相关方法。

本书由文杰书院组织编写，参与本书编写的有李军、罗子超、袁帅、文雪、肖微微、李强、高桂华、蔺丹、张艳玲、李统财、安国英、贾亚军、蔺影、李伟、冯臣、宋艳辉等。

为方便学习，读者可以访问网站 http://www.itbook.net.cn 获得更多学习资源，如果您在使用本书时遇到问题，可以加入 QQ 群 128780298 或 185118229，也可以发邮件至 itmingjian@163.com 与我们交流和沟通。

为了方便读者快速获取本书的配套视频教学课程、学习素材、PPT 教学课件和在线学习资源，读者可以在文杰书院网站中搜索本书书名，或者扫描右侧的二维码，在打开的本书技术服务支持网页中，选择相关的配套学习资源。

我们提供了本书配套学习素材和视频课程，请关注 微信公众号"文杰书院" 免费获取。读者还可以订阅 QQ 部落"文杰书院" 进一步学习与提高。

我们真切希望读者在阅读本书之后，可以开阔视野，增长实践操作技能，并从中学习和总结操作的经验和规律，达到灵活运用的水平。鉴于编者水平有限，书中疏漏和考虑不周之处在所难免，热忱欢迎读者予以批评、指正，以便我们编写更好的图书。

<div align="right">编　者</div>

2016001

目录

第 1 章　音频的基础知识 1
- 1.1　音频信号 ... 2
- 1.2　音频的分类 3
 - 1.2.1　语音 ... 3
 - 1.2.2　音乐 ... 3
 - 1.2.3　噪声 ... 3
 - 1.2.4　静音 ... 3
- 1.3　常见的音频格式 4
 - 1.3.1　MP3 格式 4
 - 1.3.2　MIDI 格式 4
 - 1.3.3　WAV 格式 4
 - 1.3.4　WMA 格式 5
 - 1.3.5　CDA 格式 5
- 1.4　音频编辑常用软件 5
 - 1.4.1　Adobe Audition 5
 - 1.4.2　Adobe Soundbooth 6
 - 1.4.3　GoldWave 6
 - 1.4.4　Ease Audio Converter 7
 - 1.4.5　Super Video To Audio
 Converter 7
- 1.5　音频编辑的硬件 8
 - 1.5.1　声卡 ... 8
 - 1.5.2　音箱和耳机 9
 - 1.5.3　麦克风 10
 - 1.5.4　MIDI 键盘 10
 - 1.5.5　调音台 11
 - 1.5.6　录音室 11
- 1.6　专题课堂——音频编辑流程 12
 - 1.6.1　规划 ... 12
 - 1.6.2　采集素材 12
 - 1.6.3　制作 ... 13
 - 1.6.4　测试 ... 13
 - 1.6.5　修改 ... 13
- 1.7　实践经验与技巧 13
 - 1.7.1　启动 Audition CS6 13
 - 1.7.2　退出 Audition CS6 14
 - 1.7.3　提取 CD 中的音乐 15
- 1.8　有问必答 ... 16

第 2 章　Audition CS6 基本操作入门 17
- 2.1　工作界面 ... 18
 - 2.1.1　标题栏 18
 - 2.1.2　菜单栏 18
 - 2.1.3　工具栏 21
 - 2.1.4　浮动面板 22
 - 2.1.5　编辑器 22
- 2.2　项目文件的基本操作 23
 - 2.2.1　新建多轨合成项目 24
 - 2.2.2　新建空白音频文件 25
 - 2.2.3　新建 CD 布局 26
 - 2.2.4　打开项目文件 26
 - 2.2.5　保存和关闭项目文件 30
- 2.3　专题课堂——导入媒体文件 32
 - 2.3.1　导入音频文件 33
 - 2.3.2　导入 Raw 数据 34
- 2.4　实践经验与技巧 35
 - 2.4.1　批处理保存全部音频文件 35
 - 2.4.2　保存选中的音频文件 36
 - 2.4.3　清除最近使用过的文件记录 ... 37
- 2.5　有问必答 ... 38

第 3 章　工作区与视图操作 39
- 3.1　工作区的基本操作 40
 - 3.1.1　新建工作区 40
 - 3.1.2　删除工作区 41
 - 3.1.3　重置工作区 42
- 3.2　面板的浮动与关闭 42
 - 3.2.1　浮动面板与面板组 42
 - 3.2.2　关闭面板与面板组 44
 - 3.2.3　最大化面板组 45
- 3.3　设置频谱显示方式 46
 - 3.3.1　设置频谱频率显示 46
 - 3.3.2　设置频谱音高显示 46
- 3.4　编辑器的基本操作 47
 - 3.4.1　定位时间线位置 47

目录

 3.4.2 放大与缩小振幅 49
 3.4.3 放大与缩小时间 51
 3.4.4 重置缩放时间 52
 3.4.5 全部缩小所有时间 53
 3.5 音频声道 ... 54
 3.5.1 关闭与启用左声道 54
 3.5.2 关闭与启用右声道 54
 3.6 专题课堂——设置键盘快捷键 55
 3.6.1 搜索键盘快捷键 55
 3.6.2 复制快捷键到记事本 56
 3.6.3 添加新快捷键 58
 3.6.4 移除快捷键 58
 3.7 实践经验与技巧 59
 3.7.1 显示与隐藏【编辑器】窗口 59
 3.7.2 设置软件控制界面 60
 3.7.3 设置音频数据 61
 3.8 有问必答 ... 62

第 4 章 音频基本修剪与精修 63

 4.1 编辑波形 ... 64
 4.1.1 【编辑】菜单 64
 4.1.2 快捷菜单 64
 4.1.3 快捷键 65
 4.1.4 鼠标配合按键 66
 4.2 常规编辑与修剪 67
 4.2.1 选取波形 67
 4.2.2 删除音频波形 68
 4.2.3 复制、粘贴音频波形 69
 4.2.4 复制、粘贴为新文件 70
 4.2.5 剪切音频波形 71
 4.2.6 波纹删除 72
 4.2.7 裁剪 .. 73
 4.3 标记音频文件 73
 4.3.1 添加提示标记 74
 4.3.2 添加子剪辑标记 74
 4.3.3 添加 CD 音轨标记 75
 4.3.4 删除音频标记 76
 4.3.5 删除所有标记 76
 4.3.6 重命名选中标记 77

 4.4 零交叉与吸附 78
 4.4.1 零交叉选区向内调整 79
 4.4.2 零交叉选区向外调整 79
 4.4.3 吸附到标记 80
 4.4.4 吸附到标尺 80
 4.4.5 吸附到零交叉 81
 4.4.6 吸附到帧 81
 4.5 专题课堂——转换音频采样 82
 4.5.1 转换音频采样率 82
 4.5.2 转换音频声道 83
 4.6 实践经验与技巧 84
 4.6.1 制作个性手机铃声 84
 4.6.2 截取想要的音频文件 87
 4.6.3 去除电视节目中插入的
 广告 .. 88
 4.7 有问必答 ... 90

第 5 章 单轨音频波形高级编辑 91

 5.1 运用工具编辑音频 92
 5.1.1 使用【移动工具】.................. 92
 5.1.2 使用【选择素材剃刀工具】... 92
 5.1.3 使用【滑动工具】.................. 93
 5.1.4 使用【时间选区工具】.......... 94
 5.1.5 使用【框选工具】.................. 95
 5.1.6 使用【套索选择工具】.......... 96
 5.1.7 使用【笔刷选择工具】.......... 97
 5.2 音频的反转、前后反向和静默处理 98
 5.2.1 音频反转 98
 5.2.2 音频的前后反向 99
 5.2.3 音频静音 100
 5.3 修复音频效果 101
 5.3.1 采集噪声样本 101
 5.3.2 降噪 .. 101
 5.3.3 自适应降噪 102
 5.3.4 自动去除咔嗒声 103
 5.3.5 消除嗡嗡声 104
 5.3.6 降低嘶声 104
 5.3.7 自动相位校正 105
 5.4 时间与变调 ... 106

VIII

目录

- 5.5 专题课堂——插入音频文件 107
 - 5.5.1 将音乐插入到多轨混音项目 107
 - 5.5.2 插入静音 108
 - 5.5.3 撤销操作 109
 - 5.5.4 重做操作 110
- 5.6 实践经验与技巧 111
 - 5.6.1 男女声转换 111
 - 5.6.2 同时匹配多个音频的音量 113
 - 5.6.3 优化音频中的人声 115
- 5.7 有问必答 116

第6章 多轨音频合成与制作 117

- 6.1 创建多轨声道 118
 - 6.1.1 添加单声道轨 118
 - 6.1.2 添加立体声轨 118
 - 6.1.3 添加5.1声轨 119
 - 6.1.4 添加视频轨 120
- 6.2 管理与设置多条轨道 120
 - 6.2.1 重命名轨道 120
 - 6.2.2 复制轨道 121
 - 6.2.3 删除轨道 122
 - 6.2.4 设置轨道输出音量 122
- 6.3 缩混为新文件 123
 - 6.3.1 通过时间选区缩混为新文件 123
 - 6.3.2 合并多段音频 124
 - 6.3.3 合并多条声轨中的多段音频 125
 - 6.3.4 合并时间选区中的音频片段 125
 - 6.3.5 合并多段音乐作为铃声 126
- 6.4 专题课堂——多轨节拍器 127
 - 6.4.1 启用节拍器 127
 - 6.4.2 设置节拍器声音 128
- 6.5 实践经验与技巧 129
 - 6.5.1 为古诗朗诵添加背景音乐 129
 - 6.5.2 剪辑合成流水鸟鸣 131
 - 6.5.3 改变音频的播放速度 133
- 6.6 有问必答 135

第7章 多轨音频高级编辑与修饰 137

- 7.1 编辑多轨音频 138
 - 7.1.1 将多轨音频中的某个片段调整为静音 138
 - 7.1.2 拆分并删除一段音频素材 139
 - 7.1.3 将多轨音频进行备份 140
 - 7.1.4 匹配素材音量 141
 - 7.1.5 自动语音对齐 142
 - 7.1.6 重命名多轨素材 143
 - 7.1.7 设置素材增益 144
 - 7.1.8 锁定时间 145
- 7.2 删除素材与选区 146
 - 7.2.1 删除已选择素材 146
 - 7.2.2 删除所选择素材内的时间选区 147
 - 7.2.3 删除所有轨道内的时间选区 148
 - 7.2.4 删除已选择音轨内的时间选区 149
- 7.3 编组多轨素材 150
 - 7.3.1 将多段音乐进行编组 150
 - 7.3.2 重新调整编组音乐位置 151
 - 7.3.3 移除编组中的音乐片段 152
 - 7.3.4 将音频片段从编组中解散 153
- 7.4 时间伸缩 154
 - 7.4.1 启用全局素材伸缩 155
 - 7.4.2 伸缩处理素材 155
 - 7.4.3 渲染全部伸缩素材 156
 - 7.4.4 设置素材伸缩模式 156
- 7.5 专题课堂——淡入与淡出 157
 - 7.5.1 设置音频淡入效果 157
 - 7.5.2 设置音频淡出效果 158
 - 7.5.3 启用自动淡化功能 159
- 7.6 实践经验与技巧 159
 - 7.6.1 修剪音乐中的高潮部分作为铃声 160

 7.6.2 在多轨编辑器中向左微移
 音频 ... 161
 7.6.3 将音乐素材调至底层位置 162
 7.7 有问必答 ... 163

第 8 章 录音与环绕声 165

 8.1 录音流程 ... 166
 8.2 录音前的硬件准备 166
 8.2.1 录制来自麦克风的声音 166
 8.2.2 录制来自外接设备的声音 167
 8.2.3 录音环境的选择 167
 8.3 在单轨编辑器中录音 167
 8.3.1 用麦克风录制高品质歌声 168
 8.3.2 将中间唱错的几句歌词重新
 录音 ... 168
 8.3.3 录制 QQ 聊天中对方播的
 音乐 ... 170
 8.3.4 混合录制麦克风声音与背景
 音乐 ... 171
 8.4 在多轨编辑器中录音 172
 8.4.1 播放伴奏录制独唱歌声 172
 8.4.2 播放伴奏录制男女对唱
 歌声 ... 173
 8.4.3 用穿插录音功能修复唱错的
 多轨音乐 174
 8.5 专题课堂——创建环绕音效 175
 8.5.1 认识环绕声场 175
 8.5.2 设置环绕声场 176
 8.6 实践经验与技巧 177
 8.6.1 播放卡拉 OK 视频时录制
 歌声 ... 177
 8.6.2 录制当前系统中播放的
 声音 ... 180
 8.6.3 使用多种方式播放录制的声音
 文件 ... 183
 8.7 有问必答 ... 184

第 9 章 应用效果器处理音频 185

 9.1 效果夹的基本操作 186

 9.1.1 显示效果夹 186
 9.1.2 运用效果夹处理音频 186
 9.1.3 编辑效果夹内的声轨效果 187
 9.2 管理【效果夹】面板 188
 9.2.1 启用与关闭效果器 188
 9.2.2 收藏当前效果夹 188
 9.2.3 保存效果夹为预设 189
 9.2.4 删除当前效果夹 190
 9.3 振幅与压限效果器 191
 9.3.1 增幅效果器 192
 9.3.2 声道混合效果器 193
 9.3.3 消除齿音效果器 194
 9.3.4 动态处理效果器 195
 9.3.5 强制限幅效果器 196
 9.3.6 多段压限效果器 197
 9.3.7 单段压限效果器 198
 9.3.8 标准化效果器 199
 9.3.9 电子管压限效果器 199
 9.4 调制效果器 ... 201
 9.4.1 和声效果器 201
 9.4.2 和声/镶边效果器 202
 9.4.3 镶边效果器 203
 9.4.4 相位效果器 204
 9.5 专题课堂——特殊类效果器 205
 9.5.1 扭曲效果器 205
 9.5.2 多普勒频移效果器 206
 9.5.3 吉他套件效果器 207
 9.5.4 人声增强效果器 208
 9.6 实践经验与技巧 209
 9.6.1 调整音频中的吉他声 210
 9.6.2 移除人声制作伴奏带 211
 9.6.3 去除录音中的啸叫声 213
 9.7 有问必答 ... 215

第 10 章 丰富的混音效果 217

 10.1 混音的基本概念 218
 10.2 声音的平衡 218
 10.2.1 判断音量大小 219
 10.2.2 调整音量大小 220

目录

　　10.2.3　在【轨道属性】面板中
　　　　　调整 220
　　10.2.4　在【混音器】面板中调整 ... 221
　　10.2.5　轨道间的平衡 221
10.3　混缩的操作步骤 222
　　10.3.1　调整立体声平衡 222
　　10.3.2　在【单轨波形编辑】模式下
　　　　　插入效果器 223
　　10.3.3　在【多轨合成】模式下插入
　　　　　效果器 223
　　10.3.4　使用【混音器】插入
　　　　　效果器 224
10.4　滤波与均衡效果器 225
　　10.4.1　FFT 滤波效果器 225
　　10.4.2　提升音乐中 10 段之间的音乐
　　　　　频段 226
　　10.4.3　削减音乐中 20 段之间的音乐
　　　　　频段 227
　　10.4.4　参数均衡器 228
10.5　动态处理与混响 230
　　10.5.1　动态处理器 230
　　10.5.2　卷积混响 230
　　10.5.3　完全混响 232
　　10.5.4　室内混响 233
　　10.5.5　环绕声混响 234
10.6　延迟与回声效果 235
　　10.6.1　模拟延迟 235
　　10.6.2　延迟效果 237
　　10.6.3　回声效果 238
10.7　专题课堂——音频特效插件 239
　　10.7.1　安装混响插件 239
　　10.7.2　扫描混响插件 241
　　10.7.3　使用混响音效插件 242
10.8　实践经验与技巧 243
　　10.8.1　制作对讲机声音效果 243

　　10.8.2　制作山谷回声效果 246
　　10.8.3　制作大厅演讲声音效果 248
10.9　有问必答 .. 252

第 11 章　音频输出和其他功能 253

11.1　输出音频文件 254
　　11.1.1　输出 MP3 音频 254
　　11.1.2　输出 WAV 音频 255
　　11.1.3　输出 QuickTime 音频 256
　　11.1.4　重设音频输出采样类型 257
　　11.1.5　重设音频输出的格式 258
11.2　输出多轨缩混文件 259
　　11.2.1　输出时间选区音频 260
　　11.2.2　输出整个项目文件 261
11.3　输出项目文件 261
　　11.3.1　输出项目文件 261
　　11.3.2　输出项目为模板 262
11.4　专题课堂——光盘刻录 263
　　11.4.1　插入音频到 CD 布局 263
　　11.4.2　删除 CD 轨道 264
　　11.4.3　调整 CD 音轨 264
　　11.4.4　设置 CD 布局属性 265
　　11.4.5　刻录 CD 266
11.5　实践经验与技巧 267
　　11.5.1　制作 LOOP 素材音频 267
　　11.5.2　改变增益调整两段音频的
　　　　　效果 269
　　11.5.3　批量处理多个音频文件为
　　　　　淡入效果 271
11.6　有问必答 .. 273

附录 1　Adobe Audition CS6 快捷键
　　　　速查 ... 275

附录 2　音乐制作论坛网址 279

第 1 章

音频的基础知识

本章要点

- ❖ 音频信号
- ❖ 音频的分类
- ❖ 常见的音频格式
- ❖ 音频编辑常用软件
- ❖ 音频编辑的硬件
- ❖ 专题课堂——音频编辑流程

本章主要内容

本章主要介绍音频信号、音频的分类、常见的音频格式、音频编辑常用软件和音频编辑的硬件方面的知识与技巧,在本章的最后还针对实际的工作需求,讲解音频的编辑流程。通过本章的学习,读者可以掌握音频的基础知识,为深入学习 Adobe Audition CS6 音频编辑入门与应用知识奠定基础。

Adobe Audition CS6 音频编辑入门与应用

Section 1.1 音频信号

无论是说话声、歌声，还是乐器发出的声音，这些声音被录制下来以后，都可以通过数字音频软件进行编辑处理，然后将音频文件刻录成 CD 加以保存。本节将详细介绍音频的相关基础知识。

音频信号(Audio)是带有语音、音乐和音效的有规律的声波的频率、幅度变化等信息的载体。根据声波的特征，可把音频分类为规则音频和不规则音频。其中规则音频又可以分为语音、音乐和音效。规则音频是一种连续变化的模拟信号，可用一条连续的曲线来表示，称为声波。声音的 3 个要素是音调、音强和音色。声波或正弦波有 3 个重要参数：频率、幅度和相位，这也就决定了音频信号的特征。

1 基频与音调

基音的频率即为基频，决定了整个音的音高。频率是指信号每秒钟变化的次数。人对声音频率的感觉表现为音调的高低，在音乐中称为音高。音调正是由频率所决定的。

2 幅度与音强

人耳对于声音细节的分辨只有在强度适中时才最灵敏。人的听觉响应与音强成对数关系。一般，人只能察觉出 3 分贝的音强变化，再细分则没有太多意义。我们常用音量来描述音强，以分贝(dB)为单位。在处理音频信号时，绝对强度可以放大，但其相对强度更有意义，一般用动态范围定义：

$$动态范围 = 20 \times \lg \frac{信号的最大强度}{信号的最小强度}$$

3 采集方式

电台等由于其自办频道的广告、新闻、广播剧、歌曲和转播节目等音频信号电平大小不一，导致节目播出时，音频信号忽大忽小，严重影响用户的收听效果。在转播时，由于传输距离等原因，在信号的输出端也存在信号大小不一的现象。过去，对大音频信号采用限幅方式，即对大信号进行限幅输出，小信号不予处理。这样，音频信号过小时，用户仍需自行调节音量，也会影响用户的收听效果。随着电子技术、计算机技术和通信技术的迅猛发展，数字信号处理技术已广泛地深入到人们生活等各个领域。其中语音处理是数字信号处理最活跃的研究方向之一，在 IP 电话和多媒体通信中得到广泛应用。语音处理可采用通用数字信号处理器(DSP)和现场可编程门阵列(FPGA)实现，其中 DSP 实现方法具有实现简便、程序可移植性强、处理速度快等优点。在 DSP 的基础上对音频信号做 AGC 算法处

第 1 章 音频的基础知识

理,可以使输出电平保持在一定范围内,能够解决不同节目音频不均衡等问题。音频信号分配器如图 1-1 所示。

图 1-1

Section 1.2 音频的分类

导读 根据音频数据的不同,可以将音频分为语音、音乐、噪声和静音。本节将详细介绍音频分类的相关知识。

1.2.1 语音

语音,即语言的声音,是语言符号系统的载体。语音是有用信息量最大的音频媒体,由人的发声器官发出,并且负载着一定的语言意义。语音是由音高、音强、音长和音色 4 个要素构成的,其中音高指声波频率,即每秒振动的次数;音强指声波振幅的大小;音长指声波振动持续的时间;音色即音质,指声音的特色和本质。

1.2.2 音乐

音乐是一种由规则振动发出来的声音,是表达人们的思想感情和反映现实生活的艺术。它最基本的要素是节奏和旋律,分为声乐和器乐两类。

1.2.3 噪声

噪声是发声体做无规则振动时发出的与音频信息内容无关的声音。噪声是一类可以引起人烦躁甚至危害人体健康的声音。

1.2.4 静音

静音是指无音频内容信息的声音。

Adobe Audition CS6 音频编辑入门与应用

Section 1.3 常见的音频格式

导读 如果要掌握音频的编辑方法,首先需要了解音频格式。不同的数字音频设备对应着不同的音频文件格式,熟练掌握各种音频格式的特点和用途,能便于今后的音频操作。

1.3.1 MP3 格式

MP3 是一种音频压缩技术,其全称是动态影像专家压缩标准音频层面 3(Moving Picture Experts Group Audio Layer III,MPEG Audio Layer 3),简称为 MP3。它被设计用来大幅度地降低音频数据量。利用 MPEG Audio Layer 3 的技术,将音乐以 1:10 甚至 1:12 的压缩率,压缩成容量较小的文件。而对于大多数用户来说,重放的音质与最初的不压缩音频相比没有明显的下降。它是在 1991 年由位于德国埃尔朗根的研究组织 Fraunhofer-Gesellschaft 的一组工程师发明和标准化的。用 MP3 形式存储的音乐就叫作 MP3 音乐,能播放 MP3 音乐的机器称为 MP3 播放器,如图 1-2 所示。

图 1-2

1.3.2 MIDI 格式

MIDI 又称为乐器数字接口,是编曲界应用最广泛的音乐标准格式,可称为"计算机能理解的乐谱"。它用音符的数字控制信号来记录音乐。一首完整的 MIDI 音乐只有几十千字节大小,但能包含数十条音乐轨道。几乎所有的现代音乐都是用 MIDI 加上音色库来制作合成的。MIDI 传输的不是声音信号,而是音符、控制参数等指令,它指示 MIDI 设备要做什么、怎么做,如演奏哪个音符、多大音量等。

1.3.3 WAV 格式

WAV 格式是微软公司开发的一种声音文件格式,称之为波形声音文件,是最早的数字音频格式,受 Windows 平台及其应用程序的广泛支持。WAV 格式支持许多压缩算法,支持多种音频位数、采样频率和声道,采用 44.1kHz 的采样频率,16 位量化位数,因此 WAV 的音质与 CD 相差无几,但 WAV 格式对存储空间需求太大,不便于交流和传播。

1.3.4 WMA 格式

WMA 是微软公司在因特网音频、视频领域的力作。WMA 格式是以减少数据流量但保持音质的方法来达到更高的压缩率目的,其压缩率一般可以达到 1:18。此外,WMA 还可以通过加入 DRM(Digital Rights Management)方案防止复制,或者加入限制播放时间和播放次数,甚至是播放机器的限制,可有力地防止盗版。

1.3.5 CDA 格式

在大多数播放软件的【打开文件类型】下拉列表中,都可以看到*.cda 格式,这就是 CD 音轨了。标准 CD 格式也就是 44.1kHz 的采样频率,速率 88KB/s,16 位量化位数,因为 CD 音轨可以说是近似无损的,它的声音基本上是忠于原声的,因此如果用户是一个音响发烧友的话,CD 是首选,它会让用户感受到天籁之音。

CD 光盘可以在 CD 唱机中播放,也能用计算机里的各种播放软件来重放。一个 CD 音频文件是一个*.cda 文件,这只是一个索引信息,并不是真正包含声音信息,所以不论 CD 音乐的长短是多少,在计算机上看到的"*.cda 文件"都是 44byte 长。

 知识拓展

用户不能直接复制 CD 格式的*.cda 文件到硬盘上播放,需要使用像 EAC 这样的抓音轨软件把 CD 格式的文件转换成 WAV。这个转换过程中,如果光盘驱动器质量过关而且 EAC 的参数设置得当的话,可以说是基本上无损抓音频。

Section 1.4 音频编辑常用软件

通过使用常用的几种音频编辑软件,可以轻松地完成对音频的编辑。这些软件既专业又实用,非常容易上手,可大大地提高编辑音频的工作效率。本节将详细介绍常用的音频编辑软件。

1.4.1 Adobe Audition

Adobe Audition 是一个专业音频编辑和混合环境,它是专为在广播设备和后期制作设备等方面工作的音频和视频专业人员服务的。它可以提供先进的音频混合、编辑、控制和效果处理功能。最多混合 128 个声道,可编辑单个音频文件、创建回路,并可使用 45 种以上的数字信号处理效果。

Adobe Audition CS6 音频编辑入门与应用

　　Adobe Audition 是一个完善的多声道录音室，可提供灵活的工作流程，并且使用简便。无论是要录制音乐、无线电广播，还是为录像配音，Adobe Audition 中恰到好处的工具均可为用户提供充足动力。Adobe Audition CS6(后文叙述中，简写为 Audition CS6)版本如图 1-3 所示。

图 1-3

1.4.2　Adobe Soundbooth

　　Adobe Soundbooth 软件为网页设计人员、视频编辑人员和其他创意专业人员提供多种工具，以建立与润饰声音信号、自订音乐和音效等。Adobe Soundbooth 设计目标是为网页及影像工作流程提供高品质的声音信号，能快速录制、编辑及创作音乐。该软件紧密整合于 Flash 及 Adobe Premiere Pro 中，更让 Adobe Soundbooth 使用者能轻松地移除录音杂音，修饰配音，为作品编排最适合的配乐。Adobe Soundbooth CS5 版本如图 1-4 所示。

图 1-4

1.4.3　GoldWave

　　GoldWave 是一个功能强大的数字音乐编辑器，是一个集声音编辑、播放、录制和转换于一体的音频工具。它还可以对音频内容进行转换格式等处理。GoldWave 的工作界面如图 1-5 所示。

图 1-5

1.4.4　Ease Audio Converter

Ease Audio Converter 适用于音频文件的压缩与解压缩，它可以将任何一种压缩格式转换(或解压缩)成 WAV 格式，或是将 WAV 格式的文件转换(压缩)成任何一种压缩格式。将压缩文件转换成 CD 格式的 WAV 文件，其工作界面如图 1-6 所示。

图 1-6

1.4.5　Super Video To Audio Converter

Super Video To Audio Converter 是一个从视频中提取音频的工具。支持从 AVI、MPEG、VOB、WMV/ASF、DAT、RM/RMVB、MOV 格式的视频文件提取出音频，并保存成 MP3、WAV、WMA 或 OGG 格式的音频文件。其工作界面如图 1-7 所示。

Adobe Audition CS6 音频编辑入门与应用

图 1-7

Section 1.5　音频编辑的硬件

导读　数字音频编辑硬件环境的核心就是一台多媒体计算机。这台计算机应该具备声卡、耳机和音箱等设备；如果想要制作 MIDI 音乐，还需要 MIDI 键盘。另外，在前期录音时，还需要准备麦克风、调音台、录音室等设备。本节将详细介绍音乐编辑的硬件。

1.5.1　声卡

声卡也称音频卡，是多媒体计算机中用来处理声音的接口卡，如图 1-8 所示。可以把来自麦克风、收/录音机、激光唱片机等设备的语音、音乐等声音变成数字信号交给计算机处理，并以文件形式存盘，还可以把数字信号还原为真实的声音输出。

图 1-8

声卡有 3 个基本功能：一是音乐合成发音功能；二是混音器(Mixer)功能和数字声音效果处理器(DSP)功能；三是模拟声音信号的输入和输出功能。声卡处理的声音信息在计算机中以文件的形式存储。声卡工作应有相应的软件支持，包括驱动程序、混频程序和 CD 播放程序等。

声卡分为集成声卡和独立声卡。集成声卡是指将声卡与主板焊接在一起的，这样可以大大降低装机的成本。集成声卡分为软声卡和硬声卡两种。这里的软硬指的是集成声卡是否具有声卡主处理芯片。如果集成声卡没有主处理芯片，则在处理音频数据时会占用部分 CPU 资源。如果是带有主处理芯片的独立声卡，就不会占用 CPU 资源。

声卡接口一般包括线性输入接口、线性输出接口、麦克风输入端口、扬声器输出端口、MIDI 及游戏摇杆接口等。

1.5.2 音箱和耳机

音箱是一种将音频信号转换为声音的设备，音箱由扬声器、箱体和分频器组成。按照使用场合，可以将音箱分为专业音箱与家用音箱；按照音频，可以将音箱分为全频带音箱、低音音箱和超低音音箱；按照用途，可以将音箱分为主放音音箱、监听音箱和返听音箱；按照箱体结构，可以将音箱分为密封式音箱、倒相式音箱、迷宫式音箱和多腔谐振式音箱等，如图 1-9 所示。

图 1-9

耳机从结构上可以分为开放式、半开放式和封闭式 3 种类型，从外观上来看，3 种耳机并没有太大的区别，因为它们只是内部构造不同而已，如图 1-10 所示。

开放式耳机的听感自然，佩戴也较为舒适。而且这种类型的耳机并不是使用厚重的染音垫作为耳机的耳垫，也就没有了与外界的隔绝感，声音可以泄漏；反之，同样也可以听到外界的声音。

半开放式耳机是指耳机背面和外界相通，但是正面不和外界相通，声音介于开放和封闭之间的一种耳机。半开放式耳机的耳机开放是可选择的，也就是说它可以选择只对某些频率开放、对其他频率封闭，或者是在一定方向上开放、在其他方向上封闭。

图 1-10

封闭式耳机的发声单元是在一个封闭的腔体内,发声单元背面和外界是不相通的。所以使用时可以阻隔一部分外界的噪声,它们的耳垫大多是采用皮质或者特殊隔音材料制作的。但是封闭式耳机的声场不够开阔。

1.5.3 麦克风

麦克风,学名为传声器,是将声音信号转换为电信号的能量转换器件,由"Microphone"这个英文单词音译而来,也称话筒、微音器。

在 20 世纪,麦克风由最初通过电阻转换声电发展为电感、电容式转换,大量新的麦克风技术逐渐发展起来,这其中包括铝带、动圈等麦克风,以及当前广泛使用的电容麦克风和驻极体麦克风,如图 1-11 所示。

图 1-11

1.5.4 MIDI 键盘

MIDI 键盘是能输出 MIDI 信号的键盘,这种键盘自带了很多 MIDI 信号控制功能。从外观上看,MIDI 键盘与电子琴很相似,由于 MIDI 键盘不是音源,所以本身不能发声,一般与计算机相连接使用。当 MIDI 键盘与计算机相连时,按任意键,MIDI 键盘就会向计算

机发送一个信号,这个信号包括键位、力度等信息,计算机接收到这个信号后,就会以相应的形式记录下来。MIDI 键盘如图 1-12 所示。

图 1-12

当然,没有 MIDI 键盘不等于不能做音乐。在日常生活中,鼠标、键盘同样也可以进行音乐输入,至于力度等控制信息,可以在输入完成后再进行调整。

1.5.5 调音台

0 分 22 秒

调音台又称调音控制台,它将多路输入信号进行放大、混合、分配、音质修饰和音响效果加工,是现代电台广播、舞台扩音、音响节目制作等系统中进行播送和录制节目的重要设备。目前,各行各业所使用的调音台种类很多,从基本的功能上可以分为录音调音台、扩声调音台、反送调音台等;从信号处理的方式上可以分为模拟调音台、数字调音台;从控制方式上可以分为非自动式调音台和自动式调音台。另外,调音台的输入通道数也各有不同,常见的有 8 轨、16 轨和 32 轨等。调音台如图 1-13 所示。

图 1-13

1.5.6 录音室

0 分 30 秒

录音室是用来录制音频素材的专用房间。录音室的门、墙、地板都采取了隔音、防震措施,因此它具有吸音、减少声音反射及混响的功能。录音室里拥有高级麦克风、调音台、数字录音机、效果器和计算机等专业录音设备,是专业录音的理想场所。现在市面上有很多对外营业的录音室,一般是面向歌唱发烧友的,收费以小时计算。录音室如图 1-14 所示。

Adobe Audition CS6 音频编辑入门与应用

图 1-14

Section 1.6 专题课堂——音频编辑流程

导读 在整个制作过程中，每一步都需要完成一些协调工作，需要提前做好准备，安排好时间，让整个作品的制作过程分阶段、有条不紊地进行，这将能够明显地提高工作效率和工作质量。音频编辑流程如图 1-15 所示。

图 1-15

1.6.1 规划

规划主要是指在音频编辑时制定一些数量和场景上的规定，具体包括所需音频类型，如语音对白、效果声、主题音乐；各类音频素材长度该如何设定；某些场景该用什么音乐；效果声该如何分类说明；效果声如何与画面配合协调等。

1.6.2 采集素材

音频素材的类别不同，采集方式也不同。对于角色的语音对白类素材，需要配音演员在录影棚中录制。音效制作的一部分为素材音效，可以通过购买、下载获得；另一部分为原创音效，可以使用拟音、现场录制的方法制作。原创音效由录音棚录制或户外拟音作为音源，可采集真实的声音或进行声音模拟。

1.6.3 制作

(1) 音频编辑：当原始声音确定后，需要进行音频编辑，比如降噪、均衡、剪接等。音频编辑是音效制作最复杂的步骤，也是音效制作的关键所在。一句话，该过程就是将声音素材变成作品所需音效的过程。

(2) 声音合成：很多音效都不是单一的元素，需要对多个元素进行合成。比如，游戏中战斗的音效是由多种音效组合而成的。合成不仅仅是将两个音轨放在一起，而且还需要对元素位置、均衡等多方面综合调整。

(3) 后期处理：后期处理是指对一部分作品的所有音效进行统一处理，使所有音效达到统一的过程。通常，音效数量较为庞大，制作周期长，需要将所有音频处理成统一效果。

1.6.4 测试

测试是指请整个开发团队和一定数量的用户或专家，从整体风格、段落结构等方面进行试听、体验、感受和评定，找出有偏差的地方，然后收集大家的听后意见，再进行综合，最后以书面条款的形式反馈给制作人。

1.6.5 修改

修改是指按照评定、反馈的意见，进一步修改、制作、合成、调整各种音频素材，使其达到最满意的效果。

Section 1.7 实践经验与技巧

在本节的学习过程中，将侧重讲解与本章知识点有关的实践经验及技巧，主要内容包括启动 Audition CS6、退出 Audition CS6 和提取 CD 中的音乐等方面的知识与操作技巧。

1.7.1 启动 Audition CS6

用户将 Audition CS6 软件安装到操作系统中后，即可使用该应用程序了。下面详细介绍启动 Audition CS6 的操作方法。

Adobe Audition CS6 音频编辑入门与应用

操作步骤 >> Step by Step

第1步 在 Windows 7 操作系统桌面上，选择【开始】→【所有程序】→Adobe Audition CS6 菜单项，如图 1-16 所示。

第2步 执行菜单命令后，即可启动 Audition CS6 应用程序，显示 Audition CS6 程序启动信息，如图 1-17 所示。

图 1-16

图 1-17

第3步 稍等片刻，即可进入 Audition CS6 的工作界面，这样即可完成启动 Audition CS6 的操作，如图 1-18 所示。

■ **指点迷津**

　　用户还可以双击桌面上的 Adobe Audition CS6 快捷方式图标，快速启动 Audition CS6 应用程序；也可以选中 Adobe Audition CS6 快捷方式图标，然后按键盘上的 Enter 键启动。

图 1-18

1.7.2　退出 Audition CS6

　　当用户使用 Audition CS6 编辑完音频后，为了节约系统内存空间、提高系统运行速度，可以退出 Audition CS6 应用程序。

　　在菜单栏中，选择【文件】→【退出】菜单项，即可退出 Audition CS6，如图 1-19 所示。

图 1-19

1.7.3 提取 CD 中的音乐

0 分 27 秒

Audition CS6 能够将 CD 中的音轨提取出来，再把音轨中的音频转换为波形格式，之后就可以像处理一般波形文件一样对其进行编辑了。下面详细介绍提取 CD 中的音乐的操作方法。

操作步骤 >> Step by Step

第1步　启动 Audition CS6 软件，将需要编辑的 CD 放入计算机的 CD-ROM 或者 DVD-ROM 中，如图 1-20 所示。

第2步　选择【文件】→【从 CD 中提取音频】菜单项，然后选择需要提取的音频轨道，即可完成提取 CD 中的音乐的操作，如图 1-21 所示。

图 1-20

图 1-21

Adobe Audition CS6 音频编辑入门与应用

Section 1.8 有问必答

1. 如何更改 Audition CS6 的 UI？

UI 指软件的显示界面，在菜单栏中选择【编辑】→【首选项】→【界面外观】菜单项，在弹出的【首选项】对话框中，可以为界面设置不同的颜色和亮度，还可以选择是否使用渐变色，为烦琐的编辑工作增加些许乐趣。

2. 音频和声音的区别是什么？

音频是指正常人耳能听到的、对应于正弦声波的任何频率。声音指的是由物体振动产生的以固体、液体或气体为介质进行传播的声波。

3. 频率和音高有什么关系？

声源每秒振动的次数称为声音的频率。声音的频率越高，其音高也就越高，声音的频率是决定音高的唯一因素。根据频率的定义可以知道，声音越高，声音的振动就越频繁。

4. 如何注册 Adobe ID？

如果没有 Adobe ID，可以在菜单栏中选择【帮助】→【产品注册】菜单项，进行注册。

第 2 章

Audition CS6 基本操作入门

本章要点
- 工作界面
- 项目文件的基本操作
- 专题课堂——导入媒体文件

本章主要内容

本章主要介绍工作界面和项目文件的基本操作方面的知识与技巧，在本章的最后还针对实际的工作需求，讲解导入媒体文件的方法。通过本章的学习，读者可以掌握 Audition CS6 基本操作入门方面的知识，为深入学习 Adobe Audition CS6 音频编辑入门与应用知识奠定基础。

Adobe Audition CS6 音频编辑入门与应用

Section 2.1 工作界面

Audition CS6 工作界面提供了完善的音频与视频编辑功能，用户利用它可以全面控制音频的制作过程，还可以为采集的音频添加各种滤镜效果等。Audition CS6 工作界面主要包括标题栏、菜单栏、工具栏、浮动面板以及编辑器等，如图 2-1 所示。

图 2-1

2.1.1 标题栏

0 分 19 秒

标题栏位于整个窗口的顶端，显示了当前应用程序的名称，以及用于控制文件窗口显示大小的【最小化】按钮 、【最大化】按钮 、【向下还原】按钮 和【关闭】按钮 ，如图 2-2 所示。

图 2-2

2.1.2 菜单栏

0 分 17 秒

菜单栏位于标题栏的下方，由【文件】、【编辑】、【多轨混音】、【素材】、【效果】、【收藏夹】、【视图】、【窗口】和【帮助】9 个菜单组成，如图 2-3 所示。

第 2 章　Audition CS6 基本操作入门

图 2-3

下面将对菜单栏中各菜单的主要使用方法分别予以详细介绍。

➢ 【文件】菜单：在该菜单中用户可以进行新建、打开和关闭文件等操作，如图 2-4 所示。

➢ 【编辑】菜单：在该菜单中包含了撤销、重复、剪切和复制等编辑命令，如图 2-5 所示。

图 2-4

图 2-5

➢ 【多轨混音】菜单：在该菜单中可以进行添加轨道、插入文件、设置节拍器等操作，如图 2-6 所示。

图 2-6

➢ 【素材】菜单：在该菜单中可以进行拆分、重命名、素材增益、静音、编组、伸缩、淡入以及淡出等操作，如图 2-7 所示。

➢ 【效果】菜单：在该菜单中可以进行振幅与压限、延迟与回声、诊断、滤波与均

衡、调制以及混响等操作，如图 2-8 所示。

图 2-7

图 2-8

> 【收藏夹】菜单：在该菜单中可以进行删除收藏效果、开始/停止记录收藏效果等操作，如图 2-9 所示。

> 【视图】菜单：在该菜单中可以进行放大、缩小、缩放重置、全部缩小、时间显示、视频显示等操作，如图 2-10 所示。

图 2-9

图 2-10

知识拓展

在 Audition CS6 的各菜单列表中，部分命令右侧显示了快捷键。按相应的快捷键，可以快速执行相应的命令。

第 2 章　Audition CS6 基本操作入门

- ➢ 【窗口】菜单：在该菜单中可以进行工作区的新建与删除操作，以及显示与隐藏【编辑】【文件】【历史】等面板的操作，如图 2-11 所示。
- ➢ 【帮助】菜单：在该菜单中可以使用 Audition CS6 的帮助信息、支持中心、用户论坛以及产品改进计划等，如图 2-12 所示。

图 2-11

图 2-12

知识拓展

在 Audition CS6 工作界面中，按键盘上的 F1 键，也可以快速打开 Audition CS6 的帮助窗口，在其中可以查阅相应的帮助信息。

2.1.3　工具栏

0 分 14 秒

工具栏位于菜单栏的下方，主要用于对音乐文件进行简单的编辑操作，它提供了控制音乐文件的相关工具，如图 2-13 所示。

图 2-13

下面详细介绍工具栏中各个工具按钮的主要作用。

- ➢ 【波形】按钮 ：单击该按钮，可以在【波形】编辑状态下，编辑单轨中的音频波形。
- ➢ 【多轨混音】按钮 ：单击该按钮，可以在【多轨混音】状态下，编辑多轨中的音频对象。

Adobe Audition CS6 音频编辑入门与应用

> 【频谱频率显示】按钮 ▥：单击该按钮，可以显示音频素材的频谱频率。
> 【频谱音调显示】按钮 ▥：单击该按钮，可以显示音频素材的频谱音调。
> 【移动工具】按钮 ▸：单击该按钮，可以对音频素材进行移动操作。
> 【选择素材剃刀工具】按钮 ▯：单击该按钮，可以对音频素材进行分割操作。
> 【滑动工具】按钮 ↔：单击该按钮，可以对音频素材进行滑动操作。
> 【时间选区工具】按钮 I：单击该按钮，可以对音频素材进行部分选择操作。
> 【框选工具】按钮 ▭：单击该按钮，可以对音频素材进行框选操作。
> 【套索选择工具】按钮 ⭘：单击该按钮，以套索的方式对音频素材进行选择操作。
> 【笔刷选择工具】按钮 ▰：单击该按钮，以笔刷的方式对音频素材进行选择操作。
> 【污点修复刷工具】按钮 ▰：单击该按钮，可以对素材进行污点修复操作。

2.1.4 浮动面板

浮动面板位于工作界面的左侧，它主要用于对当前的音频文件进行相应的设置。选择菜单栏中的【窗口】菜单，在弹出的下拉列表中选择相应的选项，即可显示相应的浮动面板。如图 2-14 所示为【文件】面板，如图 2-15 所示为【媒体浏览器】面板。

图 2-14 图 2-15

2.1.5 编辑器

Audition CS6 中的所有功能都可以在【编辑器】窗口中实现。打开或导入音频文件后，音频文件的音波即可显示在【编辑器】窗口中，此时所有操作将只针对该【编辑器】窗口。若想对其他音频文件进行编辑，则需要切换至其他音频的【编辑器】窗口。

在 Audition CS6 中，编辑器也分为两种类型：第一种为波形编辑状态下的【编辑器】窗口；第二种为多轨混音状态下的【编辑器】窗口。两种【编辑器】窗口的显示和功能是不一样的。

在 Audition CS6 的工具栏中，单击【波形】按钮 ▰ 波形 后，即可查看波形编辑状态下

的【编辑器】窗口，如图 2-16 所示。

图 2-16

在 Audition CS6 的工具栏中，单击【多轨混音】按钮 后，即可查看多轨混音状态下的【编辑器】窗口，如图 2-17 所示。

图 2-17

Section 2.2 项目文件的基本操作

使用 Audition CS6 软件对音频进行编辑时，会涉及一些项目文件的基本操作，如新建项目文件、打开项目文件、保存项目文件以及关闭项目文件等。本节将详细介绍项目文件的基本操作。

Adobe Audition CS6 音频编辑入门与应用

2.2.1 新建多轨合成项目

多轨合成是指在多条音频轨道上，将不同的音频文件进行合成编辑操作。下面详细介绍新建多轨合成项目的操作方法。

操作步骤 >> Step by Step

第1步 进入到 Audition CS6 工作界面后，在菜单栏中选择【文件】→【新建】→【多轨混音项目】菜单项，如图 2-18 所示。

第2步 弹出【新建多轨混音】对话框，**1.** 在【混音项目名称】文本框中输入多轨项目的文件名称，**2.** 单击【文件夹位置】右侧的【浏览】按钮，如图 2-19 所示。

图 2-18

图 2-19

第3步 弹出【选择目标文件夹】对话框。**1.** 设置多轨合成项目文件的保存位置，**2.** 单击【确定】按钮，如图 2-20 所示。

第4步 返回到【新建多轨混音】对话框，此时在【文件夹位置】文本框中，显示了刚刚设置的文件保存位置，单击【确定】按钮，如图 2-21 所示。

图 2-20

图 2-21

第 2 章 Audition CS6 基本操作入门

第 5 步 在【编辑器】窗口中可以查看新建的项目文件,这样即可完成新建多轨合成项目的操作,如图 2-22 所示。

■ 指点迷津

按键盘上的 Ctrl+N 组合键,可快速新建多轨合成项目文件。

图 2-22

2.2.2 新建空白音频文件

微课堂 0 分 35 秒

如果用户需要制作单轨音频文件,就需要新建一个空白的单轨音频文件。新建空白音频文件的操作方法如下。

操作步骤 >> Step by Step

第 1 步 进入 Audition CS6 工作界面后,在菜单栏中选择【文件】→【新建】→【音频文件】菜单项,如图 2-23 所示。

第 2 步 弹出【新建音频文件】对话框,**1.** 在【文件名】文本框中输入音频文件的名称,**2.** 单击【确定】按钮 ,如图 2-24 所示。

图 2-23

图 2-24

Adobe Audition CS6 音频编辑入门与应用

第 3 步 在【编辑器】窗口中可以查看新建的单轨音频文件,这样即可完成新建空白音频的操作,如图 2-25 所示。

■ 指点迷津

在【文件】面板中,单击面板上方的【新建文件】按钮,在弹出的下拉列表中选择【新建音频文件】选项,也可以快速新建音频文件。

图 2-25

2.2.3 新建 CD 布局

微课堂 0 分 23 秒

如果用户需要制作 CD 音频,可以通过在工作界面中新建 CD 布局来编辑 CD 音乐。下面详细介绍新建 CD 布局的操作方法。

操作步骤 >> Step by Step

第 1 步 进入 Audition CS6 工作界面后,在菜单栏中选择【文件】→【新建】→【CD 布局】菜单项,如图 2-26 所示。

第 2 步 在【编辑器】窗口中可以查看新建的 CD 布局效果,这样即可完成新建 CD 布局的操作,如图 2-27 所示。

图 2-26

图 2-27

2.2.4 打开项目文件

微课堂 1 分 27 秒

在 Audition CS6 中,有 3 种打开项目文件的方式,即打开文件、追加打开文件和打开

第 2 章　Audition CS6 基本操作入门

最近使用的文件。下面将分别予以详细介绍。

1　打开文件

在 Audition CS6 中打开项目文件后，就可以对项目文件进行编辑和修改操作。下面详细介绍打开文件的操作方法。

操作步骤　>>　Step by Step

第1步　进入到 Audition CS6 工作界面后，在菜单栏中选择【文件】→【打开】菜单项，如图 2-28 所示。

第2步　弹出【打开文件】对话框，**1.** 在其中选择准备打开的音频文件，**2.** 单击【打开】按钮 ，如图 2-29 所示。

图 2-28

图 2-29

第3步　在【编辑器】窗口中可以查看到打开的音频文件，这样即可完成打开音频文件的操作，如图 2-30 所示。

■ **指点迷津**

在【打开文件】对话框中，双击需要打开的音频文件，可以快速打开。在按住 Ctrl 键的同时，可以选择多个不连续的音频文件执行打开操作。

图 2-30

2　追加打开文件

当用户打开某一个音频文件后，如果还需要编辑其他音频文件，此时可以追加打开其他音频文件。追加打开文件有两种方式，分别为追加打开到新文件和追加打开到当前文件，

Adobe Audition CS6 音频编辑入门与应用

下面将分别予以详细介绍。

1) 追加打开到新文件

在 Audition CS6 中，用户可以通过【追加打开】子菜单中的【为新建】命令，来进行追加打开音频文件的操作。

操作步骤 >> Step by Step

第1步 打开某一个音频文件后，在菜单栏中选择【文件】→【追加打开】→【为新建】菜单项，如图 2-31 所示。

第2步 弹出【追加打开到新建】对话框，
1. 在其中选择准备追加打开的音频文件，
2. 单击【打开】按钮，如图 2-32 所示。

图 2-31

图 2-32

第3步 在【编辑器】窗口中可以查看到追加打开的音频文件，这样即可完成追加打开到新文件的操作，如图 2-33 所示。

■ **指点迷津**

在 Audition CS6 中，用户还可以按键盘上的 Ctrl+O 组合键，快速打开音频文件。

图 2-33

2) 追加打开到当前文件

在 Audition CS6 中，用户可以通过【追加打开】子菜单中的【到当前】命令，来进行

第 2 章　Audition CS6 基本操作入门

追加打开音频文件的操作。

操作步骤 >> Step by Step

第1步 在 Audition CS6 中，按键盘上的 Ctrl+O 组合键，打开"背景声音.wav"音频文件，如图 2-34 所示。

图 2-34

第2步 在菜单栏中选择【文件】→【追加打开】→【到当前】菜单项，如图 2-35 所示。

图 2-35

第3步 弹出【追加打开到当前】对话框，**1.** 在其中选择准备追加打开的音频文件"飞机声音.mp3"，**2.** 单击【打开】按钮，如图 2-36 所示。

图 2-36

第4步 在【编辑器】窗口中可以查看到追加打开的音频文件"飞机声音.mp3"，这样即可完成追加打开到当前文件的操作，如图 2-37 所示。

图 2-37

Adobe Audition CS6 音频编辑入门与应用

3 打开最近使用的文件

在 Audition CS6 中，用户可以通过【打开最近使用文件】命令来快速打开最近使用过的音频文件。下面详细介绍其操作方法。

操作步骤 >> Step by Step

第1步 在菜单栏中选择【文件】→【打开最近使用文件】菜单项，然后在弹出的子菜单中选择准备打开的文件，如选择"背景声音.wav"，如图 2-38 所示。

第2步 在【编辑器】窗口中可以查看到打开的"背景声音.wav"文件，这样即可完成打开最近使用文件的操作，如图 2-39 所示。

图 2-38

图 2-39

2.2.5 保存和关闭项目文件

编辑音频后保存项目文件，可以保存音频文件的所有信息，对于不需要的音频文件，用户也可对其进行关闭操作。下面对保存和关闭项目文件的操作方法予以详细介绍。

1 保存项目文件

在 Audition CS6 中，用户可以通过【存储】命令，保存项目文件。下面详细介绍其操作方法。

第 2 章　Audition CS6 基本操作入门

操作步骤 >> Step by Step

第 1 步 新建并编辑完一个音频文件后，在菜单栏中选择【文件】→【存储】菜单项，如图 2-40 所示。

第 2 步 弹出【存储为】对话框，**1.** 在【文件名】文本框中输入保存音频文件的名称，**2.** 单击【位置】文本框右侧的【浏览】按钮，如图 2-41 所示。

图 2-40

图 2-41

第 3 步 弹出【存储为】对话框，**1.** 在其中设置音频文件保存的位置，**2.** 单击【保存】按钮，如图 2-42 所示。

第 4 步 返回到【存储为】对话框，单击【格式】下拉按钮，在弹出的下拉列表中选择准备保存的音频格式，单击【确定】按钮，即可完成保存文件的操作，如图 2-43 所示。

图 2-42

图 2-43

2　关闭项目文件

当用户使用 Audition CS6 软件编辑完音频后，为了节省系统内存空间，提高系统运行速度，此时可以关闭项目文件。下面详细介绍关闭项目文件的操作方法。

操作步骤 >> Step by Step

第1步 打开某一个音频文件后，在菜单栏中选择【文件】→【关闭】菜单项，即可关闭音频项目文件，如图2-44所示。

第2步 在菜单栏中选择【文件】→【全部关闭】菜单项，即可一次性关闭全部音频文件，如图2-45所示。

图2-44

图2-45

第3步 在菜单栏中选择【文件】→【关闭未使用的媒体】菜单项，即可关闭所有未使用的媒体文件，如图2-46所示。

图2-46

■ 指点迷津

在Audition CS6中，用户还可以按键盘上的Ctrl+W组合键，快速关闭音频文件。

Section 2.3 专题课堂——导入媒体文件

导读 在Audition CS6工作界面中，用户可以在【编辑器】窗口中添加各种类型的素材文件，并可以对多个素材文件进行整合，制作成一个内容丰富的作品。本节详细介绍导入媒体文件的方法。

2.3.1 导入音频文件

0 分 36 秒

用户可以将计算机中已存在的音频文件导入到 Audition CS6 的【编辑器】窗口中进行应用。下面详细介绍导入音频文件的操作方法。

操作步骤 >> Step by Step

第 1 步 新建一个音频文件后，在菜单栏中选择【文件】→【导入】→【文件】菜单项，如图 2-47 所示。

图 2-47

第 2 步 弹出【导入文件】对话框，**1.** 在其中选择准备导入的音频文件，**2.** 单击【打开】按钮，如图 2-48 所示。

图 2-48

第 3 步 在【文件】面板中，即可看到导入的音频文件，如图 2-49 所示。

图 2-49

第 4 步 将导入的音频文件直接拖曳至【编辑器】窗口中，即可查看音频文件的音波，如图 2-50 所示。

图 2-50

Adobe Audition CS6 音频编辑入门与应用

2.3.2　导入 Raw 数据

0 分 42 秒

使用 Audition CS6，不仅可以导入音频文件，还可以将 Raw 数据文件导入到【编辑器】窗口中。下面详细介绍导入 Raw 数据的操作方法。

操作步骤 >> Step by Step

第 1 步　在菜单栏中选择【文件】→【导入】→【Raw 数据】菜单项，如图 2-51 所示。

第 2 步　弹出【导入 Raw 数据】对话框，**1.** 在其中选择准备导入的文件对象，**2.** 单击【打开】按钮，如图 2-52 所示。

图 2-51

图 2-52

第 3 步　弹出一个对话框，其中各选项为默认设置，单击【确定】按钮，如图 2-53 所示。

第 4 步　在【编辑器】窗口中，可以查看到数据效果，这样即可完成导入 Raw 数据的操作，如图 2-54 所示。

图 2-53

图 2-54

第 2 章　Audition CS6 基本操作入门

Section 2.4 实践经验与技巧

导读　在本节的学习过程中，将侧重讲解与本章知识点有关的实践经验及技巧，主要内容包括批处理保存全部音频文件、保存选中的音频文件和清除最近使用过的文件记录等方面的知识与操作技巧。

2.4.1　批处理保存全部音频文件

在 Audition CS6 工作界面中，【所有音频存储为批处理】命令是指将所有音频文件放到【批处理】面板中，在其中选择所有文件的保存类型、采样率类型以及目标等属性，然后对所有音频文件进行统一批处理保存操作。

批处理保存全部音频文件的方法很简单，用户只需在 Audition CS6 工作界面中，选择【文件】▶【所有音频存储为批处理】菜单项，即可对所有音频文件进行批处理保存操作，如图 2-55 所示。

图 2-55

➡ 一点即通

在 Audition CS6 中，用户还可以在【文件】菜单下，按键盘上的 B 键，快速对音频文件进行批处理保存的操作。

Adobe Audition CS6 音频编辑入门与应用

2.4.2 保存选中的音频文件

0 分 52 秒

在 Audition CS6 中，用户可通过【存储所选择为】命令，将选中的部分音频文件保存。下面详细介绍其操作方法。

操作步骤 >> Step by Step

第 1 步 1. 在工具栏中选择【时间选区工具】，2. 在【编辑器】窗口中按住鼠标左键并拖动，选取准备保存的一段音频素材，如图 2-56 所示。

第 2 步 在菜单栏中选择【文件】→【存储所选择为】菜单项，如图 2-57 所示。

图 2-56

图 2-57

第 3 步 弹出【存储选区为】对话框，单击右侧的【浏览】按钮，如图 2-58 所示。

第 4 步 弹出【存储为】对话框，1. 在其中设置音频文件的文件名和保存位置，2. 单击【保存】按钮，如图 2-59 所示。

图 2-58

图 2-59

第 2 章　Audition CS6 基本操作入门

第 5 步　返回到【存储选区为】对话框中，其中显示了刚刚设置的音频文件名和保存位置，单击【确定】按钮 ，即可完成保存选中的音频文件的操作，如图 2-60 所示。

图 2-60

■ 指点迷津

　　用户还可以按键盘上的 Ctrl+Alt+S 组合键，对选中的部分音频文件进行快速保存。

2.4.3　清除最近使用过的文件记录

微课堂　0 分 27 秒

　　在【打开最近使用文件】的子菜单中，选择【清除最近使用文件】菜单项可以清除最近使用过的所有音频文件记录。下面详细介绍其操作方法。

操作步骤 >> Step by Step

第 1 步　在菜单栏中选择【文件】→【打开最近使用文件】→【清除最近使用文件】菜单项，如图 2-61 所示。

第 2 步　执行操作后，即可清除最近使用过的所有音频文件记录，此时在【打开最近使用文件】的子菜单中，将不再显示任何音频文件记录，如图 2-62 所示。

图 2-61

图 2-62

➡ 一点即通

　　在 Audition CS6 中，用户可以通过【文件】面板中的【打开文件】按钮，来快速打开需要的音频文件。

Adobe Audition CS6 音频编辑入门与应用

Section 2.5 有问必答

1. 如何保存全部音频文件？

当用户对多个音频素材都进行编辑后，如果一个个单独保存，显然浪费时间，此时可以在菜单栏中选择【文件】→【全部保存】菜单项，对所有音频文件进行保存。

2. 如何在【文件】面板中快速新建 CD 布局？

在【文件】面板中，单击面板上方的【新建文件】按钮，在弹出的下拉列表中选择【新建 CD 布局】选项，可以快速新建 CD 布局。

3. 如何设置软件的常规属性？

在菜单栏中选择【编辑】→【首选项】→【常规】菜单项，即可弹出【首选项】对话框，在【常规】选项卡中，用户可以根据需要设置软件的默认淡化曲线类型、编辑器面板关联点击以及频谱圆形笔点击等属性。

4. 如何设置音频声道映射？

在菜单栏中选择【编辑】→【首选项】→【音频声道映射】菜单项，即可弹出【首选项】对话框，在【音频声道映射】选项卡中，单击右侧的下拉按钮，在弹出的下拉列表中可以选择相应的输入与输出设备。设置完成后，单击【确定】按钮即可。

5. 如何设置音频硬件属性？

在菜单栏中选择【编辑】→【首选项】→【音频硬件】菜单项，即可弹出【首选项】对话框，在【音频硬件】选项卡中，单击【采样率】右侧的下拉按钮，在弹出的下拉列表中选择准备设置的音频采样率参数，然后单击【确定】按钮即可。

第 3 章

工作区与视图操作

- 工作区的基本操作
- 面板的浮动与关闭
- 设置频谱显示方式
- 编辑器的基本操作
- 音频声道
- 专题课堂——设置键盘快捷键

本章主要介绍工作区的基本操作、面板的浮动与关闭、设置频谱显示方式、编辑器的基本操作和音频声道等方面的知识与技巧，在本章的最后还针对实际的工作需求，讲解设置键盘快捷键的方法。通过本章的学习，读者可以掌握工作区与视图操作方面的知识，为深入学习 Adobe Audition CS6 音频编辑入门与应用知识奠定基础。

Adobe Audition CS6 音频编辑入门与应用

Section 3.1 工作区的基本操作

工作区是指用来编辑音乐的区域，只有在工作区中才能完成音乐的制作和编辑操作。本节将详细介绍工作区的基本操作方法及相关知识。

3.1.1 新建工作区

0 分 37 秒

在 Audition CS6 中，用户可以通过【新建工作区】功能自定义适合自己的工作区，从而提高工作效率。下面详细介绍新建工作区的操作方法。

操作步骤 >> Step by Step

第1步 在菜单栏中，选择【窗口】→【工作区】→【新建工作区】菜单项，如图 3-1 所示。

第2步 弹出【新建工作区】对话框，**1.** 在【名称】文本框中输入自定义工作区的名称，如"我的工作区"，**2.** 单击【确定】按钮，如图 3-2 所示。

图 3-1

图 3-2

第3步 在菜单栏中选择【窗口】→【工作区】菜单项，然后在其子菜单中可以看到已经自定义添加的【我的工作区】，这样即可完成新建工作区的操作，如图 3-3 所示。

■ 指点迷津

用户还可以在【窗口】菜单下依次按键盘上的 W、N 键，快速新建工作区。

图 3-3

3.1.2 删除工作区

在 Audition CS6 中，如果新建的工作区过多，对于多余的工作区，可以将其删除，下面详细介绍删除工作区的操作方法。

操作步骤 >> Step by Step

第1步 在菜单栏中选择【窗口】→【工作区】→【删除工作区】菜单项，如图 3-4 所示。

第2步 弹出【删除工作区】对话框，**1.** 单击【名称】右侧的下拉按钮，**2.** 在弹出的下拉列表中选择准备删除的工作区，如选择【我的工作区】选项，如图 3-5 所示。

图 3-4

图 3-5

第3步 在【删除工作区】对话框中，单击【确定】按钮，如图 3-6 所示。

第4步 执行操作后，即可删除选择的工作区，在【工作区】的子菜单中，可以看到刚才删除的工作区已经不存在了，如图 3-7 所示。

图 3-6

图 3-7

3.1.3　重置工作区

在 Audition CS6 中，当用户对当前工作区进行了调整，改变了初始的工作区布局后，如果需要回到原来的工作区布局状态，可以使用 Audition CS6 提供的【重置工作区】功能，对工作区进行重置操作。

重置工作区的方法很简单，只需在菜单栏中选择【窗口】→【工作区】→【重置"默认"】菜单项，即可对工作区进行重置操作，还原至工作区初始状态，如图 3-8 所示。

图 3-8

Section 3.2　面板的浮动与关闭

在 Audition CS6 工作界面中，用户可以根据需要对界面中的面板进行浮动与关闭操作，使工作界面的布局更加符合自己的操作习惯。本节将详细介绍面板的浮动与关闭的相关操作及知识。

3.2.1　浮动面板与面板组

在 Audition CS6 工作界面中，既可以对单个面板进行浮动操作，也可以对面板组进行浮动操作。下面分别予以介绍。

1　浮动面板

在 Audition CS6 工作界面中，通过【浮动面板】选项，可以对面板进行浮动操作。下面以浮动【文件】面板为例，详细介绍其操作方法。

第 3 章 工作区与视图操作

操作步骤 >> Step by Step

第 1 步 在【文件】面板右侧，**1.** 单击【面板属性】按钮，**2.** 在弹出的下拉列表中选择【浮动面板】选项，如图 3-9 所示。

第 2 步 可以看到【文件】面板已进行浮动处理，这样即可完成浮动面板的操作，如图 3-10 所示。

图 3-9

图 3-10

2 浮动面板组

在 Audition CS6 工作界面中，通过【浮动窗口】选项，可以对面板组进行浮动操作。下面详细介绍浮动面板组的操作方法。

操作步骤 >> Step by Step

第 1 步 在一组面板的右侧，**1.** 单击【面板属性】按钮，**2.** 在弹出的下拉列表中选择【浮动窗口】选项，如图 3-11 所示。

第 2 步 可以看到已经将整个面板组进行浮动处理，这样即可完成浮动面板组的操作，如图 3-12 所示。

图 3-11

图 3-12

Adobe Audition CS6 音频编辑入门与应用

3.2.2　关闭面板与面板组

0 分 38 秒

在 Audition CS6 工作界面中，用户如果暂时不需要某些面板或面板组，可以将其关闭，使工作界面看上去更加整洁。下面分别予以介绍。

1　关闭面板

在 Audition CS6 工作界面中，通过【关闭面板】选项，可以对面板进行关闭操作。下面详细介绍关闭面板的操作方法。

操作步骤 >> Step by Step

第 1 步　在【编辑器】面板右侧，**1.** 单击【面板属性】按钮，**2.** 在弹出的下拉列表中选择【关闭面板】选项，如图 3-13 所示。

第 2 步　可以看到【编辑器】面板已被关闭，此时的工作界面布局如图 3-14 所示。

图 3-13

图 3-14

2　关闭面板组

在 Audition CS6 工作界面中，通过【关闭窗口】选项，可以对面板组进行关闭操作。下面详细介绍其操作方法。

操作步骤 >> Step by Step

第 1 步　在一组面板右侧，**1.** 单击【面板属性】按钮，**2.** 在弹出的下拉列表中选择【关闭窗口】选项，如图 3-15 所示。

第 2 步　可以看到已经将整个面板组进行了关闭处理，此时的工作界面布局如图 3-16 所示。

第3章 工作区与视图操作

图 3-15

图 3-16

3.2.3　最大化面板组

微课堂 0 分 20 秒

在 Audition CS6 工作界面中，还可以将面板组进行最大化处理，从而能够更加方便地编辑音频文件。下面详细介绍最大化面板组的操作方法。

操作步骤　>>　Step by Step

第 1 步　在一组面板右侧，**1.** 单击【面板属性】按钮 ，**2.** 在弹出的下拉列表中选择【最大化窗口】选项，如图 3-17 所示。

第 2 步　可以看到已经将整个面板组最大化地显示出来，此时的工作界面布局如图 3-18 所示。

图 3-17

图 3-18

Adobe Audition CS6 音频编辑入门与应用

Section 3.3 设置频谱显示方式

Audition CS6 工作界面中包括两种频谱显示方式，即频谱频率显示和频谱音高显示，本节将详细介绍设置频谱显示方式的相关操作方法。

3.3.1 设置频谱频率显示

0分15秒

在 Audition CS6 工作界面中，通过【频谱频率显示】按钮 ，可以设置频谱频率的显示。下面详细介绍其操作方法。

操作步骤 >> Step by Step

第1步　在工具栏中单击【频谱频率显示】按钮 ，如图 3-19 所示。

第2步　可以看到已经打开频谱频率显示状态，在其中可以查看音频文件的频谱频率信息，如图 3-20 所示。

图 3-19

图 3-20

3.3.2 设置频谱音高显示

0分15秒

在 Audition CS6 工作界面中，通过【频谱音调显示】按钮 ，可以设置频谱音高的显示。下面详细介绍其操作方法。

46

第 3 章 工作区与视图操作

操作步骤 >> Step by Step

第1步 在工具栏中单击【频谱音调显示】按钮 ，如图 3-21 所示。

第2步 可以看到已经打开频谱音高显示状态，在其中可以查看音频文件的频谱音高信息，如图 3-22 所示。

图 3-21

图 3-22

知识拓展

在菜单栏中，选择【视图】→【频谱显示】菜单项，即可打开频谱频率显示状态。在菜单栏中，选择【视图】→【显示频谱音调】菜单项，即可打开频谱音高显示状态。

Section 3.4 编辑器的基本操作

编辑器是编辑音频的主要场所。在编辑器中，用户可以定位时间线位置、放大与缩小振幅、放大与缩小时间以及重置缩放时间等。本节将详细介绍编辑器的基本操作方法。

3.4.1 定位时间线位置

0 分 33 秒

如果用户需要编辑音频素材，就少不了时间线的应用。下面详细介绍定位时间线位置的操作方法。

1 通过鼠标定位时间线

在【编辑器】窗口中，可以通过鼠标定位的方式来定位时间线的位置，方法如下。

47

Adobe Audition CS6 音频编辑入门与应用

操作步骤 >> Step by Step

第1步 将鼠标指针移动至【编辑器】窗口上方的标尺中 0:04.000 的位置处，如图 3-23 所示。

第2步 在标尺中单击，即可定位时间线的位置，如图 3-24 所示。

图 3-23

图 3-24

2 通过数值框定位时间线

在【编辑器】窗口中，还可以通过在数值框中输入音频时间的数值，来精确地确定时间线到相应的位置。下面详细介绍其操作方法。

操作步骤 >> Step by Step

第1步 在【编辑器】窗口下方的数值框中，单击鼠标左键，使数值框呈可编辑状态，然后在其中输入"0:10.000"，如图 3-25 所示。

第2步 按键盘上的 Enter 键，即可通过数值框定位时间线的位置为"0:10.000"，如图 3-26 所示。

图 3-25

图 3-26

3.4.2 放大与缩小振幅

0 分 33 秒

在 Audition CS6 的【编辑器】窗口中，用户可以根据需要对音频文件的声音进行放大与缩小操作，使制作的音频文件更加符合自己的需求。下面将分别予以介绍。

1 通过【放大(振幅)】按钮放大音频振幅

在【编辑器】窗口中，用户可以通过单击【放大(振幅)】按钮来放大音频的振幅。下面详细介绍其操作方法。

操作步骤 >> Step by Step

第1步 在【编辑器】窗口的右下方，单击【放大(振幅)】按钮，如图 3-27 所示。

第2步 此时音频轨道中的音波已被放大，这样即可完成通过【放大(振幅)】按钮放大音频振幅的操作，如图 3-28 所示。

图 3-27

图 3-28

知识拓展

除了单击【放大(振幅)】按钮放大音频振幅外，还可以通过按键盘上的 Alt+= 组合键，快速放大音频的振幅。

2 通过【调节振幅】数值框放大音频振幅

在【编辑器】窗口的【调节振幅】数值框中，用户可以手动输入相应的参数值，精确地放大音频的振幅。下面详细介绍其操作方法。

操作步骤 >> Step by Step

第1步 在【编辑器】窗口的【调节振幅】数值框中，输入准确的参数值 10，如图 3-29 所示。

第2步 按键盘上的 Enter 键，即可放大音频振幅，如图 3-30 所示。

Adobe Audition CS6 音频编辑入门与应用

图 3-29

图 3-30

3 通过【缩小(振幅)】按钮 缩小音频振幅

在【编辑器】窗口中，可以通过单击【缩小(振幅)】按钮 ，来缩小音频的振幅。下面详细介绍其操作方法。

操作步骤 >> Step by Step

第1步 在【编辑器】窗口的右下方，单击【缩小(振幅)】按钮 ，如图 3-31 所示。

第2步 此时音频轨道中的音波已被缩小，这样即可完成通过【缩小(振幅)】按钮 缩小音频振幅的操作，如图 3-32 所示。

图 3-31

图 3-32

4 通过【调节振幅】数值框缩小音频振幅

在【编辑器】窗口的【调节振幅】数值框中，用户可以手动输入相应的参数值，以精确地缩小音频的振幅。在缩小音频振幅时，输入的数值以负数为主，操作方法如下。

第 3 章 工作区与视图操作

操作步骤 >> Step by Step

第1步 在【编辑器】窗口的【调节振幅】数值框中，输入准确的参数值-5，如图 3-33 所示。

第2步 按键盘上的 Enter 键，即可缩小音频振幅，如图 3-34 所示。

图 3-33

图 3-34

知识拓展

用户可以单击并向右拖动【调节振幅】按钮，使【调节振幅】数值为正数，即可手动放大音频振幅；单击并向左拖动【调节振幅】按钮，使【调节振幅】数值为负数，即可实现手动缩小音频振幅。

3.4.3 放大与缩小时间

0分36秒

在 Audition CS6 工作界面中，用户可以根据需要对音频轨道中的音频时间进行放大与缩小的操作。

1 通过【放大(时间)】按钮 放大音频时间

在【编辑器】窗口中，可以通过单击【放大(时间)】按钮来放大音频的时间。下面详细介绍其操作方法。

操作步骤 >> Step by Step

第1步 在【编辑器】窗口的右下方，连续单击【放大(时间)】按钮，如图 3-35 所示。

第2步 此时，可以看到已经放大轨道中的音频素材时间，在其中用户可以查看更加细致的音频音波效果，如图 3-36 所示。

Adobe Audition CS6 音频编辑入门与应用

图 3-35

图 3-36

2　通过【缩小(时间)】按钮 🔍 缩小音频时间

在【编辑器】窗口中，用户可以通过单击【缩小(时间)】按钮 🔍 来缩小音频的时间。下面详细介绍其操作方法。

操作步骤 >> Step by Step

第1步　在【编辑器】窗口的右下方，连续单击【缩小(时间)】按钮 🔍，如图3-37 所示。

第2步　此时，可以看到已经缩小轨道中的音频素材时间，在其中用户可以查看整段音频的音波效果，如图3-38 所示。

图 3-37

图 3-38

3.4.4　重置缩放时间

0分19秒

在 Audition CS6 工作界面中，如果用户对放大的音频时间位置不满意，可以重置音频

第 3 章 工作区与视图操作

的缩放时间,使音频返回至最初始的状态。下面详细介绍重置缩放时间的操作方法。

操作步骤 >> Step by Step

第1步 在菜单栏中选择【视图】→【缩放重置(时间)】菜单项,如图 3-39 所示。

第2步 此时,可以看到已经返回至最初始的时间状态,这样即可完成重置缩放时间的操作,如图 3-40 所示。

图 3-39

图 3-40

3.4.5 全部缩小所有时间

在 Audition CS6 工作界面中,用户可以通过【全部缩小(所有坐标)】命令来缩小音频的时间。下面详细介绍其操作方法。

操作步骤 >> Step by Step

第1步 在菜单栏中选择【视图】→【全部缩小(所有坐标)】菜单项,如图 3-41 所示。

第2步 此时,可以看到已经缩小音频的时间,这样即可完成全部缩小所有时间的操作,如图 3-42 所示。

图 3-41

图 3-42

Adobe Audition CS6 音频编辑入门与应用

Section 3.5 音频声道

在 Audition CS6 中，声道分为左声道和右声道，用户可以根据需要关闭或启用相应的声道。本节将详细介绍音频声道的相关知识及操作方法。

3.5.1 关闭与启用左声道

0 分 25 秒

在【编辑器】窗口中，通过单击【声道激活状态开关：左声道】按钮，可以关闭与启用左声道的声音，操作方法如下。

操作步骤 >> Step by Step

第 1 步 在【编辑器】窗口的右侧，单击【声道激活状态开关：左声道】按钮，如图 3-43 所示。

第 2 步 此时可以看到左声道呈灰色显示，这样即可关闭左声道的声音，如图 3-44 所示。再次单击【声道激活状态开关：左声道】按钮，即可重新启用左声道的声音。

图 3-43

图 3-44

3.5.2 关闭与启用右声道

0 分 26 秒

在【编辑器】窗口中，通过单击【声道激活状态开关：右声道】按钮，可以关闭与启用右声道的声音。

操作步骤 >> Step by Step

第1步 在【编辑器】窗口的右侧,单击【声道激活状态开关:右声道】按钮 R ,如图 3-45 所示。

第2步 此时可以看到右声道呈灰色显示,这样即可关闭右声道的声音,如图 3-46 所示。再次单击【声道激活状态开关:右声道】按钮 R ,即可重新启用右声道的声音。

图 3-45

图 3-46

Section 3.6 专题课堂——设置键盘快捷键

导读 在 Audition CS6 软件中,用户可以自定义几乎所有默认的快捷键,也可以增加其他功能的快捷键,该操作可以提高用户的工作效率,节省烦琐的鼠标操作。本节详细介绍设置键盘快捷键的相关知识及操作方法。

3.6.1 搜索键盘快捷键

0 分 33 秒

在 Audition CS6 软件的【键盘快捷键】对话框中,可以通过【搜索】文本框搜索出需要的键盘快捷键,操作方法如下。

操作步骤 >> Step by Step

第1步 在菜单栏中,选择【编辑】→【键盘快捷键】菜单项,如图 3-47 所示。

第2步 弹出【键盘快捷键】对话框,在【搜索】文本框中,输入需要搜索的键盘命令名称,如输入"导入",如图 3-48 所示。

Adobe Audition CS6 音频编辑入门与应用

图 3-47

图 3-48

第 3 步 此时，在对话框下方的列表框中，将显示搜索到的键盘命令。选择需要的键盘命令，即可显示该命令的快捷键，如图 3-49 所示。

图 3-49

■ 指点迷津

　　用户还可以按键盘上的 Alt+K 组合键，快速打开【键盘快捷键】对话框。

3.6.2 复制快捷键到记事本

微课堂 1 分 14 秒

　　用户可以将 Audition CS6 中的快捷键复制到记事本中，方便以后查阅和使用。下面详细介绍复制快捷键到记事本的操作方法。

操作步骤 >> Step by Step

第 1 步 在【键盘快捷键】对话框中，单击【复制到剪贴板】按钮，即可复制键盘快捷键，如图 3-50 所示。

第 2 步 在 Windows 7 操作系统桌面上，1. 单击鼠标右键，2. 在弹出的快捷菜单中，选择【新建】菜单项，3. 选择【文本文档】菜单项，如图 3-51 所示。

第 3 章 工作区与视图操作

图 3-50

图 3-51

第 3 步 系统即可新建一个文本文档,将文本文档的名称更改为【键盘快捷键】,如图 3-52 所示。

第 4 步 打开新建的文本文档,在菜单栏中选择【编辑】→【粘贴】菜单项,如图 3-53 所示。

图 3-52

图 3-53

第 5 步 粘贴键盘快捷键后,在菜单栏中选择【文件】→【另存为】菜单项,如图 3-54 所示。

第 6 步 弹出【另存为】对话框,**1.** 选择准备保存的位置,**2.** 单击【保存】按钮即可,如图 3-55 所示。

图 3-54

图 3-55

Adobe Audition CS6 音频编辑入门与应用

3.6.3 添加新快捷键

0分33秒

在 Audition CS6 软件中，用户可以为没有设置快捷键的命令添加新的快捷键。下面详细介绍添加新快捷键的操作方法。

操作步骤 >> Step by Step

第1步 在【键盘快捷键】对话框中，**1.** 选择【多轨混音】选项下的【复制轨道】菜单项，**2.** 单击【添加】按钮 ，如图 3-56 所示。

第2步 执行操作后，在【复制轨道】命令右侧将显示一个方框，如图 3-57 所示。

图 3-56

图 3-57

第3步 此时，按键盘上的 U 键，即可设置【复制轨道】命令对应的快捷键为 U。单击【确定】按钮 ，即可完成添加新快捷键的操作，如图 3-58 所示。

■ **指点迷津**

在【键盘快捷键】对话框中，用户如果对刚刚设置的快捷键不满意，可以单击【撤消】按钮 ，撤销对快捷键的设置。

图 3-58

3.6.4 移除快捷键

0分22秒

如果用户对某些快捷键不满意，也可以将其移除。下面详细介绍移除快捷键的操作方法。

58

第 3 章　工作区与视图操作

操作步骤 >> Step by Step

第 1 步 在【键盘快捷键】对话框中，1. 选择【多轨混音】选项下的【复制轨道】菜单项，2. 单击【全部删除】按钮 ，如图 3-59 所示。

第 2 步 可以看到【复制轨道】命令上的快捷键已被移除，这样即可完成移除快捷键的操作，如图 3-60 所示。

图 3-59

图 3-60

Section 3.7　实践经验与技巧

在本节的学习过程中，将侧重讲解与本章知识点有关的实践经验及技巧，主要内容包括显示与隐藏【编辑器】窗口、设置软件控制界面和设置音频数据等方面的知识与操作技巧。

3.7.1　显示与隐藏【编辑器】窗口

在 Audition CS6 软件中，【编辑器】窗口是用来编辑与管理音频的主要场所，任何对音频的编辑操作都需要在这里完成，如果用户不小心将【编辑器】窗口关闭了，可以重新显示。

操作步骤 >> Step by Step

第 1 步 在菜单栏中选择【窗口】→【编辑】菜单项，如图 3-61 所示。

第 2 步 可以看到已经显示【编辑器】窗口，如图 3-62 所示。再次选择【窗口】→【编辑】菜单项，即可隐藏【编辑器】窗口。

59

Adobe Audition CS6 音频编辑入门与应用

图 3-61

图 3-62

3.7.2 设置软件控制界面

微课堂 0 分 25 秒

在【首选项】对话框中的【控制面】选项卡中，用户可以根据需要设置软件的控制界面。在菜单栏中选择【编辑】→【首选项】→【控制面】菜单项，即可进入【控制面】选项卡，单击【设备类别】下拉按钮，在弹出的下拉列表中可以选择控制界面的相应选项，如图 3-63 所示。

图 3-63

3.7.3 设置音频数据

0分39秒

在【首选项】对话框的【数据】选项卡中，用户可以根据需要设置音频数据的相应属性。下面详细介绍其操作方法。

操作步骤 >> Step by Step

第1步 在菜单栏中选择【编辑】→【首选项】→【数据】菜单项，如图3-64所示。

第2步 弹出【首选项】对话框，进入【数据】选项卡，将鼠标指针移动至【品质】右侧的滑块上，如图3-65所示。

图 3-64

图 3-65

第3步 按住滑块并向右拖动，直至参数显示为90%，提高音频的采样率品质。单击【确定】按钮 后即设置成功，如图 3-66 所示。

图 3-66

■ 指点迷津

　　用户还可以在【编辑】菜单下，依次按键盘上的 F、D 键，快速进入【首选项】对话框中的【数据】选项卡。

Adobe Audition CS6 音频编辑入门与应用

Section 3.8 有问必答

1. 如何设置音频效果？

在菜单栏中选择【编辑】→【首选项】→【效果】菜单项，弹出【首选项】对话框，进入【效果】选项卡，勾选准备应用的复选框，单击【确定】按钮即可完成设置音频效果。

2. 如何设置标记与元数据？

在菜单栏中选择【编辑】→【首选项】→【标记与元数据】菜单项，弹出【首选项】对话框，进入【标记与元数据】选项卡，勾选相应的复选框，单击【确定】按钮即可设置标记与元数据。

3. 如何设置多轨混音属性？

在菜单栏中选择【编辑】→【首选项】→【多轨混音项目】菜单项，弹出【首选项】对话框，进入【多轨混音】选项卡，勾选相应的复选框，单击【确定】按钮即可设置多轨混音属性。

4. 如何设置回放属性？

在菜单栏中选择【编辑】→【首选项】→【重放】菜单项，弹出【首选项】对话框，进入【回放】选项卡，勾选相应的复选框，单击【确定】按钮即可设置回放属性。

5. 如何显示与隐藏频率分析？

在菜单栏中选择【窗口】→【频率分析】菜单项，即可打开【频率分析】面板，单击面板下方的【扫描】按钮，开始扫描当前音频文件的频率，稍等片刻即可显示扫描结果。再次选择【窗口】→【频率分析】菜单项，即可隐藏该面板。

第 4 章

音频基本修剪与精修

本章要点

- 编辑波形
- 常规编辑与修剪
- 标记音频文件
- 零交叉与吸附
- 专题课堂——转换音频采样

本章主要内容

本章主要介绍编辑波形、常规编辑与修剪、标记音频文件和零交叉与吸附方面的知识及技巧,在本章的最后还针对实际的工作需求,讲解转换音频采样的方法。通过本章的学习,读者可以掌握音频基本修剪与精修操作方面的知识,为深入学习 Adobe Audition CS6 音频编辑入门与应用知识奠定基础。

Adobe Audition CS6 音频编辑入门与应用

Section 4.1 编辑波形

在使用 Audition CS6 打开一段音频后，都可以在【编辑器】窗口中看到该音频的波形，并可以对其进行一定的编辑，从而获得更好的音频效果。本节将详细介绍编辑波形的相关知识。

4.1.1 【编辑】菜单

和大多数的软件一样，Audition CS6 的菜单同样是按照命令的类型进行排列的，这样的排列方法可以方便用户查找和使用命令。选择菜单栏里的【编辑】菜单，可以看到该菜单中列出的所有编辑类命令，例如常用的【剪切】、【复制】、【复制为新文件】等命令，如图 4-1 所示。

图 4-1

4.1.2 快捷菜单

为了方便用户的操作，Audition CS6 软件将一些常用的命令综合在了快捷菜单中，以供用户使用。在波形上单击鼠标右键，可以看到弹出的快捷菜单。在快捷菜单中列出了大

第 4 章 音频基本修剪与精修

部分的编辑命令，例如【选择当前视图时间】、【全选】等，如图 4-2 所示。

图 4-2

4.1.3 快捷键

0 分 24 秒

对于操作已经很熟练的用户来说，使用快捷键操作是个很不错的选择。无论是在菜单中，还是在快捷菜单中，许多命令的后面都有快捷键，如图 4-3 所示。例如【撤销】的快捷键是 Ctrl+Z，【重做】的快捷键是 Ctrl+Shift+Z。

图 4-3

Adobe Audition CS6 音频编辑入门与应用

4.1.4 鼠标配合按键

最简单、快捷的操作方式是鼠标配合按键使用。例如在【编辑器】窗口中按住鼠标左键并向左右拖动，就可以在音频波形上创建一段选区，如图 4-4 所示。按住键盘上的 Shift 键并双击鼠标左键，就可以扩大选区，如图 4-5 所示。拖动选区边缘，就可以快速地扩大或缩小选区。

图 4-4

图 4-5

在实际的工作中，对声音波形的选择，要求非常严格。所以如果用户要精确地选择一段波形，可以选择【窗口】→【选区/视图控制】菜单项，打开【选区/视图】面板，在其中输入【开始】时间和【结束】时间或【持续时间】，即可精确地选择某一段音频波形，如图 4-6 所示。

图 4-6

知识拓展

在【选区/视图】面板中输入的时间单位，与【编辑器】窗口中的标尺单位是一致的，所以在操作时，用户可以精确地按照标尺进行选区调整。

第 4 章　音频基本修剪与精修

Section 4.2　常规编辑与修剪

导读　使用 Audition CS6 软件可以轻松地完成对音频的编辑工作，并且随时可以恢复到编辑状态。本节将详细介绍常规编辑与修剪的相关知识及操作方法。

4.2.1　选取波形

微课堂　0 分 33 秒

无论要做什么样的音频操作，首先都需要选择要编辑的音频波形部分。下面详细介绍选取波形的操作方法。

操作步骤　>>　Step by Step

第 1 步　使用【时间选区工具】，在音频波形上拖动，即可选中波形区域，该区域会高亮显示，如图 4-7 所示。

第 2 步　单击【编辑器】窗口右下方的【缩放选区】按钮，可以将波形进行放大，以便用户进行查看和选择，如图 4-8 所示。

图 4-7

图 4-8

第 3 步　如果用户需要观察所选波形在整个音频中的具体位置，可以拖动【编辑器】窗口顶部【波形预览图】中的控制轴，如图 4-9 所示。

第 4 步　调整完显示范围和位置后，可以看到同一选区的不同显示比例效果，如图 4-10 所示。

67

Adobe Audition CS6 音频编辑入门与应用

图 4-9

图 4-10

4.2.2 删除音频波形

0 分 27 秒

在进行音频编辑的过程中，常常需要删除一些音频中多余的片段。下面详细介绍删除音频波形的操作方法。

操作步骤 >> Step by Step

第 1 步 选择需要删除的音频波形区域，然后在菜单栏中选择【编辑】→【删除】菜单项，如图 4-11 所示。

第 2 步 可以看到选择的音频波形区域已被删除，并且删除区域的前后波形会自动连接在一起，这样即可完成删除音频波形的操作，如图 4-12 所示。

图 4-11

图 4-12

4.2.3 复制、粘贴音频波形

微课堂
0分37秒

在编辑音频的过程中，常常需要复制一些音频波形，此时可以应用 Audition CS6 软件的复制功能来操作。下面详细介绍复制、粘贴音频波形的操作方法。

操作步骤 >> Step by Step

第1步 使用【时间选区工具】，选择准备进行复制的音频波形，如图 4-13 所示。

第2步 在菜单栏中选择【编辑】→【复制】菜单项，如图 4-14 所示。

图 4-13

图 4-14

第3步 将时间指示器移动至准备进行粘贴的位置，如图 4-15 所示。

第4步 在菜单栏中选择【编辑】→【粘贴】菜单项，如图 4-16 所示。

图 4-15

图 4-16

Adobe Audition CS6 音频编辑入门与应用

第 5 步 可以看到已经将选择的音频波形粘贴到指定的位置处，这样即可完成复制、粘贴音频波形的操作，如图 4-17 所示。

图 4-17

■ 指点迷津

用户还可以按键盘上的 Ctrl+C 组合键进行复制，然后按键盘上的 Ctrl+V 组合键进行粘贴。

4.2.4 复制、粘贴为新文件

在 Audition CS6 界面中，通过【复制为新文件】命令，可以自动创建一个未命名的音频文件，并将复制的音频波形片段粘贴在这个文件中。下面详细介绍复制、粘贴为新文件的操作方法。

操作步骤 >> Step by Step

第 1 步 选择准备复制为新文件的音频波形，在菜单栏中选择【编辑】→【复制为新文件】菜单项，如图 4-18 所示。

第 2 步 可以看到系统会自动创建一个名为"未命名 1"的文件，并将复制的波形片段粘贴在这个文件中，如图 4-19 所示。

图 4-18

图 4-19

第 4 章 音频基本修剪与精修

第3步 如果用户已经执行了【复制】命令的话，就可以在菜单栏中选择【编辑】→【粘贴到新建文件】菜单项，如图 4-20 所示。

第4步 可以看到系统会自动创建一个名为"未命名 2"的文件，并将复制的片段粘贴到这个文件中，如图 4-21 所示。

图 4-20

图 4-21

4.2.5 剪切音频波形

使用【剪切】命令，可以将音频文件中的某一片段移动到其他位置或其他的音频文件中。下面详细介绍剪切音频波形的操作方法。

操作步骤 >> Step by Step

第1步 选择准备剪切的音频波形，在菜单栏中选择【编辑】→【剪切】菜单项，如图 4-22 所示。

第2步 可以看到选择的音频波形已被剪切，然后选择准备进行粘贴的位置，如图 4-23 所示。

图 4-22

图 4-23

Adobe Audition CS6 音频编辑入门与应用

第 3 步 在菜单栏中选择【编辑】→【粘贴】菜单项，如图 4-24 所示。

第 4 步 可以看到已经将剪切的音频波形粘贴到选择的位置处，这样即可完成剪切音频波形的操作，如图 4-25 所示。

图 4-24

图 4-25

4.2.6 波纹删除

0 分 31 秒

在单轨编辑状态下，【波纹删除】命令是不能使用的，其主要应用于多轨合成项目中。使用【时间选区工具】选中多轨项目中的部分音频，然后在菜单栏中执行【编辑】→【波纹删除】命令，可以看到 4 个和波纹删除有关的命令，分别是【已选择素材】、【所选择素材内的时间选区】、【所有轨道内的时间选区】和【已选择音轨内的时间选区】，如图 4-26 所示。

图 4-26

第4章 音频基本修剪与精修

- ➢ 【已选择素材】：执行该命令后，可以将选中的轨道内的音频块全部删除。
- ➢ 【所选择素材内的时间选区】：该命令的前提是必须在多轨合成文件中创建一个时间选区，执行该命令后，即可将选区内的音频波形删除。
- ➢ 【所有轨道内的时间选区】：该命令的前提是必须在多轨合成文件中创建一个时间选区，执行该命令后，不仅会删除选中轨道的时间选区，其他轨道的相同时间段也会被删除。
- ➢ 【已选择音轨内的时间选区】：执行该命令后，将会删除所选轨道内的时间段。例如，在【轨道1】中创建一个选区，切换到【轨道2】执行该命令，则会将【轨道2】中该时间段的音频波形删除。

4.2.7 裁剪

在菜单栏中选择【编辑】→【裁剪】菜单项，即可使用【裁剪】命令。【裁剪】命令和【删除】命令并不相同，使用【裁剪】命令并不会删除选区内的音频波形，而是将选区外的音频波形删除，保留选中的波形区域。如图4-27所示为使用【裁剪】命令前后的音频波形效果。

图 4-27

Section 4.3 标记音频文件

在 Audition CS6 软件中，用户可以为时间线上的音频素材添加标记点。在编辑音频的过程中，用户可以快速地跳到上一个或者下一个标记点，来查看所标记的音频内容。本节将详细介绍标记音频文件的相关知识及操作方法。

Adobe Audition CS6 音频编辑入门与应用

4.3.1 添加提示标记

0 分 27 秒

在 Audition CS6 软件中的音频位置添加相应的音频标记，可以起到提示的作用。下面详细介绍添加提示标记的操作方法。

操作步骤 >> Step by Step

第 1 步 定位时间线的位置，在菜单栏中选择【编辑】→【标记】→【添加提示标记】菜单项，如图 4-28 所示。

第 2 步 可以看到在定位的时间线位置处，已经添加了一个提示标记，这样即可完成添加提示标记的操作，如图 4-29 所示。

图 4-28

图 4-29

知识拓展

在定位了时间线的位置后，按键盘上的 M 键，可以快速添加一个提示标记。

4.3.2 添加子剪辑标记

0 分 27 秒

通过【添加子剪辑标记】命令，可以在音频文件中添加子剪辑标记。下面详细介绍其操作方法。

操作步骤 >> Step by Step

第 1 步 定位时间线的位置，在菜单栏中选择【编辑】→【标记】→【添加子剪辑标记】菜单项，如图 4-30 所示。

第 2 步 可以看到在定位的时间线位置处，已经添加了一个子剪辑标记，这样即可完成添加子剪辑标记的操作，如图 4-31 所示。

74

第 4 章 音频基本修剪与精修

图 4-30

图 4-31

4.3.3 添加 CD 音轨标记

微课堂 0 分 27 秒

用户还可以根据需要在音频文件中添加 CD 音轨标记。下面详细介绍其操作方法。

操作步骤 >> Step by Step

第 1 步 定位时间线的位置，在菜单栏中选择【编辑】→【标记】→【添加 CD 音轨标记】菜单项，如图 4-32 所示。

第 2 步 可以看到在定位的时间线位置处，已经添加了一个 CD 音轨标记，这样即可完成添加 CD 音轨标记的操作，如图 4-33 所示。

图 4-32

图 4-33

Adobe Audition CS6 音频编辑入门与应用

4.3.4　删除音频标记

如果用户不再需要音频片段中的某个标记，可以将该音频标记删除。下面详细介绍删除音频标记的操作方法。

操作步骤 >> Step by Step

第1步　在【编辑器】窗口中，**1.** 右击准备删除的标记，**2.** 在弹出的快捷菜单中选择【删除标记】菜单项，如图4-34所示。

第2步　可以看到选择的音频标记已被删除，这样即可完成删除选中标记的操作，如图4-35所示。

图4-34

图4-35

知识拓展

在【标记】面板中，选择需要删除的标记，然后单击【删除所选中的标记】按钮，即可将选中的标记删除。

4.3.5　删除所有标记

如果用户不再需要音频素材中的所有标记，可以一次性将所有的标记删除。下面详细介绍其操作方法。

操作步骤 >> Step by Step

第1步　在菜单栏中选择【窗口】→【标记】菜单项，如图4-36所示。

第2步　打开【标记】面板，**1.** 在该面板的空白位置处右击，**2.** 在弹出的快捷菜单中选择【删除所有标记】菜单项，如图4-37所示。

第 4 章 音频基本修剪与精修

图 4-36

图 4-37

第 3 步 在【标记】面板中可以看到所有的标记已全部删除,如图 4-38 所示。

第 4 步 这样即可完成删除所有标记的操作,返回到【编辑器】窗口中,也可以查看删除所有标记后的音频轨道,如图 4-39 所示。

图 4-38

图 4-39

4.3.6 重命名选中标记

当用户在音频片段中添加标记后,还可以根据个人需要对标记的名称进行重命名,以便查找标记。下面详细介绍重命名选中标记的操作方法。

操作步骤 >> Step by Step

第 1 步 在【编辑器】窗口中,**1.** 右击准备重命名的标记,**2.** 在弹出的快捷菜单中选择【重命名标记】菜单项,如图 4-40 所示。

第 2 步 系统会自动打开【标记】面板,此时选择的标记名称呈可编辑状态,如图 4-41 所示。

77

Adobe Audition CS6 音频编辑入门与应用

图 4-40

图 4-41

第 3 步 将标记名称更改为"音频片头",然后按键盘上的 Enter 键确认,如图 4-42 所示。

第 4 步 返回到【编辑器】窗口中,可以看到选择的标记名称已被更改为"音频片头",这样即可完成重命名选中标记的操作,如图 4-43 所示。

图 4-42

图 4-43

Section 4.4 零交叉与吸附

使用 Audition CS6 软件,用户除了可以对音频文件进行复制、粘贴、裁剪以及标记外,还可以对其进行精确的调整与吸附操作,本节详细介绍零交叉与吸附的相关知识及操作方法。

4.4.1　零交叉选区向内调整

0 分 25 秒

使用【选区向内调整】命令，可以将选区向内调整一个节拍的距离，这种精确的调整操作在精修音频时会经常用到。

首先使用【时间选区工具】在【编辑器】窗口中创建一个时间选区，然后在菜单栏中选择【编辑】→【零交叉】→【选区向内调整】菜单项，即可将选区向内调整一个节拍的距离，如图 4-44 所示。

图 4-44

4.4.2　零交叉选区向外调整

0 分 24 秒

【选区向外调整】命令与【选区向内调整】命令的作用刚好相反，该命令可以将选区向外调整一个节拍的距离。

首先使用【时间选区工具】在【编辑器】窗口中创建一个时间选区，然后在菜单栏中选择【编辑】→【零交叉】→【选区向外调整】菜单项，即可将选区向外调整一个节拍的距离，如图 4-45 所示。

图 4-45

4.4.3　吸附到标记

在 Audition CS6 工作界面中，使用【吸附到标记】命令，可以启用【吸附到标记】功能。启用【吸附到标记】功能的方法很简单，用户只需在菜单栏中选择【编辑】→【吸附】→【吸附到标记】菜单项即可，如图 4-46 所示。

图 4-46

4.4.4　吸附到标尺

使用【吸附到标尺(精细)】命令，可以吸附到标尺的精细位置。启用【吸附到标尺】功能的方法很简单，在菜单栏中选择【编辑】→【吸附】→【吸附到标尺(精细)】菜单项即可，如图 4-47 所示。

图 4-47

4.4.5 吸附到零交叉

在 Audition CS6 工作界面中，使用【吸附到零交叉】命令，可以启用【吸附到零交叉】功能。启用【吸附到零交叉】功能的方法很简单，在菜单栏中选择【编辑】→【吸附】→【吸附到零交叉】菜单项即可，如图 4-48 所示。

图 4-48

4.4.6 吸附到帧

在 Audition CS6 工作界面中，使用【吸附到帧】命令，可以启用【吸附到帧】功能。启用【吸附到帧】功能的方法很简单，只需在菜单栏中选择【编辑】→【吸附】→【吸附到帧】菜单项即可，如图 4-49 所示。

图 4-49

Adobe Audition CS6 音频编辑入门与应用

Section 4.5　专题课堂——转换音频采样

在 Audition CS6 工作界面中，如果音频素材的采样率不符合用户的要求，此时可以根据需要修改音频的采样率类型，本节详细介绍转换音频采样的相关知识及操作方法。

4.5.1　转换音频采样率

0 分 33 秒

Audition CS6 默认状态下的采样率为 44100Hz，如果该采样率无法满足用户需求，可以根据实际需要来修改音频的采样率类型。下面详细介绍转换音频采样率的操作方法。

操作步骤 >> Step by Step

第 1 步　打开准备转换音频采样率的音频，在菜单栏中选择【编辑】→【转换采样类型】菜单项，如图 4-50 所示。

第 2 步　弹出【转换采样类型】对话框，**1.** 设置【采样率】为 48000，**2.** 单击【确定】按钮，如图 4-51 所示。

图 4-50

图 4-51

第 3 步　返回到软件主界面中，可以看到正在转换并显示进度，如图 4-52 所示。

第 4 步　稍等片刻，即可完成音频采样率的转换工作，如图 4-53 所示。

82

第4章 音频基本修剪与精修

图 4-52

图 4-53

4.5.2 转换音频声道

微课堂 0分46秒

在编辑音频的过程中，有些用户对音频的声道也会有要求，此时可以在【转换采样类型】对话框中修改音频的声道类型。下面详细介绍转换音频声道的操作方法。

操作步骤 >> Step by Step

第1步 打开准备转换声道的音频，在菜单栏中选择【编辑】→【转换采样类型】菜单项，如图4-54所示。

第2步 弹出【转换采样类型】对话框，**1.** 单击【声道】右侧的下拉按钮 ，**2.** 在弹出的下拉列表中选择要转换的音频声道类型，如选择5.1选项，**3.** 单击【确定】按钮，如图4-55所示。

图 4-54

图 4-55

Adobe Audition CS6 音频编辑入门与应用

第3步　返回到软件主界面中，可以看到正在转换并显示转换进度，如图4-56所示。

第4步　稍等片刻，即可完成音频声道的转换工作，此时【编辑器】窗口中的音频音波会有所变化，如图4-57所示。

图 4-56

图 4-57

Section 4.6　实践经验与技巧

在本节的学习过程中，将侧重讲解与本章知识点有关的实践经验及技巧，主要内容包括制作个性手机铃声、截取想要的音频文件和去除电视节目中插入的广告等方面的知识与操作技巧。

4.6.1　制作个性手机铃声

对于一段简单的、没有什么特色的声音，可以通过简单的复制、粘贴等操作，将其制作为个性十足的手机铃声。下面详细介绍制作个性手机铃声的操作方法。

操作步骤 >> Step by Step

第1步　打开素材文件"么么.mp3"，播放音频，选择音频波形最后面的部分，如图4-58所示。

第2步　单击【放大(时间)】按钮，将所选中的波形放大，从而更利于查看，如图4-59所示。

第 4 章 音频基本修剪与精修

图 4-58

图 4-59

第 3 步 在菜单栏中选择【编辑】→【零交叉】→【选区向外调整】菜单项,将所选择的波形对齐零交叉点,如图 4-60 所示。

第 4 步 在菜单栏中选择【编辑】→【复制】菜单项,对音频的零交叉部分进行复制,如图 4-61 所示。

图 4-60

图 4-61

第 5 步 单击【缩放】面板上的【缩小(时间)】按钮,将波形缩小,并在波形尾部单击要粘贴的位置,如图 4-62 所示。

第 6 步 在菜单栏中选择【编辑】→【粘贴】菜单项,如图 4-63 所示。

Adobe Audition CS6 音频编辑入门与应用

图 4-62

图 4-63

第 7 步　将复制的音频粘贴到音频尾部，如图 4-64 所示。

第 8 步　使用相同的方法，再次复制、粘贴音频，得到想要的音频效果，如图 4-65 所示。

图 4-64

图 4-65

第 9 步　在菜单栏中选择【文件】→【另存为】菜单项，如图 4-66 所示。

第 10 步　弹出【存储为】对话框，设置文件名、保存位置以及格式，单击【确定】按钮，即可完成制作个性手机铃声，如图 4-67 所示。

图 4-66

图 4-67

4.6.2 截取想要的音频文件

0 分 55 秒

如果用户喜欢某一首歌曲的某一部分，或者某部电影的经典对白，可以使用 Audition CS6 很轻松地截取自己喜欢的部分，并将其制作为一个单独的音频文件，在不同的场景中使用。下面详细介绍其操作方法。

操作步骤 >> Step by Step

第1步 打开素材文件"吻别英文版.mp3"，播放音频，选择自己比较喜欢的音频片段，如图 4-68 所示。

第2步 在菜单栏中选择【编辑】→【复制为新文件】菜单项，如图 4-69 所示。

图 4-68

图 4-69

第3步 选中的音频将会被复制到一个新建的文件夹中，如图 4-70 所示。

第4步 向左拖动右上角的【淡出】按钮，制作音频的淡出效果，如图 4-71 所示。

图 4-70

图 4-71

Adobe Audition CS6 音频编辑入门与应用

第 5 步　向右拖动左上角的【淡入】按钮，制作音频的淡入效果，如图 4-72 所示。

第 6 步　此时，在【文件】面板中有两个文件，其中"未命名 1"是复制的新文件，如图 4-73 所示。

图 4-72

图 4-73

第 7 步　在菜单栏中选择【文件】→【另存为】菜单项，如图 4-74 所示。

第 8 步　弹出【存储为】对话框，设置文件名、保存位置以及格式，单击【确定】按钮，即可完成截取想要的音频文件的操作，如图 4-75 所示。

图 4-74

图 4-75

4.6.3　去除电视节目中插入的广告

在观看电视节目的时候，经常会遇到一些经典的对话和好玩的节目，此时很多用户会把这些音频录制下来，但是在录制的过程中，节目中总会出现令人厌烦的广告，此时可以通过 Audition CS6 软件将这些讨厌的广告去除掉。

第 4 章 音频基本修剪与精修

操作步骤 >> Step by Step

第1步 打开素材文件"电视节目.wav"，播放音频，找到广告开始与结束的时间，将音频中的广告全部选中，如图4-76所示。

第2步 在菜单栏中选择【编辑】→【删除】菜单项，如图4-77所示。

图 4-76

图 4-77

第3步 完成广告的删除后，可以看到音频波形中还有一些广告的前后空白区域，如图4-78所示。

第4步 使用相同的方法再次对音频进行调整，将广告前后的空白区域彻底去除，如图4-79所示。

图 4-78

图 4-79

第5步 在菜单栏中选择【文件】→【另存为】菜单项，如图4-80所示。

第6步 弹出【存储为】对话框，设置文件名、保存位置以及格式，单击【确定】按钮，即可完成去除电视节目中插入广告的操作，如图4-81所示。

Adobe Audition CS6 音频编辑入门与应用

图 4-80

图 4-81

Section 4.7 有问必答

1. 如何进行混合式粘贴？

在【编辑器】窗口中，选择需要复制的音频片段，在菜单栏中选择【编辑】→【复制】菜单项，复制选中的音频片段。然后在菜单栏中选择【编辑】→【混合式粘贴】菜单项，弹出【混合式粘贴】对话框，在其中设置各参数，然后勾选【反转已复制的音频】复选框，单击【确定】按钮，即可对音频片段进行混合式粘贴。

2. 进行音频剪辑通常需要使用哪些工具？

对音频执行剪辑操作，一般会使用【时间选区工具】选择剪辑选区，使用【移动工具】移动音频的位置，使用【选择素材剃刀工具】对多轨中的音频进行分割，使用【滑动工具】调整音频播放的片段。

3. 吸附功能的作用是什么？

吸附功能使用户在创建选区、移动时间指示器和拖动选区等操作时，能够准确地移动到标记、标志、选区边缘、零交叉点位置或某帧的位置。

4. 如何将单声道的音频转换为立体声？

在菜单栏中选择【编辑】→【转换采样类型】菜单项，在弹出的【转换采样类型】对话框中将【声道】选项调整为【立体声】，即可将单声道的音频转换为立体声。

第 5 章

单轨音频波形高级编辑

本章要点

- ❖ 运用工具编辑音频
- ❖ 音频的反转、前后反向和静默处理
- ❖ 修复音频效果
- ❖ 时间与变调
- ❖ 专题课堂——插入音频文件

本章主要内容

本章主要介绍运用工具编辑音频、音频的反转、前后反向和静默处理、修复音频效果以及时间与变调方面的知识及技巧，在本章的最后还针对实际的工作需求，讲解插入音频文件的方法。通过本章的学习，读者可以掌握单轨音频波形高级编辑操作方面的知识，为深入学习 Adobe Audition CS6 音频编辑入门与应用知识奠定基础。

Adobe Audition CS6 音频编辑入门与应用

Section 5.1 运用工具编辑音频

Audition CS6 为用户提供了【移动工具】、【选择素材剃刀工具】、【滑动工具】以及【时间选区工具】等，方便编辑音频文件。本节详细介绍运用工具编辑音频的相关知识及操作方法。

5.1.1 使用【移动工具】

运用【移动工具】可以对音频文件进行移动操作。

操作步骤 >> Step by Step

第1步 在工具栏中选择【移动工具】，在【轨道1】的第2段音频素材上单击，选择该素材，如图 5-1 所示。

第2步 将选择的音频素材拖动至【轨道2】中的开始位置，即可实现移动第2段音频素材，如图 5-2 所示。

图 5-1

图 5-2

5.1.2 使用【选择素材剃刀工具】

在 Audition CS6 工作界面中，使用【选择素材剃刀工具】可以将一段音频文件切割为几部分，然后分别对各部分的音频进行编辑操作。下面详细介绍其操作方法。

操作步骤 >> Step by Step

第1步 在工具栏中选择【选择素材剃刀工具】，如图5-3所示。

图 5-3

第2步 在【轨道1】中，将鼠标指针移至音频的相应时间位置，单击即可开始切割音频素材，此时音频素材的中间显示一条切割线，表示音频已被切割，如图5-4所示。

图 5-4

第3步 选择【移动工具】，选择切割后的第2段音频，如图5-5所示。

图 5-5

第4步 将切割后的第2段音频移动至【轨道2】中的开始位置，即可移动切割后的音频素材，如图5-6所示。

图 5-6

5.1.3 使用【滑动工具】

在Audition CS6工作界面中，使用【滑动工具】可以移动音频文件中的内容，该操作不会移动音频文件的整体位置。下面详细介绍其操作方法。

Adobe Audition CS6 音频编辑入门与应用

操作步骤 >> Step by Step

第1步 在工具栏中选择【滑动工具】，将鼠标指针移动至音频素材上，此时鼠标指针呈形状，如图 5-7 所示。

第2步 单击并向右拖动，将隐藏的音频内容拖曳出来，此时音频文件的音波会有所变化，即可完成使用【滑动工具】的操作，如图 5-8 所示。

图 5-7

图 5-8

5.1.4 使用【时间选区工具】

微课堂 0分15秒

在 Audition CS6 工作界面中，使用【时间选区工具】可以选择音频文件中需要编辑的部分。下面详细介绍其操作方法。

操作步骤 >> Step by Step

第1步 在工具栏中选择【时间选区工具】，如图 5-9 所示。

第2步 将鼠标指针移至音频轨道中的合适位置，按住鼠标左键并向右拖动，即可选择音频中的部分波形，如图 5-10 所示。

图 5-9

图 5-10

5.1.5 使用【框选工具】

在 Audition CS6 工作界面中，使用【框选工具】 可以以框选的方式选择音频中的部分时间。下面详细介绍其操作方法。

操作步骤 >> Step by Step

第1步 在工具栏中单击【频谱频率显示】按钮 ，切换至频谱频率显示状态，如图 5-11 所示。

第2步 在工具栏中选择【框选工具】 ，如图 5-12 所示。

图 5-11

图 5-12

第3步 将鼠标指针移动至音频频谱中合适的位置，按住鼠标左键并向右拖动，即可框选音频中的部分音频，如图 5-13 所示。

第4步 再次单击【频谱频率显示】按钮 ，退出频谱频率显示状态，此时在【编辑器】窗口中显示了刚刚选择的音频部分，如图 5-14 所示。

图 5-13

图 5-14

5.1.6 使用【套索选择工具】

在 Audition CS6 工作界面中，使用【套索选择工具】可以以套索的方式选取音频中的一部分。详细操作方法如下。

操作步骤 >> Step by Step

第1步 在工具栏中单击【频谱频率显示】按钮，切换至频谱频率显示状态，如图 5-15 所示。

第2步 在工具栏中选择【套索选择工具】，如图 5-16 所示。

图 5-15

图 5-16

第3步 将鼠标指针移动至音频频谱中合适的位置，按住鼠标左键并拖动，绘制一个封闭图形，然后释放鼠标左键，即可选择音频中的部分音频，如图 5-17 所示。

第4步 再次单击【频谱频率显示】按钮，退出频谱频率显示状态，此时在【编辑器】窗口中显示了刚刚选择的音频部分，如图 5-18 所示。

图 5-17

图 5-18

5.1.7 使用【笔刷选择工具】

在 Audition CS6 工作界面中，使用【笔刷选择工具】 可以选择音频中的杂音部分，然后将其删除。下面详细介绍使用【笔刷选择工具】 消除杂音的操作方法。

操作步骤 >> Step by Step

第1步 在工具栏中单击【频谱频率显示】按钮，切换至频谱频率显示状态，如图 5-19 所示。

第2步 在工具栏中选择【笔刷选择工具】，如图 5-20 所示。

图 5-19

图 5-20

第3步 将鼠标指针移动至音频频谱中合适的位置，按住鼠标左键并拖动，绘制一条直线，然后释放鼠标左键，即可选择音频中的杂音部分，如图 5-21 所示。

第4步 再次单击【频谱频率显示】按钮，退出频谱频率显示状态，此时在【编辑器】窗口中显示了刚刚选择的杂音音频部分，如图 5-22 所示。

图 5-21

图 5-22

Adobe Audition CS6 音频编辑入门与应用

第 5 步 按键盘上的 Delete 键，即可删除音频中的杂音部分，音波效果如图 5-23 所示。

■ 指点迷津

　　用户还可以在菜单栏中选择【编辑】→【工具】→【笔刷选择】菜单项，或者按键盘上的 P 键，快速切换至【笔刷选择工具】。

图 5-23

Section 5.2 音频的反转、前后反向和静默处理

导读 在音频制作和音效设计的过程中，波形的反转和前后反向处理，可以帮助用户实现特殊的音响效果。此外，静默处理也是一种重要的制作手段。本节将详细介绍音频的反转、前后反向和静默处理的相关知识及操作方法。

5.2.1 音频反转

0 分 14 秒

　　使用【反转】命令，可以改变当前选定音频波形的上下位置，在不改变音量、声相的前提下，使选定的音频波形以中心零位线为基准进行上下反转。

　　打开一个音频素材，在菜单栏中选择【效果】→【反转】菜单项，即可将音频波形进行反转处理，反转前后的效果如图 5-24 所示。

图 5-24

第 5 章　单轨音频波形高级编辑

> **知识拓展**
>
> 反转音频一般都是应用在反转后效果无太大变化的音频上，或者是为了得到特殊的音频效果。

5.2.2　音频的前后反向

0 分 24 秒

使用【前后反向】命令可以改变音频素材的前、后位置，将波形的前后顺序反向，实现反向播放的效果。下面详细介绍音频前后反向的操作方法。

操作步骤 >> Step by Step

第 1 步　打开一个音频素材，波形文件如图 5-25 所示。

第 2 步　在菜单栏中选择【效果】→【前后反向】菜单项，如图 5-26 所示。

图 5-25

图 5-26

第 3 步　可以看到波形文件已被前后反向，如图 5-27 所示。如果用户在执行【前后反向】命令前在波形上创建了选区，将会单独前后反向该选区。

图 5-27

■ **指点迷津**

在音效处理中，为了得到更好的混响效果，常常会将音频波形先前后反向，然后为音频加入效果器，并再次将音频反向，得到最终的效果。

Adobe Audition CS6 音频编辑入门与应用

5.2.3 音频静音

0分25秒

使用【静默】命令，可以将所选择的音频波形的时间区域转换为真正的零信号的静音区，被处理波形文件的时间长度不会发生变化。下面详细介绍音频静音的操作方法。

操作步骤 >> Step by Step

第1步 打开一个音频素材，使用【时间选区工具】选中需要进行静音的音频波形，如图 5-28 所示。

第2步 在菜单栏中选择【效果】→【静默】菜单项，如图 5-29 所示。

图 5-28

图 5-29

第3步 可以看到已经对选中的波形进行了静音处理，这样即可完成音频【静默】的操作，如图 5-30 所示。

■ **指点迷津**

在音频编辑工作中，常常需要将一个音频中的某一段剔除掉，但又需要这一段音频片段占据一定时间以便配合其他音频的播放，这时，用户就可以进行静音效果处理。

图 5-30

第 5 章 单轨音频波形高级编辑

Section 5.3 修复音频效果

导读 在录制环境中，因电流信号干扰等因素都会产生不同的噪声，这些噪声会大大影响声音的质量，更会影响用户的使用，使用 Audition CS6 软件可以很轻松地修复这些噪声。本节将详细介绍修复音频效果的相关知识及操作方法。

5.3.1 采集噪声样本

0分31秒

如果要对一段音频进行降噪处理，首先要进行噪声样本的捕捉，并通过 Audition CS6 软件对噪声样本进行分析，以便为后面的降噪操作做准备。下面详细介绍采集噪声样本的方法。

操作步骤 >> Step by Step

第1步 打开一个音频素材，使用【时间选区工具】选中需要进行采集噪声样本的音频波形，在菜单栏中选择【效果】→【降噪/恢复】→【捕捉噪声样本】菜单项，如图 5-31 所示。

第2步 系统会弹出【捕捉噪声样本】对话框，提示用户"当前音频选区将被捕捉，并在下次降噪效果启动时作为噪声样本被加载使用"，单击【确定】按钮，即可完成采集噪声样本的操作,如图 5-32 所示。

图 5-31

图 5-32

5.3.2 降噪

0分39秒

降噪效果器是音频编辑中最常用的噪声降低效果器，它可以将音频中的噪声最大程度地消除。下面详细介绍降噪的操作方法。

Adobe Audition CS6 音频编辑入门与应用

操作步骤 >> Step by Step

第1步 选中需要进行降噪的音频波形，然后在菜单栏中选择【效果】→【降噪/恢复】→【降噪(处理)】菜单项，如图 5-33 所示。

第2步 弹出【效果-降噪】对话框，**1.** 拖动【降噪】滑块和【降噪依据】滑块来对整个音频波形进行降噪处理，**2.** 单击【应用】按钮，如图 5-34 所示。

图 5-33

图 5-34

第3步 返回到【编辑器】窗口中，可以看到已经对选中的音频波形进行了降噪处理，此时的音频波形如图 5-35 所示。

■ **指点迷津**

【效果-降噪】对话框中的降噪强度是用来调整降噪的程度的，数值越大，降噪的程度越高。但是，降噪程度过大会影响原来音频的质量，出现失真的音频效果，所以要适当地设置降噪级别。

图 5-35

5.3.3　自适应降噪

使用自适应降噪效果器，可以根据定义的降噪级别，实时地降低或移除背景声音中的隆隆声、风声等噪声。在菜单栏中选择【效果】→【降噪/恢复】→【自适应降噪】菜单项，即可弹出【效果-自适应降噪】对话框，如图 5-36 所示。

第 5 章 单轨音频波形高级编辑

图 5-36

- ➢ 【降噪依据】：用于设置降噪的音量和范围。
- ➢ 【噪声量】：用于设置降噪音量的百分比。
- ➢ 【微调噪声基准】：使用该选项可以精细调整降噪前后的音量大小。
- ➢ 【信号阈值】：用于定义噪声与周围正常声音信号的差异幅度。
- ➢ 【频谱衰减率】：决定了在声音低于噪声电平时的频率衰减程度。
- ➢ 【宽频保留】：用来设置保存频率的宽度。
- ➢ 【FFT 大小】：该数值决定了处理的速度和处理的质量。
- ➢ 【高品质模式(慢)】：勾选该复选框，可以以高质量进行处理，但是时间较慢。

知识拓展

FFT 的数值一般控制在 3000~6000，数值越小，处理速度越快。如果数值过大，有时会产生"哔哔"的噪声。

5.3.4 自动去除咔嗒声

咔嗒声自动移除效果器可以轻松移除音频中的咔嗒声。和其他的降噪方式相比，使用这种方法更为简单、易用。在菜单栏中选择【效果】→【降噪/恢复】→【自动咔嗒声移除】菜单项，即可弹出【效果-咔嗒声自动移除】对话框，如图 5-37 所示。

图 5-37

Adobe Audition CS6 音频编辑入门与应用

➢ 【阈值】：该选项决定了处理咔嗒声信号的范围，参数值修改得越小，Audition CS6 处理得就越精细，但是速度也越慢。

➢ 【复杂性】：该选项决定了去除咔嗒声的复杂程度，较高的设置可以应用更多的处理，但会降低声音的品质。

5.3.5　消除嗡嗡声

声音中的嗡嗡声是由音响设备的回声造成的。使用 DeHummer 效果器可以很轻松地移除音频中的嗡嗡声。在菜单栏中选择【效果】→【降噪/恢复】→【消除嗡嗡声】菜单项，即可弹出【效果-DeHummer】对话框，如图 5-38 所示。

通过选择去除嗡嗡声的不同级别，可以去除不同程度的嗡嗡声。通过拖动滑块可以控制嗡嗡声的范围，也可以拖动嗡嗡声的曲线以便获得更好的降噪效果，如图 5-39 所示。

图 5-38

图 5-39

5.3.6　降低嘶声

降低嘶声效果器，主要是针对嘶嘶声进行降噪处理。嘶嘶声常见于磁带、老式唱片以及一些质量不高的录音中，使用降低嘶声效果器可以在尽量不破坏原音频的基础上降低嘶嘶声。

选择需要降低嘶声的波形，然后在菜单栏中选择【效果】→【降噪/恢复】→【降低嘶声(处理)】菜单项，弹出【效果-降低嘶声】对话框，如图 5-40 所示。单击【捕捉噪声基准】按钮，即可进行噪声基准采集，如图 5-41 所示。

 知识拓展

通过拖动【降噪基准】和【降低依据】滑块，可获得较好的降噪效果，数值越大，则降噪效果越好，同时对音频的影响也越大。建议多次试听，以便获得较好的降噪效果。

第 5 章　单轨音频波形高级编辑

图 5-40

图 5-41

5.3.7　自动相位校正

0 分 24 秒

使用自动相位校正效果器，可以自动校正立体声音频的左、右声道。在菜单栏中选择【效果】→【降噪/恢复】→【自动相位校正】菜单项，即可弹出【效果-相位自动校正】对话框，如图 5-42 所示。

图 5-42

- 【全局时间变换】：勾选该复选框，可以激活【左声道变换】和【右声道变换】参数。
- 【自动对齐声道】：可以将立体声的左、右声道进行居中位移。
- 【时间分辨率】：可以选择预设的时间精度，单位为毫秒。
- 【响应性】：可以选择处理的速度。
- 【声道】：可以选择【仅左声道】、【仅右声道】和【两边】3 个选项。
- 【分析大小】：在该下拉列表中可以选择分析样本的数量。

Adobe Audition CS6 音频编辑入门与应用

Section 5.4 时间与变调

顾名思义，改变时间就是改变音频的播放速度；变调就是改变音频的音调。在现实生活中，用户录制的声音如果语速过慢或者过快，就可以通过伸缩功能调整音频的播放速度。录制歌曲时，如果某个音节出现了走音，可以使用变调功能修复这个问题。

【伸缩】命令，可以根据用户的要求修改音频播放的速度；【变调】命令，可以根据用户自定义的音调智能地生成一些谐波，修补偏差的音准，其工作原理是将原始信号切分后再重新组合在一起。

选择需要编辑的音频波形，选择【效果】→【时间与变调】→【伸缩与变调(处理)】菜单项，即可弹出【效果-伸缩与变调】对话框，如图5-43所示。通过调整该对话框中的参数选项，可以轻松地改变音频的播放速度和音调。拖动【变调】滑块调整数值，可以在不损伤音频质量的前提下进行音频处理，以改变固有音频的音高。

调整【变调】滑块，还可以对伴奏音频作声调或降调处理，以适应不同的演唱者。而且，利用变调处理还可以创造出很多特殊的声音效果。

调整对话框中的【半音阶】选项，可以对当前音高进行的半音变化数变调处理，例如参数值为4，则代表向上提升4个半音。

单击对话框中的【高级】下拉按钮，可以打开更多的设置选项，如图5-44所示。

图 5-43

图 5-44

第 5 章　单轨音频波形高级编辑

Section 5.5 专题课堂——插入音频文件

导读　在 Audition CS6 工作界面中，用户可以将导入的音频文件插入到多轨项目中，还可以在音频片段中插入静音部分。本节将详细介绍插入音频文件的相关知识及操作方法。

5.5.1 将音乐插入到多轨混音项目

微课堂 0 分 38 秒

默认状态下，多轨项目是没有任何音频文件的，需要手动将导入的音频文件插入到多轨项目中进行编辑。下面详细介绍其操作方法。

操作步骤 >> Step by Step

第 1 步　打开一个音频素材，在菜单栏中选择【编辑】→【插入】→【到多轨混音项目中】→【新建多轨混音】菜单项，如图 5-45 所示。

第 2 步　弹出【新建多轨混音】对话框，**1.** 在其中设置名称与位置，**2.** 单击【确定】按钮 ，如图 5-46 所示。

图 5-45　　　　　　　图 5-46

第 3 步　可以看到已经将选择的音频文件插入到多轨混音项目中，这样即可完成将音乐插入到多轨混音项目的操作，如图 5-47 所示。

107

Adobe Audition CS6 音频编辑入门与应用

图 5-47

5.5.2 插入静音

0 分 32 秒

用户可以将音频中的部分片段设置为静音，然后在静音部分再插入其他音频，下面详细介绍插入静音的操作方法。

操作步骤 >> Step by Step

第 1 步 打开一个音频素材，选择需要插入静音的音频波形，如图 5-48 所示。

第 2 步 在菜单栏中选择【编辑】→【插入】→【静默】菜单项，如图 5-49 所示。

图 5-48

图 5-49

第 5 章 单轨音频波形高级编辑

第 3 步　弹出【插入静默】对话框，其中各参数为默认设置，单击【确定】按钮 ，如图 5-50 所示。

第 4 步　可以看到已经将选择的音频波形转换为静音，这样即可完成插入静音的操作，如图 5-51 所示。

图 5-50

图 5-51

5.5.3　撤销操作

0 分 32 秒

如果用户对音频素材进行了错误的操作，此时可以将其撤销，还原至之前正确的操作状态。下面详细介绍撤销操作的方法。

操作步骤 >> Step by Step

第 1 步　选中一段音频波形，然后在菜单栏中选择【编辑】→【删除】菜单项，如图 5-52 所示。

第 2 步　可以看到选择的波形已被删除。在菜单栏中选择【编辑】→【撤销 删除音频】菜单项，如图 5-53 所示。

图 5-52

图 5-53

Adobe Audition CS6 音频编辑入门与应用

第3步 返回到【编辑器】窗口中，可以看到选择的波形已经还原至删除之前的状态，这样即可完成撤销操作，如图5-54所示。

■ 指点迷津

　　用户还可以按键盘上的 **Ctrl+Z** 组合键，快速对音频进行撤销操作，将其还原至之前正确的状态。

图 5-54

5.5.4 重做操作

0分16秒

　　在使用 Audition CS6 软件编辑音频时，可以对撤销的操作再次进行重做操作，恢复至之前的音频状态。下面详细介绍重做操作的方法。

操作步骤 >> Step by Step

第1步 在菜单栏中选择【编辑】→【重做 删除音频】菜单项，如图5-55所示。

第2步 可以看到音频的波形已重做至删除状态，这样即可完成重做操作，如图5-56所示。

图 5-55

图 5-56

■ 专家解读

　　还可以按键盘上的 **Ctrl+Shift+Z** 组合键，快速对音频进行重做操作，使音频恢复至撤销前的状态。

第 5 章　单轨音频波形高级编辑

Section 5.6　实践经验与技巧

导读　在本节的学习过程中，将侧重讲解与本章知识点有关的实践经验及技巧，主要内容包括男女声转换、同时匹配多个音频的音量和优化音频中的人声等方面的知识与操作技巧。

5.6.1　男女声转换

1 分 41 秒

在音频编辑的过程中，有时为了获得更好的音频效果，或者为了制作出富有个性的音频效果，经常会调整音频的音调和速度，而最常用的就是男女声转换，例如将男声转换为女声。下面详细介绍其操作方法。

操作步骤 >> Step by Step

第 1 步　启动 Audition CS6 软件，打开素材文件"男声音.mp3"，如图 5-57 所示。

第 2 步　在菜单栏中选择【效果】→【时间与变调】→【伸缩与变调(处理)】菜单项，如图 5-58 所示。

图 5-57

图 5-58

第 3 步　弹出【效果-伸缩与变调】对话框，**1.** 将【算法】修改为 Audition，**2.** 设置变调的详细参数，**3.** 单击【确定】按钮，如图 5-59 所示。

第 4 步　使用【时间选区工具】选择部分噪声比较明显的波形，如图 5-60 所示。

111

Adobe Audition CS6 音频编辑入门与应用

图 5-59

图 5-60

第 5 步 在菜单栏中选择【效果】→【降噪/恢复】→【捕捉噪声样本】菜单项，采集噪声样本，如图 5-61 所示。

第 6 步 选中全部音频波形，在菜单栏中选择【效果】→【降噪/恢复】→【降噪(处理)】菜单项，如图 5-62 所示。

图 5-61

图 5-62

第 7 步 弹出【效果-降噪】对话框，**1.** 拖动【降噪】和【降噪依据】滑块来对整个音频波形进行降噪处理，**2.** 单击【应用】按钮，如图 5-63 所示。

第 8 步 在菜单栏中选择【文件】→【另存为】菜单项，弹出【存储为】对话框，设置文件名、保存位置以及格式，单击【确定】按钮，即可完成男女声转换的操作，如图 5-64 所示。

第 5 章 单轨音频波形高级编辑

图 5-63

图 5-64

5.6.2 同时匹配多个音频的音量

微课堂 0 分 56 秒

要完成一个项目，经常会对多个音频进行处理，但是由于这些音频素材来自不同的位置，除了采样会有所不同外，音量也会有所不同。这时可以使用【匹配音量】命令，轻松实现对多个音频音量的统一。下面详细介绍同时匹配多个音频音量的操作方法。

第1步 启动 Audition CS6 软件，打开素材文件"鼓声.wav""破碎声.wav"和"枪声.wav"，如图 5-65 所示。

第2步 在菜单栏中选择【效果】→【匹配音量】菜单项，如图 5-66 所示。

图 5-65

图 5-66

第3步 Audition CS6 软件将自动打开【匹配音量】面板，单击【匹配音量设置】按钮，如图 5-67 所示。

第4步 展开参数设置框，设置【匹配为】为【总计 RMS】，并设置匹配【响度】为 −10.00dB，如图 5-68 所示。

113

图 5-67

图 5-68

第 5 步 将刚刚打开的 3 个音频素材文件拖动到【匹配音量】面板中，单击【运行】按钮，如图 5-69 所示。

第 6 步 等待一段时间后，即可完成对素材音量的匹配，如图 5-70 所示。

图 5-69

图 5-70

第 7 步 在菜单栏中选择【文件】→【另存为】菜单项，弹出【存储为】对话框，设置文件名、保存位置以及格式，单击【确定】按钮，即可完成同时匹配多个音频的音量的操作，如图 5-71 所示。

图 5-71

■ 指点迷津

　　还可以在菜单栏中选择【窗口】→【批处理】菜单项，在打开的【批处理】面板中，实现对某一单独音频进行多样的音量匹配。

5.6.3 优化音频中的人声

当音频中人声太小时，使用人声增强效果器可以很方便地将音频中的声音增强，得到更为丰富、自然的音频效果。下面详细介绍优化音频中人声的操作方法。

第 1 步 打开素材文件"歌曲.mp3"，将人声波形选中，如图 5-72 所示。

第 2 步 在菜单栏中选择【效果】→【特殊效果】→【人声增强】菜单项，如图 5-73 所示。

图 5-72

图 5-73

第 3 步 弹出【效果-Vocal Enhancer】对话框，**1.** 选择 Male 选项，**2.** 单击【应用】按钮，如图 5-74 所示。

第 4 步 正在进行增强人声，用户需要稍等片刻，如图 5-75 所示。

图 5-74

图 5-75

第 5 步 在【编辑器】窗口中，可以观察到增强人声后的音频波形变换效果，如图 5-76 所示。

第 6 步 在菜单栏中选择【文件】→【另存为】菜单项，弹出【存储为】对话框，设置文件名、保存位置以及格式，单击【确定】按钮，即可完成优化音频中人声的操作，如图 5-77 所示。

Adobe Audition CS6 音频编辑入门与应用

图 5-76

图 5-77

Section 5.7 有问必答

1. 什么是音频编辑模式？

Audition CS6 中有 3 种编辑模式，分别是单轨编辑模式、多轨编辑模式和 CD 布局编辑模式。在单轨编辑模式下，可以独立编辑一段单声道或立体声波形，而且只能对一个声音文件进行编辑。

2. 如何降低室外噪声？

在录制音频时，对于那些来自室外的噪声，如果没有条件进行隔音装修，也可以使用棉被等物品作为声阻物质，并将其放在容易透音的位置(一般是窗口、门缝等)。如果条件允许的话，可以在录音的房间内布置一些吸音板或者橡胶膜等隔音设备。

3. 降噪可以完全消除噪声吗？

完全消除噪声几乎是不可能的，即使用户通过某些比较苛刻的功能将噪声完全消除，音频中一些应当保留的声音也会损失掉许多细节，音频的质量也会随之降低。

4. 为什么使用【滑动工具】移动不了音频文件中的内容？

在 Audition CS6 中，【滑动工具】只能移动切割过的音频文件内容，对于没有切割过的文件操作无效。

5. 如何重复执行上次的操作？

使用 Audition CS6 软件，用户可以对同一个命令重复执行多次操作，从而提高用户编辑音频的效率，具体方法为：进行了多个步骤的编辑操作后，在菜单栏中选择【编辑】→【重复执行上次的操作】菜单项。

第 6 章

多轨音频合成与制作

本章要点
- 创建多轨声道
- 管理与设置多条轨道
- 缩混为新文件
- 专题课堂——多轨节拍器

本章主要内容

本章主要介绍创建多轨声道、管理与设置多条轨道和缩混为新文件方面的知识与技巧,在本章的最后还针对实际的工作需求,讲解多轨节拍器的使用方法。通过本章的学习,读者可以掌握多轨音频合成与制作方面的知识,为深入学习 Adobe Audition CS6 音频编辑入门与应用知识奠定基础。

Adobe Audition CS6 音频编辑入门与应用

Section 6.1 创建多轨声道

使用 Audition CS6 软件进行编辑多轨音频素材之前，首先需要在【编辑器】窗口中创建多轨声道。本节将详细介绍创建多轨声道的相关知识及操作方法。

6.1.1 添加单声道轨

微课堂 0 分 41 秒

通过【添加单声轨道】命令可以添加一条单声轨道。操作方法如下。

操作步骤 >> **Step by Step**

第 1 步 创建一个多轨项目文件后，在菜单栏中选择【多轨混音】→【轨道】→【添加单声道轨】菜单项，如图 6-1 所示。

第 2 步 可以看到在【编辑器】窗口中添加了一条单声道轨，**1.** 单击【默认立体声输入】下拉按钮，**2.** 在弹出的下拉列表中选择【单声道】选项，**3.** 在弹出的子选项中，根据需要选择相同的单声道输入设备，即可完成添加单声道轨的操作，如图 6-2 所示。

图 6-1

图 6-2

6.1.2 添加立体声轨

微课堂 0 分 25 秒

通过【添加立体声轨】命令可以添加一条立体声轨。下面详细介绍其操作方法。

118

第 6 章 多轨音频合成与制作

操作步骤 >> Step by Step

第1步 创建完一个多轨项目文件后，在菜单栏中选择【多轨混音】→【轨道】→【添加立体声轨】菜单项，如图 6-3 所示。

第2步 可以看到在【编辑器】窗口中添加了一条立体声轨，即完成了添加立体声轨的操作，如图 6-4 所示。

图 6-3

图 6-4

6.1.3 添加 5.1 声轨

0 分 26 秒

使用 Audition CS6 软件，可以通过【添加 5.1 声轨】命令添加一条 5.1 声轨。具体操作方法如下。

操作步骤 >> Step by Step

第1步 创建完一个多轨项目文件后，在菜单栏中选择【多轨混音】→【轨道】→【添加 5.1 声轨】菜单项，如图 6-5 所示。

第2步 可以看到在【编辑器】窗口中添加了一条 5.1 声轨，即完成了添加 5.1 声轨的操作，如图 6-6 所示。

图 6-5

图 6-6

Adobe Audition CS6 音频编辑入门与应用

6.1.4 添加视频轨

0 分 24 秒

如果用户需要将视频导入 Audition CS6 软件中，那么就需要添加视频轨。下面详细介绍其操作方法。

操作步骤 >> Step by Step

第 1 步 创建完一个多轨项目文件后，在菜单栏中选择【多轨混音】→【轨道】→【添加视频轨】菜单项，如图 6-7 所示。

第 2 步 可以看到在【编辑器】窗口中添加了一条视频轨，即完成了添加视频轨的操作，如图 6-8 所示。

图 6-7

图 6-8

Section 6.2 管理与设置多条轨道

当在【编辑器】窗口中创建的声音轨道过多时，窗口中的内容就会显得比较杂乱，此时可以对各轨道进行管理。本节将详细介绍管理与设置多条轨道的操作方法。

6.2.1 重命名轨道

0 分 20 秒

用户可以重命名各个轨道的名称，以便更好地区别管理各个音频。具体操作方法如下。

第 6 章 多轨音频合成与制作

操作步骤 >> Step by Step

第1步 在准备重命名的轨道上，单击轨道名称，如单击【轨道2】，使其呈可编辑状态，如图6-9所示。

第2步 输入新的名称，然后按键盘上的Enter键，即可完成重命名轨道的操作，如图6-10所示。

图 6-9

图 6-10

6.2.2 复制轨道

0 分 23 秒

用户可以根据个人需要对选中的轨道进行复制操作，从而更高效地编辑音频。下面详细介绍其操作方法。

操作步骤 >> Step by Step

第1步 选择准备复制的轨道，然后在菜单栏中选择【多轨混音】→【轨道】→【复制已选择轨道】菜单项，如图6-11所示。

第2步 可以看到选择的轨道已被复制，即完成了复制轨道的操作，如图6-12所示。

图 6-11

图 6-12

Adobe Audition CS6 音频编辑入门与应用

6.2.3　删除轨道

对于不再需要的轨道，可以将其删除，从而更有序地管理各个轨道。下面详细介绍删除轨道的操作方法。

操作步骤　>>　Step by Step

第1步　选择准备删除的轨道，然后在菜单栏中选择【多轨混音】→【轨道】→【删除所选择轨道】菜单项，如图 6-13 所示。

第2步　可以看到选择的轨道已被删除，这样即可删除轨道，如图 6-14 所示。

图 6-13

图 6-14

6.2.4　设置轨道输出音量

在【编辑器】窗口中，用户可以很方便地设置轨道的输出音量，选择需要调整的轨道，然后拖动【音量】按钮，调整音量的大小，如图 6-15 所示。也可以在其后面的参数栏中直接输入参数值，输入的范围可从负无穷到+15dB。

图 6-15

122

第6章 多轨音频合成与制作

Section 6.3 缩混为新文件

使用 Audition CS6 软件，可以将制作的多轨文件缩混为新的文件进行保存。本节详细介绍其操作方法。

6.3.1 通过时间选区缩混为新文件

0分30秒

在多轨音频中，选中音频中的部分时间选区，然后可以将这部分的时间选区缩混为新的文件进行保存。

操作步骤 >> Step by Step

第1步 使用【时间选区工具】选择需要缩混为新文件的时间选区，如图6-16所示。

第2步 在菜单栏中选择【多轨混音】→【缩混为新文件】→【时间选区】菜单项，如图6-17所示。

图6-16

图6-17

第3步 正在进行缩混为新文件，用户需要等待一段时间，如图6-18所示。

第4步 在【编辑器】窗口中，可以看到已经将选区内的多轨音频文件缩混为一个新的单轨音频文件，如图6-19所示。

Adobe Audition CS6 音频编辑入门与应用

图 6-18

图 6-19

6.3.2　合并多段音频

0 分 26 秒

　　用户还可以将多条音频轨道中的音频文件缩混为一个新的单轨音频文件。其操作方法如下。

操作步骤　>>　Step by Step

第 1 步　在菜单栏中选择【多轨混音】→【缩混为新文件】→【完整混音】菜单项，如图 6-20 所示。

第 2 步　在【编辑器】窗口中，可以看到已经将多条音轨中的多段音频文件合并为一个新的音频文件，这样即可完成合并多段音频的操作，如图 6-21 所示。

图 6-20

图 6-21

124

第6章 多轨音频合成与制作

6.3.3 合并多条声轨中的多段音频

0分31秒

使用 Audition CS6 软件，可以将已选中的声轨中的所有音频片段缩混到新建的声轨中。下面详细介绍其操作方法。

操作步骤 >> Step by Step

第1步 打开一个多轨项目文件，选择【轨道1】和【轨道2】，如图6-22所示。

第2步 在菜单栏中选择【多轨混音】→【内部缩混到新建音轨】→【选中的轨道】菜单项，如图6-23所示。

图 6-22

图 6-23

第3步 可以看到已经将选中的声轨音频合并到新建的声轨中，这样即可完成合并多条声轨中多段音频的操作，如图6-24所示。

■ 指点迷津

在【多轨混音】菜单下，依次按键盘上的 B、T 键，可快速对选中的声轨音频进行内部缩混。

图 6-24

6.3.4 合并时间选区中的音频片段

0分28秒

使用 Audition CS6 软件，可以将时间选区中的音频片段进行内部缩混到新建的声轨中。操作方法如下。

125

Adobe Audition CS6 音频编辑入门与应用

操作步骤　>>　Step by Step

第 1 步　在【编辑器】窗口中，选中需要进行内部缩混的时间选区，如图 6-25 所示。

第 2 步　在菜单栏中选择【多轨混音】→【内部缩混到新建音轨】→【时间选区】菜单项，如图 6-26 所示。

图 6-25

图 6-26

第 3 步　可以看到已经将选中时间选区内的音频片段缩混到新建的声轨中，如图 6-27 所示。

图 6-27

■ 指点迷津

在【多轨混音】菜单下，依次按键盘上的 B、M 键，可快速将时间选区内的音频进行内部缩混。

6.3.5　合并多段音乐作为铃声

0 分 33 秒

使用 Audition CS6 软件，可以将时间选区中已选中的素材进行内部缩混，而时间选区内没有选中的素材则不进行内部缩混。下面详细介绍其操作方法。

操作步骤　>>　Step by Step

第 1 步　在【编辑器】窗口的多段声轨中选中需要进行内部缩混的时间选区，如图 6-28 所示。

第 2 步　在菜单栏中选择【多轨混音】→【内部缩混到新建音轨】→【已选中的时间选区内素材】菜单项，如图 6-29 所示。

第 6 章　多轨音频合成与制作

图 6-28

图 6-29

第 3 步　可以看到已经将选中时间选区内的多段音频片段缩混到新建的声轨中，如图 6-30 所示。

图 6-30

■ 指点迷津

在【多轨混音】菜单下，依次按键盘上的 B、S 键，可快速将时间选区内的多段音频进行缩混。

Section 6.4　专题课堂——多轨节拍器

使用 Audition CS6 软件进行多轨音频制作时，还可以设置音频的节拍器，从而更加丰富制作的音频效果。本节将详细介绍启用与设置多轨节拍器的操作方法。

6.4.1　启用节拍器

使用 Audition CS6 软件制作多轨音频时，如果用户对音频的节奏感不强，此时在编辑多轨音频时可以开启节拍器来帮助用户对准音频的节奏。

Adobe Audition CS6 音频编辑入门与应用

操作步骤 >> Step by Step

第1步 在菜单栏中选择【多轨混音】→【节拍器】→【启用节拍器】菜单项，如图6-31所示。

第2步 在【编辑器】窗口中，可以看到一条节拍器轨道，这样即可完成启用节拍器的操作，如图6-32所示。

图 6-31

图 6-32

6.4.2 设置节拍器声音

0分22秒

Audition CS6 提供了多种节拍器的声音供用户选择。如果用户对当前节拍器的声音不满意，可以重新设置。

在菜单栏中，选择【多轨混音】→【节拍器】→【更改声音类型】菜单项，然后在弹出的子菜单中，根据个人需要选择相应的节拍器声音即可，如图6-33所示。

图 6-33

第 6 章　多轨音频合成与制作

Section 6.5　实践经验与技巧

导读　在本节的学习过程中，将侧重讲解与本章知识点有关的实践经验及技巧，主要内容包括为古诗朗诵添加背景音乐、剪辑合成流水鸟鸣和改变音频的播放速度等方面的操作技巧。

6.5.1　为古诗朗诵添加背景音乐

微课堂 1分19秒

在日常生活中朗诵诗歌时，为了让表演更出彩，一般都会配上背景音乐。如果不是现场直播的朗诵，可以先将诗歌朗诵录制下来，后期再配上背景音乐，这样可以随意更换音乐，也是不错的选择。下面详细介绍为古诗朗诵添加背景音乐的操作方法。

操作步骤 >> **Step by Step**

第1步　在【编辑器】窗口中，导入配套素材文件"背景音乐.mp3""古诗朗诵.wav"，单击【多轨混音】按钮 ，如图 6-34 所示。

第2步　弹出【新建多轨混音】对话框，设置新建项目的文件名和文件夹位置，单击【确定】按钮 ，如图 6-35 所示。

图 6-34

图 6-35

第3步　在【文件】面板中将"古诗朗诵.wav"拖曳到【轨道 1】中，将"背景音乐.mp3"拖曳到【轨道 2】中，如图 6-36 所示。

第4步　将鼠标指针移动到【轨道 1】中，当鼠标指针变为 ⊕ 形状时，拖曳"背景音乐.mp3"音频段，使其与"古诗朗诵.wav"音频片段对齐，如图 6-37 所示。

129

Adobe Audition CS6 音频编辑入门与应用

图 6-36

图 6-37

第 5 步 向右拖动左上角的【淡入】按钮，制作音频的淡入效果，如图 6-38 所示。

第 6 步 向左拖动右上角的【淡出】按钮，制作音频的淡出效果，如图 6-39 所示。

图 6-38

图 6-39

第 7 步 在菜单栏中选择【多轨混音】→【缩混为新文件】→【完整混音】菜单项，如图 6-40 所示。

第 8 步 可以看到已经将这两个音频文件缩混为一个文件，如图 6-41 所示。

图 6-40

图 6-41

第 6 章 多轨音频合成与制作

第 9 步 在菜单栏中选择【文件】→【另存为】菜单项，如图 6-42 所示。

第 10 步 弹出【存储为】对话框，设置文件名、保存位置以及格式，单击【确定】按钮，即可完成为古诗朗诵添加背景音乐的操作，如图 6-43 所示。

图 6-42

图 6-43

6.5.2 剪辑合成流水鸟鸣

微课堂 2 分 00 秒

在单轨模式下编辑音频时，除了操作不方便外，还经常会破坏原来的音频文件，所以在很多情况下，会在多轨模式下编辑音频。下面以在多轨模式下剪辑合成流水鸟鸣为例，介绍其操作方法。

操作步骤 >> Step by Step

第 1 步 启动 Audition CS6 软件，单击【多轨混音】按钮 ，如图 6-44 所示。

第 2 步 弹出【新建多轨混音】对话框，设置新建项目的文件名和文件夹位置，单击【确定】按钮，如图 6-45 所示。

图 6-44

图 6-45

第 3 步 导入"流水.mp3"素材文件,在【文件】面板中,**1.** 单击【插入到多轨合成中】按钮,**2.** 在弹出的下拉列表中选择【剪辑合成流水鸟鸣】选项,如图 6-46 所示。

图 6-46

第 4 步 在菜单栏中选择【多轨混音】→【插入文件】菜单项,如图 6-47 所示。

图 6-47

第 5 步 弹出【导入文件】对话框,**1.** 选择"鸟鸣.mp3"素材,**2.** 单击【打开】按钮,如图 6-48 所示。

图 6-48

第 6 步 使用【移动工具】,调整"鸟鸣.mp3"素材的位置,并按键盘上的 Enter 键进行试听,如图 6-49 所示。

图 6-49

第 7 步 选中【轨道 2】,在其面板上,**1.** 设置音量为+10,**2.** 设置【立体声平衡】为 R20,如图 6-50 所示。

第 8 步 使用【时间选区工具】,选择准备创建选区的片段,如图 6-51 所示。

第 6 章 多轨音频合成与制作

图 6-50

图 6-51

第 9 步 在菜单栏中选择【文件】→【导出】→【多轨缩混】→【时间选区】菜单项，如图 6-52 所示。

第 10 步 弹出【导出多轨缩混】对话框，设置文件名以及保存位置，单击【确定】按钮，即可完成剪辑合成流水鸟鸣的操作，如图 6-53 所示。

图 6-52

图 6-53

6.5.3 改变音频的播放速度

提起改变音频的播放速度，我们首先就会想起生活中常常听到的舞曲。很多舞曲都是通过更改当前最流行的音乐节奏，再配上节奏感十足的鼓点音乐混合而成的，用户可以使用 Audition CS6 轻松地修改音频的播放速度。

Adobe Audition CS6 音频编辑入门与应用

操作步骤 >> Step by Step

第1步 启动 Audition CS6 软件，打开素材文件"正常速度.wav"，在菜单栏中选择【效果】→【时间与变调】→【伸缩与变调】菜单项，如图 6-54 所示。

第2步 弹出【效果-伸缩与变调】对话框，**1.** 设置【伸缩】为 50%，**2.** 设置【变调】为 0，**3.** 单击【确定】按钮，如图 6-55 所示。

图 6-54

图 6-55

第3步 弹出进度提示框，用户需要等待一段时间，如图 6-56 所示。

第4步 即可得到音频的变速效果，在【编辑器】窗口中，可以观察音频波形的变化，如图 6-57 所示。

图 6-56

图 6-57

第6章 多轨音频合成与制作

第5步 在菜单栏中选择【文件】→【另存为】菜单项，如图 6-58 所示。

第6步 弹出【存储为】对话框，设置文件名、保存位置以及格式，单击【确定】按钮，即可完成改变音频播放速度的操作，如图 6-59 所示。

图 6-58

图 6-59

Section 6.6 有问必答

1. 在音乐制作过程中，波形图具体是如何展示声音的？

波形图是指音频声音大小的图形显示。用户可以试听一段音频，发现声音小的部分波形也很小，声音大的部分波形也很大。波形图有上、下两部分，是由于音频有左、右声道，其中波形图的上部分是左声道，下部分是右声道。

2. 在某些音频片段中，只有一条波形，没有左右声道，这样的音频在编辑时，是否与左右双声道波形图的录音、编辑是一样的？

录音、编辑是一样的。这是双声道与单声道的区别，如果左右声道的音频波形都是相同的，就意味着虽有双声道但实际等于单声道的效果。

3. 由于录制的乐器、歌声比较多，一个个单击比较麻烦，能不能像 Windows 资源管理器那样，画一个虚框来圈住多个文件进行选择呢？

在多轨编辑器中，彼此上下相邻的音轨可以这样画虚框选择，只需要在编辑器中按住鼠标左键并拖动，即可绘制虚框。

Adobe Audition CS6 音频编辑入门与应用

4. 在作混响效果处理时，对不同节奏的歌，有什么不同的技巧？

如果是快节奏的歌，混响等效果应该少添加一些，有一小部分即可，否则音乐会比较混乱；如果是慢节奏的歌，混响效果就可以多添加一些，使音乐听起来比较浑厚。此外，乐器演奏一般不要添加很多的混响效果，混响效果主要是添加在歌声中的。

5. 在音乐制作中，分贝与音量有什么区别？

音量是在播放过程中被人再次控制的声音大小，而电平的分贝值是表示声音信号在电路中功率的大小。

6. 在 Audition CS6 软件中，主控是不是也可以添加效果、自动航线？主控用于控制整个的音轨和总线吗？

是的。如果多轨中所有的音轨都要进行相同的处理，可以不添加总线 A，直接在主控上添加效果、航线等即可。

7. 在 5.1 声道音箱布线时，如果音频线不够长，该怎么办？

如果线不够长，可以再买音箱线来对接。方法是：用打火机烧一下音箱线两头，去掉线的表皮层，露出金属线体，细致观察，将每根小线一一缠接，最后用电线黑胶布包好。

第 7 章

多轨音频高级编辑与修饰

本章要点

- ❖ 编辑多轨音频
- ❖ 删除素材与选区
- ❖ 编组多轨素材
- ❖ 时间伸缩
- ❖ 专题课堂——淡入与淡出

本章主要内容

本章主要介绍编辑多轨音频、删除素材与选区、编组多轨素材和时间伸缩方面的知识与技巧，在本章的最后还针对实际的工作需求，讲解淡入与淡出的方法。通过本章的学习，读者可以掌握多轨音频高级编辑与修饰方面的知识，为深入学习 Adobe Audition CS6 音频编辑入门与应用知识奠定基础。

Adobe Audition CS6 音频编辑入门与应用

Section 7.1 编辑多轨音频

在多轨编辑器中对音频进行简单的编辑操作，可以使制作的音频更加符合用户的需求。本节将详细介绍编辑多轨音频的相关知识及操作方法。

7.1.1 将多轨音频中的某个片段调整为静音

0 分 54 秒

如果用户对音频中的某个片段不满意，可以进入该音频片段的源文件窗口进行修改。下面详细介绍将多轨音频中的某个片段调整为静音的方法。

操作步骤 >> Step by Step

第 1 步 打开一个多轨项目文件，在菜单栏中选择【素材】→【编辑源文件】菜单项，如图 7-1 所示。

第 2 步 系统会打开该多轨音频的源文件【编辑器】窗口，如图 7-2 所示。

图 7-1　　　　　　　　　　　图 7-2

第 3 步 运用【时间选区工具】，选择准备调整的音频波形，并向下拖动【调整振幅】按钮，如图 7-3 所示。

第 4 步 直至波形为静音状态，然后释放【调整振幅】按钮，此时选择的音频部分即可调整为静音，在【文件】面板中，双击"克罗地亚狂想曲.sesx"素材文件，如图 7-4 所示。

138

第 7 章 多轨音频高级编辑与修饰

图 7-3

图 7-4

第 5 步 即可打开该项目窗口,在其中可以查看已经更改为静音后的多轨音频片段,如图 7-5 所示。

图 7-5

■ 指点迷津

　　在【素材】菜单下,按键盘上的 F 键,可快速打开音频的源文件【编辑器】窗口。

7.1.2　拆分并删除一段音频素材

　　运用【拆分】命令可以对多轨音频进行快速拆分操作,操作方法如下。

操作步骤　>>　Step by Step

第 1 步　在【编辑器】窗口中,定位需要进行拆分的位置,如图 7-6 所示。

第 2 步　在菜单栏中选择【素材】→【拆分】菜单项,如图 7-7 所示。

Adobe Audition CS6 音频编辑入门与应用

图 7-6

图 7-7

第3步 可以看到已经完成拆分音频片段，选择拆分的后段音频，如图 7-8 所示。

第4步 按键盘上的 Delete 键，即可删除拆分后的音频片段，如图 7-9 所示。

图 7-8

图 7-9

7.1.3 将多轨音频进行备份

0 分 23 秒

使用 Audition CS6 软件，可以将现有声轨中的音频转换为拷贝文件，作为备份的文件进行存储，从而方便再次编辑。下面详细介绍备份多轨音频的操作方法。

操作步骤 >> Step by Step

第1步 在菜单栏中选择【素材】→【转换为唯一拷贝】菜单项，如图 7-10 所示。

第2步 这样即可将多轨音频转换为拷贝文件，在【文件】面板中将显示一个转换为拷贝后的音频文件，如图 7-11 所示。

图 7-10

图 7-11

7.1.4 匹配素材音量

0 分 34 秒

使用 Audition CS6 软件，可以对多轨中的音频素材进行匹配音量的操作。下面详细介绍其操作方法。

操作步骤 >> Step by Step

第 1 步 在菜单栏中选择【素材】→【匹配素材音量】菜单项，如图 7-12 所示。

第 2 步 弹出【匹配素材音量】对话框，**1.** 在【匹配素材音量为】下拉列表中选择【峰值振幅】选项，**2.** 单击【确定】按钮，如图 7-13 所示。

图 7-12

图 7-13

Adobe Audition CS6 音频编辑入门与应用

第3步 这样即可匹配素材音量，在【轨道1】的左下角，将显示匹配音量的参数值，如图 7-14 所示。

■ 指点迷津

在【素材】菜单下，按键盘上的 V 键，可快速执行【匹配素材音量】命令。

图 7-14

7.1.5 自动语音对齐

0 分 39 秒

使用 Audition CS6 软件，可以设置多条轨道中的音频进行自动语音对齐，其操作方法如下。

操作步骤 >> Step by Step

第1步 选择多条轨道中的音频，在菜单栏中选择【素材】→【自动语音校准】菜单项，如图 7-15 所示。

第2步 弹出【自动语音校准】对话框，
1. 分别选择【参考素材】和【参考声道】，
2. 单击【确定】按钮，如图 7-16 所示。

图 7-15

图 7-16

第3步 进入【正在校正语音】界面，用户需要等待一段时间，如图 7-17 所示。

第4步 可以看到已经将选择的语音素材自动对齐，这样即可完成自动语音对齐的操作，如图 7-18 所示。

第 7 章　多轨音频高级编辑与修饰

图 7-17

图 7-18

7.1.6　重命名多轨素材

0分41秒

使用 Audition CS6 软件，可以根据实际情况重命名多轨音频素材。下面详细介绍其操作方法。

操作步骤 >> Step by Step

第1步　打开一个多轨项目文件，在【编辑器】窗口中选择需要重命名的多轨音频素材，如图 7-19 所示。

第2步　在菜单栏中选择【素材】→【重命名】菜单项，如图 7-20 所示。

图 7-19

图 7-20

第3步　系统会打开【属性】面板，在其中选择的多轨音频的名称呈可编辑状态，如图 7-21 所示。

第4步　输入新的名称为"主题音乐"，然后按键盘上的 Enter 键确认，如图 7-22 所示。

Adobe Audition CS6 音频编辑入门与应用

图 7-21

图 7-22

第 5 步 此时【编辑器】窗口的【轨道 2】上方可以看到音频的名称已重命名为"主题音乐",如图 7-23 所示。

图 7-23

■ 指点迷津

在【素材】菜单下,按键盘上的 R 键,可快速进行重命名。

7.1.7 设置素材增益

使用 Audition CS6 软件,可以通过【素材增益】命令设置素材的增益属性。其操作方法如下。

操作步骤 >> Step by Step

第 1 步 打开一个多轨项目文件,选择一个准备进行增益的音频,如图 7-24 所示。

第 2 步 在菜单栏中选择【素材】→【素材增益】菜单项,如图 7-25 所示。

第 7 章 多轨音频高级编辑与修饰

图 7-24

图 7-25

第 3 步 系统会打开【属性】面板，在【基本设置】选项组中，设置【素材增益】为 15，如图 7-26 所示。

第 4 步 这样即可设置音频素材的增益属性，在【轨道 1】的左下方，显示了刚刚设置的增益参数 15dB，如图 7-27 所示。

图 7-26

图 7-27

知识拓展

选择准备设置增益的音频文件后，按键盘上的 Shift+G 组合键，系统会弹出【属性】面板，在其中设置素材增益参数即可。

7.1.8 锁定时间

使用 Audition CS6 软件，可以通过【锁定时间】功能将音频素材锁定在音频轨道上，锁定后的音频素材不能进行移动操作。

Adobe Audition CS6 音频编辑入门与应用

操作步骤 >> Step by Step

第 1 步 选择一个准备进行锁定时间的音频，在菜单栏中选择【素材】→【锁定时间】菜单项，如图 7-28 所示。

第 2 步 这样即可锁定音频时间，此时【轨道 1】左下角将显示一个锁定标记，如图 7-29 所示。

图 7-28

图 7-29

Section 7.2 删除素材与选区

Audition CS6 提供了波纹删除音频素材的方法，包括删除已选择素材、删除所选择素材内的时间选区、删除所有轨道内的时间选区和删除已选择音轨内的时间选区等，这些音频删除的操作可以方便用户对音频素材进行更精确的剪辑操作。

7.2.1 删除已选择素材

如果用户觉得某个音频片段不再需要了，使用 Audition CS6 软件，可以删除选择的素材，删除完成后，后一段音频素材会贴紧前一段音频素材，中间不会有缝隙。下面详细介绍删除已选择素材的操作方法。

操作步骤 >> Step by Step

第 1 步 打开一个多轨项目文件，在【轨道 1】中，选择中间需要删除的音频素材，即第 2 段音频，如图 7-30 所示。

第 2 步 在菜单栏中选择【编辑】→【波纹删除】→【已选择素材】菜单项，如图 7-31 所示。

第 7 章　多轨音频高级编辑与修饰

图 7-30

图 7-31

第3步　这样即可删除所选择的第2段音频素材，此时第3段音频素材会贴紧第1段音频素材，中间不会有任何缝隙，如图7-32所示。

■ 指点迷津

除了使用菜单命令外，还可以按键盘上的 Shift+Backspace 组合键，快速删除选择的音频素材。

图 7-32

7.2.2　删除所选择素材内的时间选区

0分31秒

通过【所选择素材内的时间选区】命令，可以波纹删除选择的音频素材内的时间选区。下面详细介绍其操作方法。

操作步骤　>>　Step by Step

第1步　打开一个多轨项目文件，在【轨道1】中，选择需要删除的音频片段，如图7-33所示。

第2步　在菜单栏中选择【编辑】→【波纹删除】→【所选择素材内的时间选区】菜单项，如图7-34所示。

147

Adobe Audition CS6 音频编辑入门与应用

图 7-33

图 7-34

第 3 步 即可删除所选择素材内的时间选区，此时后段音频会贴紧前段音频，如图 7-35 所示。

■ **指点迷津**

除了使用菜单命令外，还可以按键盘上的 Alt+Backspace 组合键，快速删除素材内的时间选区。

图 7-35

7.2.3 删除所有轨道内的时间选区

使用 Audition CS6 软件，还可以一次性地删除所有轨道中的时间选区。下面详细介绍其操作方法。

操作步骤 >> Step by Step

第 1 步 打开一个多轨项目文件，在【编辑器】窗口中选择需要删除的多条轨道中的音频片段，如图 7-36 所示。

第 2 步 在菜单栏中选择【编辑】→【波纹删除】→【所有轨道内的时间选区】菜单项，如图 7-37 所示。

第 7 章 多轨音频高级编辑与修饰

图 7-36

图 7-37

第 3 步 即可删除所有轨道内的时间选区，删除的后段音频会贴紧前段音频，如图 7-38 所示。

■ 指点迷津

除了使用菜单命令外，用户还可以按键盘上的 Ctrl+Shift+Backspace 组合键，快速删除所有轨道内的时间选区。

图 7-38

7.2.4 删除已选择音轨内的时间选区

0 分 32 秒

使用 Audition CS6 软件，还可以只删除已选择音轨内的时间选区。下面详细介绍其操作方法。

操作步骤 >> Step by Step

第 1 步 打开一个多轨项目文件，在【编辑器】窗口的【轨道 2】中，选择需要删除的音频片段，如图 7-39 所示。

第 2 步 在菜单栏中选择【编辑】→【波纹删除】→【已选择音轨内的时间选区】菜单项，如图 7-40 所示。

Adobe Audition CS6 音频编辑入门与应用

图 7-39

图 7-40

第 3 步 即可删除已选择音轨内的时间选区，删除后，后段音频会贴紧前段音频，如图 7-41 所示。

图 7-41

■ 指点迷津

　　在【编辑】菜单下，依次按键盘上的 P、S 键，可快速删除已选中声轨内的时间选区。

Section 7.3　编组多轨素材

导读　使用 Audition CS6 软件，可以对多轨编辑器中的多个音频片段进行编组操作，这样可以很方便地一次性对多段音频进行相应的编辑操作。本节将详细介绍编组多轨素材的操作方法。

7.3.1　将多段音乐进行编组

可以通过【编组素材】命令对多轨编辑器中的多段音频进行编组操作，方法如下。

第 7 章 多轨音频高级编辑与修饰

操作步骤 >> Step by Step

第1步 打开一个多轨项目文件,在【编辑器】窗口中,选择需要进行编组的音频片段,如图 7-42 所示。

第2步 在菜单栏中选择【素材】→【编组】→【编组素材】菜单项,如图 7-43 所示。

图 7-42

图 7-43

第3步 这样即可对多段音频进行编组处理,被编组后的音频素材音波呈洋红色显示,并在音频的左下角会显示一个编组标记 ,如图 7-44 所示。

■ **指点迷津**

除了使用菜单命令外,还可以按键盘上的 Ctrl+G 组合键,快速对音频素材进行编组处理。

图 7-44

7.3.2 重新调整编组音乐位置

0分39秒

使用 Audition CS6 软件,可以对已经编组的音频素材进行挂起编组的操作,挂起编组的音频可以进行单独的移动操作。其操作方法如下。

Adobe Audition CS6 音频编辑入门与应用

操作步骤　>>　Step by Step

第1步　打开一个多轨项目文件,在【编辑器】窗口中,选择编组后的音频素材,如图7-45所示。

第2步　在菜单栏中选择【素材】→【编组】→【编组挂起】菜单项,如图7-46所示。

图 7-45

图 7-46

第3步　这样即可对已编组的音频素材进行挂起编组操作,然后单独选择中间即第2段音频素材,如图7-47所示。

第4步　向下拖动至【轨道2】中的合适位置,即可移动挂起编组内的音频片段,如图7-48所示。

图 7-47

图 7-48

7.3.3　移除编组中的音乐片段

使用Audition CS6软件,可以根据需要从已经编组的音频片段中,移除所选择的单个音频片段。下面详细介绍其操作方法。

操作步骤 >> Step by Step

第1步 打开一个多轨项目文件，在【编辑器】窗口的【轨道1】中，选择第1段音频素材，如图7-49所示。

第2步 在菜单栏中选择【素材】→【编组】→【移除编组的焦点素材】菜单项，如图7-50所示。

图 7-49

图 7-50

第3步 这样即可从编组中移除【轨道1】中选择的音频片段，此时该音频片段呈绿色显示，表示已经脱离了编组状态，如图7-51所示。

第4步 按键盘上的Delete键删除所选择的音频片段，然后选择【轨道 2】中的音频片段，此时剩下的已编组的音频片段会被全部选中，如图7-52所示。

图 7-51

图 7-52

7.3.4 将音频片段从编组中解散

使用Audition CS6软件，可以根据需要对已编组的音频片段进行解组操作。下面详细

Adobe Audition CS6 音频编辑入门与应用

介绍其操作方法。

操作步骤 >> Step by Step

第1步 打开一个多轨项目文件,选择轨道中已经编组的音频素材,如图 7-53 所示。

第2步 在菜单栏中选择【素材】→【编组】→【选中的素材解组】菜单项,如图 7-54 所示。

图 7-53

图 7-54

第3步 这样即可解组选中的音频素材,此时音频素材呈绿色显示,运用【移动工具】可以将【轨道2】中的音频片段向后移动,如图 7-55 所示。

图 7-55

■ 指点迷津

如果用户对音频素材不需要进行相同的操作了,可以解组音频素材。

Section 7.4 时间伸缩

如果轨道中的音频片段长短不太符合用户的需求,此时可以对音频素材进行伸缩处理。本节将详细介绍时间伸缩的相关知识及操作方法。

第 7 章 多轨音频高级编辑与修饰

7.4.1 启用全局素材伸缩

在 Audition CS6 软件中，如果用户需要对素材进行伸缩处理，就需要启用全局素材伸缩功能。启用全局素材伸缩功能的方法很简单，用户只需在菜单栏中选择【素材】→【伸缩】→【启用全局素材伸缩】菜单项，即可启用全局素材伸缩功能，如图 7-56 所示。

图 7-56

7.4.2 伸缩处理素材

使用 Audition CS6 软件可以随心所欲地将音频的时间调长或调短，只需要通过鼠标拖动的方式即可完成。下面详细介绍伸缩处理素材的操作方法。

操作步骤 >> Step by Step

第 1 步 打开一个多轨项目文件，在【轨道 1】中，将鼠标指针移动至音频片段右上方的实心三角形处，此时鼠标指针呈双向箭头状，提示"伸缩"字样，如图 7-57 所示。

第 2 步 按住鼠标左键并向右拖动，至合适位置后，释放鼠标左键，即可完成对音频素材的伸缩处理，如图 7-58 所示。

图 7-57

图 7-58

7.4.3 渲染全部伸缩素材

用户可以对已伸缩处理的素材进行渲染，渲染全部伸缩素材的操作方法如下。

操作步骤 >> Step by Step

第1步 打开一个多轨项目文件，通过鼠标拖动的方式，对【轨道1】中的音频片段进行伸缩处理，如图7-59所示。

第2步 在菜单栏中选择【素材】→【伸缩】→【渲染所有已伸缩素材】菜单项，如图7-60所示。

图 7-59

图 7-60

第3步 这样即可开始渲染已伸缩的音频，并显示渲染进度。等待一段时间后，即可完成渲染全部伸缩素材，如图7-61所示。

图 7-61

■ **指点迷津**

在【素材】→【伸缩】菜单下，按键盘的 D 键，可快速执行渲染全部伸缩素材的操作。

7.4.4 设置素材伸缩模式

Audition CS6 中素材的伸缩模式包括 3 种：关闭模式、实时模式和渲染模式。选择素材伸缩模式的方法很简单，用户须在菜单栏中选择【素材】→【伸缩】→【伸缩模式】菜

单项，在弹出的子菜单中，有 3 种素材伸缩模式供用户自行进行选择，如图 7-62 所示。

图 7-62

Section 7.5 专题课堂——淡入与淡出

导读 在多轨编辑器的轨道中，还可以根据需要为轨道中的音频素材设置淡入与淡出效果，使编辑后的音频播放起来更加协调和融洽。本节将详细介绍淡入与淡出的相关知识及操作方法。

7.5.1 设置音频淡入效果

0 分 23 秒

使用 Audition CS6 软件编辑音频时，淡入效果是音频中最简单也是最常用的效果，其操作方法如下。

操作步骤 >> Step by Step

第 1 步 打开一个多轨项目文件，选择【轨道 1】中的音频片段，如图 7-63 所示。

第 2 步 在菜单栏中选择【素材】→【淡入】→【淡入】菜单项，如图 7-64 所示。

Adobe Audition CS6 音频编辑入门与应用

图 7-63

图 7-64

第3步 这样即可实现为【轨道1】中的音频文件添加淡入效果，如图 7-65 所示。

■ 指点迷津

　　在【轨道1】中，有一根黄色的线。在黄色线上单击，添加关键帧，然后向下拖动关键帧的位置，即可手动设置音量的淡入效果。

图 7-65

7.5.2　设置音频淡出效果

0 分 23 秒

　　不仅可以设置音频的淡入效果，还可以设置音频的淡出效果。设置音频淡出效果的操作方法如下。

操作步骤 >> Step by Step

第1步 打开一个多轨项目文件，选择【轨道1】中的音频片段，然后在菜单栏中选择【素材】→【淡出】→【淡出】菜单项，如图 7-66 所示。

第2步 这样即可为【轨道1】中的音频文件添加淡出效果，如图 7-67 所示。

第 7 章 多轨音频高级编辑与修饰

图 7-66

图 7-67

7.5.3 启用自动淡化功能

微课堂 0 分 11 秒

　　使用 Audition CS6 软件编辑音频文件时，还可以为音频启用自动淡化功能，使音频播放起来更加流畅。启用自动淡化功能的方法很简单，在菜单栏中选择【素材】→【启用自动淡化】菜单项即可，如图 7-68 所示。

图 7-68

Section 7.6 实践经验与技巧

导读　　在本节的学习过程中，将侧重讲解与本章知识点有关的实践经验及技巧，主要内容包括修剪音乐中的高潮部分作为铃声、在多轨编辑器中向左微移音频和将音乐素材调至底层位置等方面的知识与操作技巧。

Adobe Audition CS6 音频编辑入门与应用

7.6.1 修剪音乐中的高潮部分作为铃声

0 分 53 秒

通过使用 Audition CS6 软件，用户可以对音频中喜欢的部分进行修剪操作，将修剪下来的音频作为手机铃声或闹钟的声音。下面详细介绍修剪音乐制作铃声的方法。

操作步骤 >> Step by Step

第 1 步 打开一个多轨项目文件，在【编辑器】窗口的【轨道 1】中，选择准备作为铃声的音频片段，如图 7-69 所示。

第 2 步 在菜单栏中选择【素材】→【修剪时间选区】菜单项，如图 7-70 所示。

图 7-69

图 7-70

第 3 步 这样即可修剪到音频中的时间选区部分，如图 7-71 所示。

第 4 步 在菜单栏中选择【文件】→【导出】→【多轨缩混】→【时间选区】菜单项，如图 7-72 所示。

图 7-71

图 7-72

160

第7章 多轨音频高级编辑与修饰

第5步 弹出【导出多轨缩混】对话框,设置文件名、保存位置以及格式,单击【确定】按钮 ,即可完成修剪音乐中的高潮部分作为铃声的操作,如图 7-73 所示。

图 7-73

■ 指点迷津

按键盘上的 Alt+T 组合键,可快速修剪音频中的时间选区部分。

7.6.2 在多轨编辑器中向左微移音频

微课堂 0分40秒

使用 Audition CS6 软件,可以向左微移多轨编辑器中的音频素材,操作方法如下。

操作步骤 >> Step by Step

第1步 打开一个多轨项目文件,选择【轨道1】中的音频波形,如图 7-74 所示。

第2步 在菜单栏中选择【素材】→【向左微移】菜单项,如图 7-75 所示。

图 7-74

图 7-75

第3步 可以看到【轨道1】中的音频波形已经向左微移一段距离,如图 7-76 所示。

第4步 在菜单栏中选择【文件】→【另存为】菜单项,弹出【存储为】对话框,设置文件名、保存位置以及格式,单击【确定】按钮 确定 ,即可保存在多轨编辑器中向左微移音频的操作,如图 7-77 所示。

Adobe Audition CS6 音频编辑入门与应用

图 7-76

图 7-77

7.6.3　将音乐素材调至底层位置

微课堂 0 分 47 秒

在多轨编辑器中编辑音频素材时，可以根据需要调整音频素材的顺序，将部分音频片段设置为底层。下面详细介绍将音乐素材调至底层位置的操作方法。

操作步骤 >> Step by Step

第 1 步　打开一个多轨项目文件，选择【轨道 1】中的第 1 段音频素材，如图 7-78 所示。

第 2 步　在菜单栏中选择【素材】→【发送素材到后面】菜单项，如图 7-79 所示。

图 7-78

图 7-79

第 3 步　这样即可将选择的音频片段置为底层，这时就可以移动【轨道 1】中的第 2 段音频素材到第 1 段音频素材上面，如图 7-80 所示。

第 4 步　在菜单栏中选择【文件】→【另存为】菜单项，弹出【存储为】对话框，设置文件名、保存位置以及格式，单击【确定】按钮 ，即可保存将音乐素材调至底层位置的操作，如图 7-81 所示。

第7章 多轨音频高级编辑与修饰

图 7-80

图 7-81

一点即通

【发送素材到后面】命令只对同轨道中的多段音频素材有效，对于不同轨道中的单段音频片段操作是无效的。

Section 7.7 有问必答

1. 如何向右微移音频素材？

选择准备进行向右微移的音频波形，然后在菜单栏中选择【素材】→【向右微移】菜单项，即可向右微移音频素材。

2. 如何使用快捷键快速拆分一段音频素材？

在【编辑器】窗口中，定位时间线的位置，确定需要进行拆分的位置，然后按键盘上的 Ctrl+K 组合键，即可快速拆分音频素材。

3. 如何用颜色区分多轨道音频的素材？

打开一个多轨项目文件，选择多轨音频，在菜单栏中选择【素材】→【素材/编组颜色】菜单项，系统会弹出【素材颜色】对话框，在该对话框中，选择准备设置的颜色，单击【确定】按钮，即可设置选择轨道的素材颜色。

4. 如何实时处理全部伸缩素材？

使用 Audition CS6 软件，用户可以很方便地实时处理全部伸缩素材，在菜单栏中选择【素材】→【伸缩】→【实时处理全部伸缩素材】菜单项，即可实时处理全部伸缩素材。

Adobe Audition CS6 音频编辑入门与应用

5. 如何利用声相设置淡入效果？

在轨道中，蓝色的线代表声相，在声相线上单击，添加关键帧，然后向下拖动关键帧的位置，即可利用声相设置淡入效果。

6. 如何快速找到需要的音频素材？

除了通过自己录音得到音频素材外，还可以通过互联网下载一些免费的音频文件。但是，大多专业的音频素材都需要付费购买，购买的音频质量较高且种类繁多，非常实用。

7. 如何为视频配音？

使用 Audition CS6 可以很方便地将需要配音的视频文件导入，并可以和音频同时排列在时间线上。然后只需进入到专业的视频编辑软件 Premiere Pro 中，继续编辑并输入即可。

录音与环绕声

- ❖ 录音流程
- ❖ 录音前的硬件准备
- ❖ 在单轨编辑器中录音
- ❖ 在多轨编辑器中录音
- ❖ 专题课堂——创建环绕音效

 本章主要介绍录音流程、录音前的硬件准备、在单轨编辑器中录音和在多轨编辑器中录音方面的知识与技巧，在本章的最后还针对实际的工作需求，讲解创建环绕音效的方法。通过本章的学习，读者可以掌握录音与环绕声方面的知识，为深入学习 Adobe Audition CS6 音频编辑入门与应用知识奠定了基础。

Adobe Audition CS6 音频编辑入门与应用

Section 8.1 录音流程

使用 Audition CS6 软件进行录音有一套基本的流程，该流程同样也适用于其他的专业音频编辑素材，详细的录音流程如图 8-1 所示。

图 8-1

Section 8.2 录音前的硬件准备

在日常生活中，录音的方法很多，常见的有 3 种：话筒录音、线性录音和使用计算机自带的 CD/DVD 光驱录音。本节详细介绍录音前的硬件准备的相关知识。

8.2.1 录制来自麦克风的声音

使用计算机录制声音比较简单，如果用户对声音的音质要求不是很高的话，例如录制手机铃声，只需要一台具有声卡、麦克风和扬声器的普通计算机就可以完成。

如果用户对声音音质要求较高，例如录制个人的演唱单曲，则需要购买一块价格比较昂贵的专业声卡，一个专业的电容话筒和话筒防喷罩，一个调音台，一对监听音箱或者监听耳机，并保证这些设备正确连接，而且还需要在一个比较安静、回声较小的录音环境中

完成。

> 📘 **知识拓展**
>
> 专业的麦克风大多采用的并不是计算机可以插入的 3.5mm 插头，而是 6.3mm 或 XLR(农卡)插头标准，所以如果想将这类专业的麦克风应用到计算机上，就需要准备一个 6.3mm 转 3.5mm 的音频转换插头。

8.2.2 录制来自外接设备的声音

如果要录制来自电视机、CD/DVD 机、电子琴等设备发出的音频时，还需要准备一条声源输入线，又称为音频线，如图 8-2 所示。此音频线由电缆连接，一端是 3.5mm 插头的双声道线，该插头是用来与声卡的线性输入接口连接的，如图 8-3 所示。另一端的插头样式需要根据外部设备的输出插口决定。

图 8-2

图 8-3

8.2.3 录音环境的选择

为了提高录音效率，保证录音质量，同时也为了能够录制出杂音较小、混响效果理想的声音素材，在录音前，要尽量考虑到所有可能发生噪声的因素，例如最好关闭可能会产生噪声的空调或电扇等电器，尽量不使用带有风扇的笔记本电脑，如果使用台式计算机，为了防止风扇发出声音，用户可以将主机转移到隔壁的房间或者放置在隔音的空间中。

Section 8.3 在单轨编辑器中录音

Audition CS6 单轨编辑器可以对单个音频文件进行单独的录音操作。本节将详细介绍其操作方法。

Adobe Audition CS6 音频编辑入门与应用

8.3.1　用麦克风录制高品质歌声

在单轨【编辑器】窗口中，用户可以使用麦克风录制高品质的清唱歌曲，这也是录制歌曲的一种初级、简单的方法。下面详细介绍用麦克风录制高品质歌声的操作方法。

操作步骤 >> Step by Step

第1步 在 Audition CS6 中，按键盘上的 Ctrl+Shift+N 组合键，弹出【新建音频文件】对话框，**1.** 设置【采样率】为 48000Hz，**2.** 单击【确定】按钮，如图 8-4 所示。

第2步 将麦克风连接至计算机主机的输入接口中，在【编辑器】窗口的下方，单击【录制】按钮，如图 8-5 所示。

图 8-4

图 8-5

第3步 此时，用户就可以对着麦克风清唱歌曲了，在录制的过程中，【编辑器】窗口中将会显示录制的音频音波，待歌曲清唱完成后，单击【停止】按钮，即可停止音频的录制，如图 8-6 所示。

■ **指点迷津**

在【编辑器】窗口中，按键盘上的 Shift+空格组合键，可快速对音频文件进行录制操作。

图 8-6

8.3.2　将中间唱错的几句歌词重新录音

将一首歌全部录制完成后，如果发现中间有几句歌词唱错了，此时可以将中间唱错的

第 8 章　录音与环绕声

歌词部分重新进行录制。下面介绍其操作方法。

操作步骤 >> Step by Step

第1步　使用【时间选区工具】，在【编辑器】窗口中，选择需要重新录制的音频部分，如图 8-7 所示。

图 8-7

第2步　向下拖动【调节振幅】按钮，使该部分成为静音，如图 8-8 所示。

图 8-8

第3步　在【编辑器】窗口的下方，单击【录制】按钮，如图 8-9 所示。

图 8-9

第4步　即可开始录音，用户只需将唱错的歌曲部分再重新唱一遍。歌曲录制完成后，单击【停止】按钮，停止录制，在【编辑器】窗口中显示了重新录制的音频音波，如图 8-10 所示。

图 8-10

Adobe Audition CS6 音频编辑入门与应用

8.3.3 录制 QQ 聊天中对方播的音乐

0 分 52 秒

在使用 QQ 聊天的过程中，有时会发现对方播放的音乐特别好听，此时用户就可以将对方播放的音乐录制下来。下面详细介绍其操作方法。

操作步骤 >> Step by Step

第 1 步 打开腾讯 QQ 的聊天窗口，播放好友分享的歌曲，如图 8-11 所示。

图 8-11

第 2 步 按 Ctrl+Shift+N 组合键，新建一个音频文件。将麦克风对准音响的输出位置，然后单击【录制】按钮●，如图 8-12 所示。

图 8-12

第 3 步 这样即可开始录制音乐，并显示录制的音波进度，在【电平】面板中显示了音乐的电平信息，在如图 8-13 所示。

图 8-13

第 4 步 待音乐录制完后，单击【停止】按钮■，即可完成对 QQ 音乐的录制，在【编辑器】窗口中可以查看录制的音乐音波效果，如图 8-14 所示。

图 8-14

8.3.4 混合录制麦克风声音与背景音乐

用户可以一边播放背景音乐,一边用麦克风录制唱的歌曲声音。即在清唱歌曲的同时,用音乐播放软件将背景音乐播放出来,就可以同时进行录音的操作了。

另外,麦克风音量还可以进一步增强,这样混合录制的声音就会越大。因为是混合录音,所以用户要注意各种声音的音量平衡。首先,在 Windows 系统的任务栏中,右击【音量】图标,在弹出的快捷菜单中选择【录音设备】选项,如图 8-15 所示。

弹出【声音】对话框,选择【麦克风】选项,单击右下角的【属性】按钮,如图 8-16 所示。

图 8-15

图 8-16

弹出【麦克风 属性】对话框,如图 8-17 所示。

选择【级别】选项卡,将【麦克风加强】下方的滑块向右拖动至+30.0dB 的位置即可,如图 8-18 所示。

图 8-17

图 8-18

Adobe Audition CS6 音频编辑入门与应用

Section 8.4 在多轨编辑器中录音

 用户不仅可以在单轨编辑器中录音，还可以在多轨编辑器中录音。本节将详细介绍在多轨编辑器中录音的相关知识及操作方法。

8.4.1 播放伴奏录制独唱歌声

在 Audition CS6 工作界面的多轨编辑器中，可以在【轨道 1】中插入伴奏，在【轨道 2】中进行录音。在单击【录制】按钮 时，【轨道 1】的音频会开始播放，与此同时，【轨道 2】也会精确地同步开始录音。最后用户在合成的时候，将两个轨道中的音频混缩成一个新的音频文件即可。下面详细介绍播放伴奏录制独唱歌声的操作方法。

操作步骤 >> Step by Step

第 1 步 【轨道 1】中的音频为音乐伴奏，单击【轨道 2】中的【录制准备】按钮 ，如图 8-19 所示。

第 2 步 此时【录制准备】按钮 呈红色显示，然后单击【编辑器】窗口下方的【录制】按钮 ，如图 8-20 所示。

图 8-19

图 8-20

第8章 录音与环绕声

第3步 此时【轨道1】中的音乐会开始播放，与此同时，【轨道2】也会精确地同步开始录音，用户此时根据音乐伴奏清唱歌曲即可，录制完成后单击【停止】按钮■，即可在【轨道2】中显示录制的音乐音波，如图8-21所示。

■ 指点迷津

在高品质音乐中，DVD的采样率和分辨率要比CD高。例如，CD采样率一般为48000Hz，蓝光光盘一般为96000Hz，这些都可以在【新建音频文件】对话框中进行设置。

图 8-21

8.4.2 播放伴奏录制男女对唱歌声

1分09秒

在Audition CS6工作界面的多轨编辑器中，不仅可以录制独唱歌声，还可以录制男女对唱歌声，本例中，【轨道1】为歌曲伴奏，【轨道2】为女声，【轨道3】为男声。下面详细介绍播放伴奏录制男女对唱歌声的操作方法。

操作步骤 >> Step by Step

第1步 在【轨道2】中，单击【录制准备】按钮■，使其呈红色显示，如图8-22所示。

第2步 单击【编辑器】窗口下方的【录制】按钮●，【轨道1】中开始播放伴奏，【轨道2】中开始同步录制女声，待女声录制完成后，单击【停止】按钮■，即可显示录制的女声音波文件，如图8-23所示。

图 8-22

图 8-23

173

Adobe Audition CS6 音频编辑入门与应用

第3步 在【轨道2】中再次单击【录制准备】按钮 R，取消女声的录制状态，然后在【轨道3】中单击【录制准备】按钮 R，该轨道录制男声，此时该按钮显示为红色，如图8-24所示。

第4步 单击【编辑器】窗口下方的【录制】按钮 ●，【轨道3】中开始录制男声，待男声录制完成后，单击【停止】按钮 ■，即可查看录制的男声音波文件，这样即可完成播放伴奏录制男女对唱歌声的操作，如图8-25所示。

图 8-24

图 8-25

8.4.3　用穿插录音功能修复唱错的多轨音乐

不仅可以在单轨编辑器中使用穿插录音功能，还可以在多轨音频中使用穿插录音功能。下面详细介绍其操作方法。

操作步骤 >> Step by Step

第1步 使用【时间选区工具】 I ，在【轨道2】中选择需要穿插录音的部分，如图8-26所示。

第2步 单击【轨道2】中的【录制准备】按钮 R，使其呈红色显示，然后单击【录制】按钮 ●，开始重新录制音乐，修复唱错的音乐部分，如图8-27所示。

图 8-26

图 8-27

第8章 录音与环绕声

第3步 待歌曲录制完成后，单击【停止】按钮，停止录音，在【轨道 2】中的时间选区中，可以查看重录的歌曲音波效果，如图 8-28 所示。

■ 指点迷津

录完多段歌曲文件后，在听的过程中若发现有几句唱得不好，会希望重新录制，但如果从头开始录制会比较麻烦，此时可以使用穿插录音功能，对中间唱得不好的几句歌词进行重新录制，该功能可大大提高用户的音乐制作效率。

图 8-28

Section 8.5 专题课堂——创建环绕音效

Audition CS6 支持 5.1 环绕声场，5.1 环绕声场的音响由前左、前右、前中置、向左、向右和一个低音单元构成，要进行 5.1 环绕声场的设置，必须先拥有这 6 个发声单元。本节将详细介绍创建环绕音效的相关知识及操作方法。

8.5.1 认识环绕声场

0分29秒

选择【窗口】→【音轨声场】菜单项，如图 8-29 所示。
打开【音轨声场】面板，如图 8-30 所示。

图 8-29

图 8-30

Adobe Audition CS6 音频编辑入门与应用

选择任意轨道上的音频,单击【输出】按钮,选择 5.1→【默认】菜单项,如图 8-31 所示。

观察【音轨声场】面板的变化,如图 8-32 所示。

图 8-31　　　　　　　　　图 8-32

专家解读

如果用户的计算机安装的是 2.1 的声卡,则在更改设置中只能设置左右声道。

8.5.2　设置环绕声场

在【音轨声场】面板中可以进行以下操作来设置环绕声场。

- 单击:在【音轨声场】面板中单击【左】、【右】、【中置】、【左环绕】和【右环绕】按钮,可以选择不同的环绕位置,如图 8-33 所示。
- 左右拖动:在面板中单击并左右拖动,可以改变声场的角度、音量的大小等参数,如图 8-34 所示。
- 上下拖动:通过单击并上下拖动,可以实现对范围的设置,如图 8-35 所示。

图 8-33　　　　　　　　　图 8-34　　　　　　　　　图 8-35

第8章 录音与环绕声

- 【角度】：控制环绕声音的来源角度。-90°来自左边，90°来自右边。
- 【立体声扩展】：确定立体声扩展的范围。0°和-180°为最小的范围；-90°为最大的范围。
- 【半径】：控制声音环绕的范围。
- 【中置】：控制声音环绕到前面的领域。决定中心音频与左右音频的比例。
- 【重低音】：控制水平的音频发送到低音炮。

在一个轨道中添加了【音轨声场】后，当前的【轨道属性】面板中会显示【环绕编码】图标，如图 8-36 所示。

图 8-36

Section 8.6 实践经验与技巧

在本节中，将侧重讲解与本章知识点有关的实践经验及技巧，主要内容包括播放卡拉 OK 视频时录制歌声、录制当前系统中播放的声音和使用多种方式播放录制的声音文件等。

8.6.1 播放卡拉 OK 视频时录制歌声

微课堂 2 分 05 秒

用户还可以在播放卡拉 OK 视频的同时，录制歌曲文件，从而给生活带来更多的方便。下面详细介绍播放卡拉 OK 视频时录制歌声的操作方法。

操作步骤 >> Step by Step

第 1 步 按 Ctrl+N 组合键，新建一个多轨项目文件，在【文件】面板中单击【导入文件】按钮 ，如图 8-37 所示。

第 2 步 弹出【导入文件】对话框，**1.** 选择需要导入的卡拉 OK 视频，**2.** 单击【打开】按钮 ，如图 8-38 所示。

Adobe Audition CS6 音频编辑入门与应用

图 8-37

图 8-38

第3步 将视频导入【文件】面板中。选择导入的视频文件，如图 8-39 所示。

图 8-39

第4步 按住鼠标左键并拖动至多轨编辑器中，此时显示一条【视频参考】的轨道，如图 8-40 所示。

图 8-40

第5步 在菜单栏中选择【窗口】→【视频】菜单项，如图 8-41 所示。

图 8-41

第6步 打开【视频】面板，在其中可以预览卡拉 OK 的视频画面，如图 8-42 所示。

图 8-42

第 8 章 录音与环绕声

第 7 步 在【编辑器】窗口的【轨道 1】中,单击【录制准备】按钮,启用轨道录制功能,如图 8-43 所示。

第 8 步 此时【录制准备】按钮呈红色显示,然后单击【录制】按钮,如图 8-44 所示。

图 8-43

图 8-44

第 9 步 在录制的过程中,用户可以观看【视频】面板中的卡拉 OK 视频画面,然后唱出对应的歌曲即可。待歌曲录制完成后,单击【停止】按钮,在【轨道 1】中可以查看刚录制的声音音波效果,如图 8-45 所示。

第 10 步 在菜单栏中选择【文件】→【导出】→【多轨缩混】→【完整混音】菜单项,如图 8-46 所示。

图 8-45

图 8-46

179

Adobe Audition CS6 音频编辑入门与应用

第 11 步 弹出【导出多轨缩混】对话框，设置文件名、保存位置以及格式，单击【确定】按钮，即可完成播放卡拉 OK 视频、录制歌声的操作，如图 8-47 所示。

■ 指点迷津

　　Audition CS6 支持的视频格式有限，而不是所有的视频格式都支持。如果不支持需要导入的视频格式，可以使用其他转换视频格式的软件，将视频转换为 Audition CS6 支持的格式，然后再将其导入到 Audition CS6 工作界面中。

图 8-47

8.6.2　录制当前系统中播放的声音

　　Audition CS6 除了可以录制外部设备输入的声音外，还可以录制系统中的声音。如当前播放的歌曲的声音、电影中的声音等。此方法录制系统中的声音时没有噪声的干扰，录制的品质也比较高，在生活中，也经常采用这种方法录制电影中的插曲或者对白。下面详细介绍录制当前系统中播放的声音的操作方法。

操作步骤 >> Step by Step

第 1 步 打开 Windows 系统中的【声音】对话框，选择【录制】选项卡，如图 8-48 所示。

第 2 步 在空白位置处，**1.** 单击鼠标右键，**2.** 在弹出的快捷菜单中选择【显示禁用的设备】菜单项，如图 8-49 所示。

图 8-48

图 8-49

第 8 章　录音与环绕声

第3步　**1.** 在【立体声混音】设备上右击，**2.** 在弹出的快捷菜单中选择【启用】菜单项，如图 8-50 所示。

第4步　可以看到【立体声混音】设备已经显示"准备就绪"，单击【确定】按钮，如图 8-51 所示。

图 8-50

图 8-51

第5步　在菜单栏中选择【编辑】→【首选项】→【音频硬件】菜单项，弹出【首选项】对话框，将【默认输入】更改为【立体声混音(Realtek High Definition Audio)】，如图 8-52 所示。

第6步　单击【轨道 1】中的【录制准备】按钮 R，使其呈红色显示，如图 8-53 所示。

图 8-52

图 8-53

第7步　使用播放软件播放计算机中的音乐，然后在 Audition CS6 软件的【编辑器】窗口中，单击【录制】按钮，即可开始进行录制，如图 8-54 所示。

第8步　录制完成后，单击【停止】按钮，即可完成录制该音乐的操作，如图 8-55 所示。

Adobe Audition CS6 音频编辑入门与应用

图 8-54

图 8-55

第 9 步 在菜单栏中选择【文件】→【导出】→【多轨缩混】→【完整混音】菜单项，如图 8-56 所示。

第 10 步 弹出【导出多轨缩混】对话框，设置文件名、保存位置以及格式，单击【确定】按钮 ，即可完成录制当前系统播放声音的操作，如图 8-57 所示。

图 8-56

图 8-57

一点即通

在录制当前系统中播放的声音的过程中，用户可以根据电平峰值来调整音乐的播放音量高低，以便获得更好的音频录制效果。

8.6.3 使用多种方式播放录制的声音文件

当录制完音频文件后,可以对录制的歌曲信息进行播放,试听录制的歌曲效果。下面详细介绍使用多种方式播放录制的声音文件的操作方法。

操作步骤 >> Step by Step

第1步 在 Audition CS6 工作界面中,单击【编辑器】窗口下方的【播放】按钮,即可开始播放录制的声音文件,如图 8-58 所示。

第2步 有时用户需要循环地听同一首歌,此时就可以单击【循环播放】按钮,使其呈绿色显示,即可开启软件的循环播放功能,如图 8-59 所示。

图 8-58

图 8-59

第3步 使用【时间选区工具】,在音频轨道中选择准备跳过播放的音频区域,如图 8-60 所示。

第4步 1. 单击【跳过选区】按钮,
2. 单击【播放】按钮,即可跳过选区播放音频文件,如图 8-61 所示。

图 8-60

图 8-61

Adobe Audition CS6 音频编辑入门与应用

Section 8.7 有问必答

1. 麦克风应该如何放置？

麦克风的放置决定了最初音源的质量。麦克风放得离声源越远，录音中就会出现越多的房间氛围、回声等。随着麦克风与声源距离的增大，麦克风输出的信号强度也会快速地按平方反比下降。

2. 如何控制录音的音量？

在实际的音频录音过程中，要保证整个录制音频的过程中所有音频的音量一致，就要靠在录制的时候观察录制电平来控制了，而且一般情况下，不要在录制的过程中调整录音音量。

3. 使用笔记本电脑内置的麦克风进行录音好不好？

由于笔记本电脑内置的麦克风常常设置在键盘附近，所以对录音的效果影响较大。在实际的录制工作中，常常会录制很多计算机运行时发出的噪声，给后期的音频处理带来很多麻烦，所以不建议使用笔记本电脑内置的麦克风进行录音。

4. 使用麦克风需要注意哪些问题？

由于计算机声卡的输入采用非对称连线，如果麦克风的电缆长度超过 15m 的话，就会产生电磁干扰，或者使声音减弱。所以为了保证声音质量，麦克风的电缆线要尽可能短一些。

因为有一些声卡不支持麦克风加强功能，所以在使用麦克风前，应了解声卡的性能，如果在不支持麦克风加强的声卡上开启麦克风的加强功能，麦克风就会发出较大的杂音。

5. 如何避免录音时录入呼吸声？

录制人声是必须通过麦克风进行录制的，而为了能够清晰地录入声音，往往需要将麦克风放置得很近，这就容易导致录音时将呼吸的"噗噗"声也同时录入。为了避免这种情况的发生，建议用户在麦克风与声源之间安装一个防风装置。

第 9 章

应用效果器处理音频

本章要点

- 效果夹的基本操作
- 管理【效果夹】面板
- 振幅与压限效果器
- 调制效果器
- 专题课堂——特殊类效果器

本章主要内容

本章主要介绍效果夹的基本操作、管理【效果夹】面板、振幅与压限效果器和调制效果器方面的知识与技巧,在本章的最后还针对实际的工作需求,讲解使用特殊类效果器的方法。通过本章的学习,读者可以掌握应用效果器处理音频方面的知识,为深入学习 Adobe Audition CS6 音频编辑入门与应用知识奠定基础。

Adobe Audition CS6 音频编辑入门与应用

Section 9.1 效果夹的基本操作

导读　用户需要掌握好效果夹的基本操作，才能更好地运用效果夹中的音频特效，从而应用效果器处理音频，制作出丰富的音频效果。本节将详细介绍效果夹的基本操作。

9.1.1　显示效果夹

Audition CS6 默认状态下，【效果夹】面板是隐藏的，可以对【效果夹】面板进行显示操作，其操作方法如下。

操作步骤 >> Step by Step

第1步　在菜单栏中选择【效果】→【显示效果夹】菜单项，如图 9-1 所示。

第2步　可以看到【效果夹】面板已经显示出来了，这样即可完成显示效果夹的操作，如图 9-2 所示。

图 9-1

图 9-2

9.1.2　运用效果夹处理音频

使用 Audition CS6 软件的【效果夹】面板，可以为同一个音频片段添加多个音频特效。下面详细介绍运用效果夹处理音频的操作方法。

第 9 章　应用效果器处理音频

操作步骤 >> Step by Step

第1步　在【效果夹】面板中，单击【预设】右侧的下拉按钮，在弹出的下拉列表中，选择准备应用的效果选项，如图 9-3 所示。

第2步　返回到【编辑器】窗口中，可以看到在音波左下角有一个标志，这即表示完成运用效果夹处理音频的操作，如图 9-4 所示。

图 9-3

图 9-4

9.1.3　编辑效果夹内的声轨效果

微课堂　0 分 26 秒

　　用户还可以编辑效果夹的声轨效果，使制作出的多轨音乐更加符合用户的需求，操作方法如下。

操作步骤 >> Step by Step

第1步　在【效果夹】面板中，**1.** 在【声道混合】效果器上右击，**2.** 在弹出的快捷菜单中选择【移除所选择的效果】菜单项，如图 9-5 所示。

第2步　可以看到【效果夹】面板中的【声道混合】效果器已被移除，更改声道效果，即可完成编辑效果夹内的声轨效果的操作，如图 9-6 所示。

图 9-5

图 9-6

Adobe Audition CS6 音频编辑入门与应用

Section 9.2 管理【效果夹】面板

在 Audition CS6 的【效果夹】面板上，可以对相应的效果器进行管理，如启用、关闭、收藏以及保存等。本节将详细介绍管理【效果夹】面板的相关知识及操作方法。

9.2.1 启用与关闭效果器

0分 24 秒

用户可以对添加的音频效果器进行启用与关闭操作，使制作的音频声音更加流畅，操作方法如下。

操作步骤 >> Step by Step

第1步 在【效果夹】面板中，单击相应效果器前面的【切换开关状态】按钮，此时该按钮呈灰色，表示已关闭相应效果器，如图 9-7 所示。

第2步 再次在灰色的【切换开关状态】按钮上单击，即可开启相应的效果器，此时该按钮呈绿色，如图 9-8 所示。

图 9-7

图 9-8

9.2.2 收藏当前效果夹

0分 30 秒

对于常用的效果器预设模式，可以进行收藏，这样在下一次使用时会更加方便，具体操作方法如下。

188

第 9 章　应用效果器处理音频

操作步骤　>>　Step by Step

第1步　在【效果夹】面板中，单击面板右侧的【存储当前效果夹为一个收藏效果】按钮，如图 9-9 所示。

第2步　弹出【存储收藏】对话框，**1.** 在文本框中输入准备收藏的名称，如"前奏音频特效"，**2.** 单击【确定】按钮，如图 9-10 所示。

图 9-9

图 9-10

第3步　这样即可收藏当前效果夹。在【收藏夹】菜单下，可以查看收藏的当前效果夹，如图 9-11 所示。

■ 指点迷津

在 Audition CS6 的【效果夹】面板中，单击左下方的【切换所有效果的开关状态】按钮，即可对【效果夹】面板中的所有效果器进行统一开关。

图 9-11

9.2.3　保存效果夹为预设

0 分 46 秒

使用 Audition CS6 软件，可以将当前使用的效果夹保存为预设，方便以后使用。下面详细介绍其操作方法。

Adobe Audition CS6 音频编辑入门与应用

操作步骤 >> **Step by Step**

第1步 在【效果夹】面板中，单击面板右侧的【存储效果夹为一个预设】按钮，如图 9-12 所示。

第2步 弹出【存储效果预设】对话框：
1. 在文本框中输入准备作为预设的名称，如"增幅与混合"，2. 单击【确定】按钮，如图 9-13 所示。

图 9-13

图 9-12

第3步 在【效果夹】面板上方的【预设】下拉列表框，将显示刚保存的预设名称，如图 9-14 所示。

第4步 单击【预设】右侧的下拉按钮，在弹出的下拉列表中，用户可以查看刚保存的预设效果夹，以后直接选中保存的预设效果夹选项，即可应用其中的预设声音特效，如图 9-15 所示。

图 9-14

图 9-15

9.2.4　删除当前效果夹

如果用户对当前使用的效果夹不满意，可以对效果夹进行删除操作，操作方法如下。

第 9 章　应用效果器处理音频

操作步骤　>>　Step by Step

第1步　在【效果夹】面板中，单击面板右侧的【删除预设】按钮，如图9-16所示。

图9-16

第2步　弹出Audition对话框，提示用户是否确定删除操作，单击【是】按钮，如图9-17所示。

图9-17

第3步　这样即可删除预设效果夹，此时【预设】下拉列表框将显示【(自定义)】，表示当前效果夹已被删除，如图9-18所示。

■ 指点迷津

在 Audition CS6【效果夹】面板的【声道混合】效果器上右击，在弹出的快捷菜单中选择【移除所有效果】，即可删除所有声道效果。

图9-18

Section 9.3　振幅与压限效果器

导读　Audition CS6 的振幅与压限效果器中，大致上有增幅、声道混合、消除齿音、动态处理、强制限幅、多段压限、单段压限、标准化和电子管压限等效果器，仅用于单轨波形编辑器中。本节将详细介绍振幅与压限效果器的相关知识及操作方法。

191

Adobe Audition CS6 音频编辑入门与应用

9.3.1　增幅效果器

Audition CS6 的增幅效果器常用于提升或衰减音频素材的信号。下面详细介绍其操作方法。

操作步骤 >> Step by Step

第1步　打开一段音频素材，在菜单栏中选择【效果】→【振幅与压限】→【增幅】菜单项，如图 9-19 所示。

第2步　弹出【效果-增幅】对话框，**1.** 单击【预设】右侧的下拉按钮，**2.** 在弹出的下拉列表中选择【+10dB 提升】选项，如图 9-20 所示。

图 9-19

图 9-20

第3步　在【增益】选项组中将显示相应的预设参数，表示将音频的音量提升 10dB，单击【应用】按钮，如图 9-21 所示。

第4步　这样即可提升音频的音量，此时【编辑器】窗口中的音频音波将被放大，如图 9-22 所示。

图 9-21

图 9-22

9.3.2 声道混合效果器

声道混合效果器可以改变立体声或环绕声声道的平衡，可以明显改变声音位置、纠正不匹配的音量或解决相位问题。下面详细介绍其操作方法。

操作步骤 >> **Step by Step**

第1步 打开一段音频素材，在菜单栏中选择【效果】→【振幅与压限】→【声道混合】菜单项，如图9-23所示。

第2步 弹出【效果-声道混合】对话框，单击【预设】右侧的下拉按钮，如图9-24所示。

图 9-23

图 9-24

第3步 在弹出的下拉列表中选择【左右声道交换】选项，如图9-25所示。

第4步 单击【应用】按钮，即可交换音频的左右声道，在【编辑器】窗口中可以查看音频的音波效果，如图9-26所示。

图 9-25

图 9-26

Adobe Audition CS6 音频编辑入门与应用

9.3.3　消除齿音效果器

消除齿音效果器可以删除在语音与演奏上可能听到的扭曲高频的齿音，操作方法如下。

操作步骤　>>　Step by Step

第1步　打开一段音频素材，在菜单栏中选择【效果】→【振幅与压限】→【消除齿音】菜单项，如图9-27所示。

第2步　弹出【效果-DeEsser】对话框，1. 单击【预设】右侧的下拉按钮，2. 在弹出的下拉列表中选择【男声齿音消除】选项，如图9-28所示。

图 9-27

图 9-28

第3步　1. 向左拖动 Threshold 选项右侧的滑块，直至参数显示为-40dB，2. 单击【应用】按钮，如图9-29所示。

第4步　这样即可消除音频中的齿音，在【编辑器】窗口中可以看到音频的音波有所变化，如图9-30所示。

图 9-29

图 9-30

9.3.4 动态处理效果器

0分35秒

动态处理效果器可以用作一种压缩器、限制器或扩展器。下面详细介绍使用动态处理效果器处理音频的操作方法。

操作步骤 >> Step by Step

第1步 打开一段音频素材，在菜单栏中选择【效果】→【振幅与压限】→【动态处理】菜单项，如图9-31所示。

第2步 弹出【效果-动态处理】对话框，**1.** 拖动【动态】窗口中的关键帧，调整其位置，**2.** 单击【应用】按钮，如图9-32所示。

图9-31

图9-32

第3步 这样即可调整音频的音波属性，在【编辑器】窗口中可以查看音频的音波效果，如图9-33所示。

■ 指点迷津

依次按键盘上的 Alt、S、A、Y 键，可快速执行【动态处理】命令。

图9-33

Adobe Audition CS6 音频编辑入门与应用

9.3.5　强制限幅效果器

0 分 51 秒

强制限幅效果器可以放大或衰减在指定门限以上增强的音频，通常情况下它与输入提升一起应用限制，是增加整体音量而避免失真的一种技术。

操作步骤 >> Step by Step

第 1 步　打开一段音频素材，在菜单栏中选择【效果】→【振幅与压限】→【强制限幅】菜单项，如图 9-34 所示。

第 2 步　弹出【效果-强制限幅】对话框，**1.** 单击【预设】右侧的下拉按钮 ▼，**2.** 在弹出的下拉列表中选择【限幅-.1dB】选项，如图 9-35 所示。

图 9-34

图 9-35

第 3 步　在对话框下方将显示【限幅-.1dB】预设的相关参数，单击【应用】按钮，如图 9-36 所示。

第 4 步　这样即可使用强制限幅效果器处理音频素材，在【编辑器】窗口中可以查看处理后的音频音波效果，如图 9-37 所示。

图 9-36

图 9-37

9.3.6 多段压限效果器

0分51秒

多段压限效果器可以独立压缩 4 个不同的频段，因为每个频段通常包含独特的动态内容，多段压限音频是特别强大的音频处理工具，详细介绍如下。

操作步骤 >> Step by Step

第1步 打开一段音频素材，在菜单栏中选择【效果】→【振幅与压限】→【多段压限器】菜单项，如图 9-38 所示。

图 9-38

第2步 系统即可弹出【效果-Multiband Compressor】对话框，在下方拖动左边第 1 个滑块的位置，调整第 1 个声音频段的参数，如图 9-39 所示。

图 9-39

第3步 运用上面同样的方法，向下拖动其他 3 个滑块的位置，调整各声音频段的参数，然后单击【应用】按钮，如图 9-40 所示。

图 9-40

第4步 这样即可对不同的声音频段进行压限处理，在【编辑器】窗口中可以查看处理后的音频音波效果，如图 9-41 所示。

图 9-41

Adobe Audition CS6 音频编辑入门与应用

9.3.7　单段压限效果器

0 分 49 秒

　　单段压限效果器可以降低动态范围，产生一致的音量水平，增加感知响度。单波段压缩画外音特别有效，因为它有助于在配乐和背景音乐中突出语音。

操作步骤　>>　Step by Step

第 1 步　打开一段音频素材，在菜单栏中选择【效果】→【振幅与压限】→【单段压限器】菜单项，如图 9-42 所示。

第 2 步　系统即可弹出【效果-Single-band Compressor】对话框，**1.** 单击【预设】右侧的下拉按钮，**2.** 在弹出的下拉列表中选择 Guitar Charmer 选项，如图 9-43 所示。

图 9-42

图 9-43

第 3 步　在对话框下方将显示 Guitar Charmer 预设的相关参数，单击【应用】按钮，如图 9-44 所示。

第 4 步　这样即可单段压限处理音频的波形，在【编辑器】窗口中可以查看处理后的音频音波效果，如图 9-45 所示。

图 9-44

图 9-45

9.3.8 标准化效果器

0分37秒

标准化效果器可以设置一个文件或选择部分的峰值音量,当标准化音频为100%时,达到数字化音频允许的最大振幅为0dBFS。下面详细介绍使用标准化效果器的操作方法。

操作步骤 >> Step by Step

第1步 打开一段音频素材,在菜单栏中选择【效果】→【振幅与压限】→【标准化(处理)】菜单项,如图9-46所示。

图 9-46

第2步 弹出【标准化】对话框,**1.** 分别勾选【标准化为:100.0】复选框和【平均标准化所有声道】复选框,**2.** 单击【确定】按钮,如图9-47所示。

图 9-47

第3步 这样即可标准化处理音频的波形,在【编辑器】窗口中可以查看音频的音波效果,如图9-48所示。

■ 指点迷津

按键盘上的 Alt+S+A+N 组合键,可快速执行【标准化】命令。

图 9-48

9.3.9 电子管压限效果器

0分50秒

用户在录音时,由于嘴巴或乐器离麦克风时近时远,因此会导致整体的音量分布不均

匀，此时使用电子管压限效果器来处理音频，相当于经过电子管处理器件来进行压缩，音频上会显得更加专业。下面详细介绍使用电子管压限效果器的操作方法。

操作步骤 >> Step by Step

第1步 打开一段音频素材，在菜单栏中选择【效果】→【振幅与压限】→【电子管压限器】菜单项，如图9-49所示。

第2步 即可弹出【效果-Tube-modeled Compressor】对话框，**1.** 单击【预设】右侧的下拉按钮，**2.** 在弹出的下拉列表中选择Light Mastering选项，如图9-50所示。

图 9-49

图 9-50

第3步 在对话框下方将显示Light Mastering预设的相关参数，单击【应用】按钮，如图9-51所示。

第4步 这样即可实现用电子管压限效果器处理音频，在【编辑器】窗口中可以查看处理后的音频音波效果，如图9-52所示。

图 9-51

图 9-52

第9章 应用效果器处理音频

Section 9.4 调制效果器

导读 Audition CS6 调制类效果器主要包括和声、和声/镶边、镶边以及相位效果器等，本节将详细介绍调制效果器的相关知识及操作方法。

9.4.1 和声效果器

微课堂 0分43秒

和声效果器通过增加多个有少量回馈的短小延时模拟多种人声或乐器同时回放，产生丰富的声音特效。

操作步骤 >> Step by Step

第1步 打开一段音频素材，在菜单栏中选择【效果】→【调制】→【和声】菜单项，如图9-53所示。

第2步 弹出【效果-和声】对话框，**1.** 单击【预设】右侧的下拉按钮 ▼，**2.** 在弹出的下拉列表中选择【10个声音】选项，如图9-54所示。

图9-53

图9-54

第3步 在对话框下方将显示【10个声音】预设的相关参数，单击【应用】按钮 ，如图9-55所示。

第4步 这样即可使用和声效果器处理音频，在【编辑器】窗口中可以查看处理后的音频音波效果，如图9-56所示。

201

Adobe Audition CS6 音频编辑入门与应用

图 9-55

图 9-56

 知识拓展

为了实现单声道文件的最佳结果，在应用和声效果器之前，须将其转换为立体声。Audition CS6 使用直接模拟的方法来达到合唱的效果，通过稍微改变时间、语调与颤音，使得每一个声音与原来的声音不同。

9.4.2　和声/镶边效果器

0分46秒

和声/镶边效果器结合了和声与镶边两种流行的基于延迟的效果器。和声/镶边效果器的使用方法如下。

操作步骤 >> Step by Step

第1步　打开一段音频素材，在菜单栏中选择【效果】→【调制】→【和声/镶边】菜单项，如图 9-57 所示。

第2步　弹出【效果-Chorus/Flanger】对话框，**1.** 单击【预设】右侧的下拉按钮，**2.** 在下拉列表中选择 Aggressive Flange 选项，如图 9-58 所示。

图 9-57

图 9-58

第9章 应用效果器处理音频

第3步 在对话框下方将显示 Aggressive Flange 预设的相关参数，单击【应用】按钮，如图 9-59 所示。

第4步 这样即可使用和声/镶边效果器处理音频，在【编辑器】窗口中可以查看处理后的音频音波效果，如图 9-60 所示。

图 9-59

图 9-60

9.4.3 镶边效果器

0分43秒

镶边是一种音频效果，通过混合不同的、大致与原始信号相等的比例产生短暂的延迟，其操作方法如下。

操作步骤 >> Step by Step

第1步 打开一段音频素材，在菜单栏中选择【效果】→【调制】→【镶边】菜单项，如图 9-61 所示。

第2步 即可弹出【效果-镶边】对话框，**1.** 单击【预设】右侧的下拉按钮，**2.** 在下拉列表中选择【信息传输】选项，如图 9-62 所示。

图 9-61

图 9-62

Adobe Audition CS6 音频编辑入门与应用

第3步 在对话框下方将显示【信息传输】预设的相关参数,单击【应用】按钮,如图9-63所示。

第4步 这样即可使用镶边效果器处理音频,在【编辑器】窗口中可以查看处理后的音频音波效果,如图9-64所示。

图 9-63

图 9-64

9.4.4 相位效果器

微课堂 0分45秒

相位效果器类似于镶边,用来移动音频信号的相位,并重新与原始信号结合,创建迷幻的声音效果,相位效果器可以显著地改变立体影像,创建超凡脱俗的声音。下面详细介绍使用相位效果器的操作方法。

操作步骤 >> Step by Step

第1步 打开一段音频素材,在菜单栏中选择【效果】→【调制】→【相位】菜单项,如图 9-65 所示。

第2步 即可弹出【效果-Phaser】对话框,**1.** 单击【预设】右侧的下拉按钮▼,**2.** 在下拉列表中选择 A Cup of Water 选项,如图 9-66 所示。

图 9-65

图 9-66

第 3 步 在对话框下方将显示 A Cup of Water 预设的相关参数,单击【应用】按钮 应用 ,如图 9-67 所示。

第 4 步 这样即可使用相位效果器处理音频,在【编辑器】窗口中可以查看处理后的音频音波效果,如图 9-68 所示。

图 9-67

图 9-68

Section 9.5 专题课堂——特殊类效果器

导读 Audition CS6 特殊类效果器主要包括扭曲、多普勒频移、吉他套件以及人声增强等效果器,下面详细介绍。

9.5.1 扭曲效果器

扭曲效果器可以模拟汽车喇叭、低沉的麦克风或过载放大器的效果,扭曲效果器的操作方法如下。

操作步骤 >> Step by Step

第 1 步 打开一段音频素材,在菜单栏中选择【效果】→【特殊效果】→【扭曲】菜单项,如图 9-69 所示。

第 2 步 即可弹出【效果-Distortion】对话框,在左侧窗格中,添加一个关键帧,并调整关键帧的位置,如图 9-70 所示。

Adobe Audition CS6 音频编辑入门与应用

图 9-69

图 9-70

第3步 使用相同的方法，添加第 2 个关键帧，并调整其位置，单击【应用】按钮 应用 ，如图 9-71 所示。

第4步 这样即可使用扭曲效果器处理音频，在【编辑器】窗口中可以查看处理后的音频音波效果，如图 9-72 所示。

图 9-71

图 9-72

9.5.2 多普勒频移效果器

多普勒频移效果器可以模拟火车呼啸声、高度失真声，以及由于电池不足导致音量低沉的声音，操作方法如下。

第9章 应用效果器处理音频

操作步骤 >> Step by Step

第1步 打开一段音频素材，在菜单栏中选择【效果】→【特殊效果】→【多普勒频移(处理)】菜单项，如图9-73所示。

图9-73

第2步 即可弹出【效果-多普勒频移】对话框，**1.** 单击【预设】右侧的下拉按钮，**2.** 在下拉列表中选择【大型航道】选项，如图9-74所示。

图9-74

第3步 在对话框下方将显示【大型航道】预设的相关参数，单击【确定】按钮，如图9-75所示。

图9-75

第4步 这样即可使用多普勒频移效果器处理音频，在【编辑器】窗口中可以查看处理后的音频音波效果，如图9-76所示。

图9-76

9.5.3 吉他套件效果器

微课堂 0分47秒

吉他套件效果器可以通过一系列的处理，优化与改变吉他的声音，模拟吉他手，用于创建艺术表现的效果，操作方法如下。

Adobe Audition CS6 音频编辑入门与应用

操作步骤 >> Step by Step

第1步 打开一段音频素材，在菜单栏中选择【效果】→【特殊效果】→【吉他套件】菜单项，如图9-77所示。

第2步 即可弹出【效果-Guitar Suite】对话框，**1.** 单击【预设】右侧的下拉按钮▼，**2.** 在下拉列表中选择 Big And Dumb 选项，如图9-78所示。

图 9-77

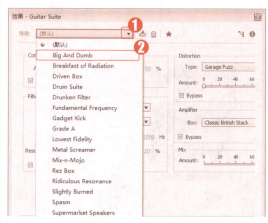

图 9-78

第3步 在对话框下方将显示 Big And Dumb 预设的相关参数，单击【应用】按钮，如图 9-79 所示。

第4步 这样即可使用吉他套件效果器处理音频，在【编辑器】窗口中可以查看处理后的音频音波效果，如图 9-80 所示。

图 9-79

图 9-80

9.5.4 人声增强效果器

人声增强效果器可以迅速提升语音录音的质量，自动降低嘶嘶声和爆破音，以及麦克风噪声，如低隆隆声等。下面详细介绍使用人声增强效果器的操作方法。

第 9 章 应用效果器处理音频

操作步骤 >> Step by Step

第1步 打开一段音频素材，在菜单栏中选择【效果】→【特殊效果】→【人声增强】菜单项，如图9-81所示。

第2步 即可弹出【效果-Vocal Enhancer】对话框，**1.** 选中 Male 单选按钮，**2.** 单击【应用】按钮，如图9-82所示。

图9-81

图9-82

第3步 这样即可使用人声增强效果器处理音频的波形，在【编辑器】窗口中可以查看音频的音波效果，如图9-83所示。

■ **指点迷津**

Male 单选按钮：选中该按钮，可以优化男声音频。

Female 单选按钮：选中该按钮，可以优化女声音频。

Music 单选按钮：选中该按钮，可以应用压缩与均衡乐曲或背景音频。

图9-83

Section 9.6 实践经验与技巧

在本节的学习过程中，将侧重讲解与本章知识点有关的实践经验及技巧，主要内容将包括调整音频中的吉他声、移除人声制作伴奏带和去除录音中的啸叫声等方面的知识与操作技巧。

Adobe Audition CS6 音频编辑入门与应用

9.6.1　调整音频中的吉他声

1分11秒

在音频中使用吉他是非常普遍的现象，但是由于录制的原因，有时会因为其他声音过于高亢或者低沉，从而影响音频的整体感觉。下面详细介绍调整音频中的吉他声，使得吉他声完全融入到整个音频中。

操作步骤　>>　Step by Step

第1步　打开素材文件"吉他.mp3"，在音频的波形上双击，将波形全部选中，如图9-84所示。

第2步　在菜单栏中选择【效果】→【特殊效果】→【吉他套件】菜单项，如图9-85所示。

图9-84

图9-85

第3步　弹出【效果-Guitar Suite】对话框，**1.** 单击【预设】右侧的下拉按钮 ▼，**2.** 在下拉列表中选择 Tin can Telephony 选项，如图9-86所示。

第4步　按空格键测试音频，并调整音频中的各项参数，然后单击【应用】按钮，如图9-87所示。

图9-86

图9-87

第 9 章　应用效果器处理音频

第 5 步　返回到【编辑器】窗口中,可以查看处理后的音频音波效果,如图 9-88 所示。

第 6 步　在菜单栏中选择【文件】→【另存为】菜单项,如图 9-89 所示。

图 9-88

图 9-89

第 7 步　弹出【存储为】对话框,设置文件名、保存位置以及格式,单击【确定】按钮 ，即可完成调整音频中的吉他声的操作,如图 9-90 所示。

■ 指点迷津

　　吉他套件主要是针对音频中的吉他声起作用的,使用时,应尽量针对单独的吉他音频,然后再将吉他声混合到其他音频中,不要对已经混音完成的音频使用该效果器。

图 9-90

9.6.2　移除人声制作伴奏带

1 分 18 秒

　　在 Audition CS6 软件中,可以使用【人声移除】的方法来制作伴奏音乐,在现实生活中,这种方法既快捷又实用。下面详细介绍移除人声制作伴奏带的操作方法。

操作步骤　>>　Step by Step

第 1 步　打开素材文件"原唱.mp3",在音频的波形上双击,将波形全部选中,如图 9-91 所示。

第 2 步　在菜单栏中选择【效果】→【立体声声像】→【中置声道提取】菜单项,如图 9-92 所示。

Adobe Audition CS6 音频编辑入门与应用

图 9-91

图 9-92

第 3 步 弹出【效果-中置声道提取】对话框，**1.** 单击【预设】右侧的下拉按钮，**2.** 在下拉列表中选择【人声移除】选项，如图 9-93 所示。

第 4 步 按键盘上的空格键测试音频，降低【中置频率】的数值，提高【宽度】的数值，然后单击【应用】按钮，如图 9-94 所示。

图 9-93

图 9-94

第 5 步 返回到【编辑器】窗口中，可以看到提示"正在应用中置声道提取"，用户需要等待一段时间，如图 9-95 所示。

第 6 步 在菜单栏中选择【文件】→【另存为】菜单项，如图 9-96 所示。

第 9 章 应用效果器处理音频

图 9-95

图 9-96

第 7 步 弹出【存储为】对话框，设置文件名、保存位置以及格式，单击【确定】按钮 确定 ，即可完成移除人声制作伴奏带的操作，如图 9-97 所示。

■ 指点迷津

使用这种方法虽然不能完全将人声移除，但是用作唱歌的伴奏音乐还是可以的，如果还想要更好的伴奏效果，可以使用图示均衡器继续对人声的频率降低，直到完全听不到为止，同时这样也会使伴奏音乐丢失不少细节。

图 9-97

9.6.3 去除录音中的啸叫声

在日常生活的音频录制中，个人的录制硬件设备常常达不到专业的水准，使用的声卡很可能是集成声卡，麦克风也是廉价的、非专业的。在录制声音时，经常会产生让人心烦的啸叫声。下面介绍去除录音中的啸叫声的操作方法。

操作步骤 >> Step by Step

第 1 步 打开素材文件"啸叫声.wav"，使用【时间选区工具】选择音频中的部分啸叫波形，如图 9-98 所示。

第 2 步 在菜单栏中选择【效果】→【降噪/恢复】→【捕捉噪声样本】菜单项，如图 9-99 所示。

Adobe Audition CS6 音频编辑入门与应用

图 9-98

图 9-99

第 3 步 在菜单栏中选择【效果】→【降噪/恢复】→【降噪(处理)】菜单项，如图 9-100 所示。

第 4 步 弹出【效果-降噪】对话框，单击【应用】按钮，如图 9-101 所示。

图 9-100

图 9-101

第 5 步 按照同样的方法，继续将波形中所有的啸叫声去除，并观察波形效果，如图 9-102 所示。

第 6 步 在菜单栏中选择【文件】→【另存为】菜单项，如图 9-103 所示。

第9章 应用效果器处理音频

图 9-102

图 9-103

第7步 弹出【存储为】对话框,设置文件名、保存位置以及格式,单击【确定】按钮 ,即可完成去除录音中的啸叫声的操作,如图 9-104 所示。

■ **指点迷津**

　　按键盘上的 Ctrl+Shift+P 组合键,可快速执行【降噪】命令。在【效果-降噪】对话框中,还可以在上方窗格中的曲线上,添加相应的关键帧,并调整关键帧的位置来设置降噪的参数。

图 9-104

➡ **一点即通**

　　如果用户录制的声音中出现了大量的啸叫声,或者在录制的音频时间较长的情况下,也可以先选中所有音频中的某一小部分波形,然后在菜单栏中选择【效果】→【降噪/恢复】→【捕捉噪声样本】菜单项,双击选中录制的所有音频,在菜单栏中选择【效果】→【降噪/恢复】→【降噪(处理)】菜单项,直接进行一次性的降噪,这样操作既节省了时间,又不影响其降噪效果。

Section 9.7　有问必答

1. 什么是振幅?

　　简单地说,振幅就是声波离开零点位置的最大距离。振幅决定了声音音量的大小。通

Adobe Audition CS6 音频编辑入门与应用

过调整振幅可以完成对声音大小的调整。在 Audition CS6 中可以使用效果器对振幅进行调整。

2. 压限是做什么的？

录制音频时，常常会出现破音的情况，而使用压限功能就可以对破音进行修复。原理很简单，压限效果器可以对波形中超过规定数值的波形进行压缩，从而控制了所有音频。

3. 动态处理是否会破坏原有的声音？

动态处理确实会破坏原有的声音，但是从某种意义上来说，动态处理是为了让听起来不舒适的音乐更加悦耳。

4. 什么是插件？

一般的计算机软件甚至游戏都有插件。使用插件可以大幅地提高工作效率，将一些常用的操作制作成特殊程序，以供用户经常使用。这里说的插件是一种根据音频软件标准编写的特殊程序。目前，支持 Audition 的插件有很多。选择好插件后，需要将其安装到计算机中，并在 Audition 软件中进行指定刷新后，才能够在菜单中出现，供用户使用。

5. 插件从哪里可以获得？

插件其实也是一种软件，如果想要获得插件，可以通过互联网的搜索功能来查找，然后下载试用版本。使用满意后，可以考虑付费购买正版(如果没有提供试用，也需要付费购买正版使用)。

6. 如何进行母带处理？

输出的音频文件会应用到不同的领域中，例如广播、电视、光盘和网络等。使用母带处理除了可以对音频进行优化处理外，还可以了解在不同的应用中音频的差别。

例如，如果将音频使用在网络中，那么音频中的低音部分在计算机扬声器中听起来效果较差，用户可以通过调整低音频率获得补偿。

选中需要进行母带处理的音频文件，在菜单栏中选择【效果】→【特殊效果】→【母带处理】菜单项，即可弹出【效果-Mastering】对话框，在其中进行相关的设置后，单击【应用】按钮即可完成母带处理的操作。

第10章

丰富的混音效果

本章要点
- 混音的基本概念
- 声音的平衡
- 混缩的操作步骤
- 滤波与均衡效果器
- 动态处理与混响
- 延迟与回声效果
- 专题课堂——音频特效插件

本章主要内容

本章主要介绍混音的基本概念、声音的平衡、混缩的操作步骤、滤波与均衡效果器、动态处理与混响和延迟与回声效果方面的知识与技巧,在本章的最后还针对实际的工作需求,讲解使用音频特效插件的方法。通过本章的学习,读者可以掌握应用混音效果方面的知识,为深入学习 Adobe Audition CS6 音频编辑入门与应用知识奠定基础。

Adobe Audition CS6 音频编辑入门与应用

Section 10.1 混音的基本概念

混音不仅是一项艺术，也是将轨道组装成最终音乐的一个关键步骤。一段优秀的混音可以将音乐中的精彩之处展现在人们面前，有了混音的参与，用户才可以创作出精良的音频效果。本节将详细介绍有关混音的基本概念。

混音(MIX)也就是混缩，通常是指对音频中的各个声部、乐器或人声进行调整、加工、修饰，最终导出一个完整的音频文件。混音操作可以使得音频的整体效果更好，听起来更舒服，更符合编曲作者所要表达的感觉。

混音工作是所有前期录音都已经完成后的步骤。混音师必须将每一个音轨中录好的声音进行最恰当的分配，包括声音的位置、音质、效果、大小声，有时候还有表情。混音的好与坏对于音乐品质有很重要的影响，因为它既可以表现音乐的起伏，也可以带动听众的情绪，因此，好的混音能让每一个声音都清清楚楚地表现。不过有时候，为了让歌曲表现出另一种效果，也会故意让某些声音产生浑浊、突兀、变调等。

Section 10.2 声音的平衡

在混音中，对于听众来说最直接的影响是对音量的反应。所以音量的大小、噪声的大小和音乐中各元素的音量大小比例是用户在开始缩混操作前首先要考虑的问题。本节将详细介绍有关声音的平衡的相关知识。

一般情况下，进行数字音频混音有最基本的方法：第一种是先将音频作简单的预混缩，然后在它的基础之上再进行下一步操作；第二种是用制作好的初期预混缩作为参照对象，对原有的轨道进行重新缩混。

无论使用哪一种方法进行缩混，在混合过程中都需要时刻对各音轨的音量进行调整，突出主要的声音，如人声等，将音量过大的音轨进行衰减；将音量过小的音轨进行增益等。

不同的人制作出来的混缩效果也不一样，但是在基本的音量和声相平衡方面不能有太大的差异，都需要清楚地听到每一个声音元素，同时使这些元素听起来必须是融合在一起的，此时的音乐听起来才清晰、有层次。

启动 Audition CS6 软件，确定处于【多轨合成】编辑状态，在菜单栏中选择【窗口】→【混音器】菜单项，如图 10-1 所示，即可打开【混音器】面板，如图 10-2 所示。

第10章 丰富的混音效果

图 10-1　　　　　　　　　图 10-2

各音轨的电平表在【混音器】面板的最下端，从左到右依次排开，最右边的是总线电平表，如图10-3所示。每个电平表都标有刻度，能够快速、准确地指示当前音轨的声压级，如图10-4所示。电平线所显示的声压级越大，也就表示该音轨的音量越大。

图 10-3　　　　　　　　　图 10-4

10.2.1　判断音量大小

在调节音轨音量之前，首先需要知道判断音频音量大小的方法。音量的大小是由声音的振幅决定的。声波在空气中的传播，实际上是振动物体能量的转移。物体某一点在振动的过程中，偏离平衡位置的值称为振幅。声音的振幅表示了物体振动的强度。

判断音频音量的大小，可以通过听和看两种方法判断。在【传输】面板中单击【循环

播放】按钮，反复播放多轨项目，仔细分辨哪一个音轨的音量过高，哪一个音轨的音量过低。根据判断调整相应的音轨的音量，从而达到调整整体音量的效果；第二种方法就是查看【混音器】面板的每一个音轨的电平表，以了解各音轨的实际音量情况，如图10-5所示。Audition CS6中的电平表带有峰值保持功能，可以显示该音轨曾经达到过的最大电平。

图10-5

10.2.2 调整音量大小

了解了判断音量大小的方法，接下来就可以在制作音频的过程中结合这两种方法来判断各音轨的音量情况，并且对需要调整的音轨进行相应的调整。调整音量的方法也有两种：一种是在【轨道属性】面板中进行调整；另一种则是在【混音器】面板中进行调整。

10.2.3 在【轨道属性】面板中调整

在【轨道属性】面板中，选择需要调整的音轨，然后拖动【音量】按钮调整音量的大小，如图10-6所示。也可以在其后面的参数栏中直接输入参数值，输入的范围可以从负无穷到+15dB，如图10-7所示。

图10-6

图10-7

第 10 章 丰富的混音效果

 知识拓展

如果想要将音量恢复到默认状态，在按住键盘上的 Alt 键的同时单击【音量】按钮
即可实现。

10.2.4 在【混音器】面板中调整

在【混音器】面板中，上下拖动【音量】滑块，可以很好地完成音轨的音量调整。【音量】滑块位于每一个音轨的电平表的左侧，如图 10-8 所示。

图 10-8

10.2.5 轨道间的平衡

一般来讲，混缩是整个音频制作的倒数第二个步骤，最后一个步骤是制作母带。

在双声道立体声混缩中，混缩就是将所包含的各个分轨最终合成两轨。用这些合并起来的音轨更好地表现音频所要表达的内容。

在日常生活中，人们可以听到来自四面八方、各种各样的声音。例如，商贩的叫卖声、超市的嘈杂声等，不管这些声音是远还是近，是大还是小，都是自然声学环境中声音的一部分。在完成音频混缩时，通过调整音量、相位等属性，获得效果更为丰富的音频效果。

Adobe Audition CS6 音频编辑入门与应用

Section 10.3 混缩的操作步骤

一般的混缩操作都有一定的步骤，按照这些步骤操作，可以轻松地完成混音的操作。这些操作步骤只是作为参考，在实际操作中，可以根据音频的实际情况适当调整。本节将详细介绍混缩的相关知识。

一般情况下，混缩的操作步骤如下。

（1）首先将多个音频素材插入到不同的音轨中，使用【剪切】、【粘贴】、【合并】等命令处理音轨。

（2）设置音频的起始音量和相位。

（3）设置音频均衡，加入压缩、限幅等动态处理器。

（4）加入混响、延迟、合唱等影响距离感和特殊效果的处理器。

（5）设置最终的音量大小，为音轨加入参数自动化。

（6）混音输出，并将文件保存为.sesx 文件。

（7）在汽车音响等不同的扬声器上播放，测试混音效果。

（8）根据测试结果修改音频中的错误，勤测试勤修改，直至达到满意效果。

10.3.1 调整立体声平衡

在多轨编辑模式下的波形显示区中，自上而下列出了每一个音轨，找到准备进行相位调整的【轨道属性】面板，如图 10-9 所示。在【混音器】面板上也有一个【相位调整】按钮，如图 10-10 所示。该按钮在【音量】滑块上方，在右侧同样也有相位参数的显示，方便查看。

图 10-9

图 10-10

第 10 章 丰富的混音效果

单击【相位调整】按钮 并拖动，即可完成对音频的立体声平衡调整，右侧的数值显示了当前轨道的立体声平衡参数。通过拖动调整按钮，该数值也会发生变化。

10.3.2 在【单轨波形编辑】模式下插入效果器

0 分 20 秒

为音频添加效果器是进行多轨混音工作中重要的操作之一。在【单轨波形编辑】模式下使用效果器对音频进行处理后，新的音频将会替换原音频。插入效果器就能做到在不破坏原轨道的前提下，将各种效果加入到音频中。如果感觉添加的效果不合适，只需要单击就可以随时修改。

选择需要添加效果器的轨道，打开【效果夹】面板，为音频插入效果器，如图 10-11 所示。如果需要修改效果器参数，只需双击该效果，在弹出的【组合效果-回声】对话框中进行修改即可，如图 10-12 所示。

图 10-11

图 10-12

10.3.3 在【多轨合成】模式下插入效果器

0 分 34 秒

通过使用 Audition CS6 软件，用户可以在【多轨合成】模式下插入效果器，从而方便多轨合成效果。下面详细介绍其操作方法。

操作步骤 >> Step by Step

第 1 步 在【多轨合成】模式下，单击【效果】按钮 fx，如图 10-13 所示。

第 2 步 此时【轨道属性】面板变为【插入效果器】面板，如图 10-14 所示。

图 10-13

图 10-14

Adobe Audition CS6 音频编辑入门与应用

第3步　单击右侧的向右三角按钮 ▶，可以打开效果器列表，从中选择需要添加的效果，如图10-15所示。

第4步　效果器会自动把选中的效果添加到效果器列表中，这样即可完成在【多轨合成】模式下插入效果器的操作，如图10-16所示。

图10-15

图10-16

10.3.4　使用【混音器】插入效果器

用户还可以使用【混音器】插入效果器。下面详细介绍其操作方法。

操作步骤　>>　Step by Step

第1步　在菜单栏中选择【窗口】→【混音器】菜单项，如图10-17所示。

第2步　打开【混音器】面板，单击【效果】按钮 ▶ fx，如图10-18所示。

图10-17

图10-18

第10章 丰富的混音效果

第3步 展开【效果器】列表,单击【效果器】列表右侧的向右三角按钮,可以选择需要添加的效果,如图10-19所示。

第4步 在弹出的列表中选择需要添加的效果后即可完成使用【混音器】插入效果器的操作,如图10-20所示。

图10-19

图10-20

Section 10.4 滤波与均衡效果器

导读 滤波与均衡效果器包括FFT滤波效果器、图形均衡器、图示均衡器以及参数均衡器等。滤波与均衡效果器的相关知识及操作方法如下。

10.4.1 FFT滤波效果器

微课堂 0分43秒

FFT滤波效果器可以产生宽的高通或低通滤波器(保持高频或低频)、窄的带通滤波器(模拟一个电话的声音)或陷波滤波器(消除小的、精确的频段)。下面介绍FFT滤波效果器的使用方法。

操作步骤 >> Step by Step

第1步 打开一段音频素材,在菜单栏中选择【效果】→【滤波与均衡】→【FFT滤波】菜单项,如图10-21所示。

第2步 弹出【效果-FFT滤波】对话框,**1.** 在中间的图形区域,添加两个关键帧,并调整关键帧的位置,绘制凹凸线型,**2.** 单击【应用】按钮 ,如图10-22所示。

Adobe Audition CS6 音频编辑入门与应用

图 10-21

图 10-22

第 3 步 这样即可使用 FFT 滤波效果器处理音频，在【编辑器】窗口中可以查看处理后的音频的音波效果，如图 10-23 所示。

■ **指点迷津**

 EQ 均衡器是输入滤波器的一种，其主要作用是过滤掉不需要的声音，从而使听到的声音更加清晰，Winamp、酷狗等音乐播放软件中的 EQ 均衡器，均可以将音乐调整得更加悦耳动听，更有利于人们欣赏。

图 10-23

10.4.2 提升音乐中 10 段之间的音乐频段

0 分 53 秒

 使用图示均衡器(10 段)效果器可以提升或削减音乐中 10 段之间的音乐频段，操作方法如下。

操作步骤 >> Step by Step

第 1 步 打开一段音频素材，在菜单栏中选择【效果】→【滤波与均衡】→【图示均衡器(10 段)】菜单项，如图 10-24 所示。

第 2 步 即可弹出【效果-图示均衡器(10 段)】对话框，*1.* 单击【预设】右侧的下拉按钮，*2.* 在弹出的下拉列表中选择【1965-段落 2】选项，如图 10-25 所示。

226

第 10 章　丰富的混音效果

图 10-24

图 10-25

第 3 步　在对话框下方将显示【1965-段落 2】预设的相关参数，单击【应用】按钮，如图 10-26 所示。

第 4 步　这样即可使用图示均衡器(10 段)效果器处理音频，在【编辑器】窗口中可以查看处理后的音频音波效果，如图 10-27 所示。

图 10-26

图 10-27

10.4.3　削减音乐中 20 段之间的音乐频段

使用图形均衡器(20 段)效果器也可以提升或削减音乐中 20 段之间的音乐频段，操作方法如下。

Adobe Audition CS6 音频编辑入门与应用

操作步骤 >> Step by Step

第1步 打开一段音频素材，在菜单栏中选择【效果】→【滤波与均衡】→【图示均衡器(20 段)】菜单项，如图10-28所示。

第2步 即可弹出【效果-图示均衡器(20段)】对话框，**1.** 单击【预设】右侧的下拉按钮，**2.** 在弹出的下拉列表中选择【适度的低音】选项，如图10-29所示。

图 10-28

图 10-29

第3步 在对话框下方将显示【适度的低音】预设的相关参数，单击【应用】按钮，如图10-30所示。

第4步 这样即可使用图示均衡器(20 段)效果器处理音频，在【编辑器】窗口中可以查看处理后的音频音波效果，如图 10-31 所示。

图 10-30

图 10-31

10.4.4 参数均衡器

参数均衡效果器提供最大程度的音调均衡控制，与图形均衡器不同，它提供了一个固定的频率和带宽，参数均衡器可以对频率、Q 值和增益提供全部的控制。下面详细介绍使

第 10 章 丰富的混音效果

用参数均衡器的操作方法。

操作步骤 >> Step by Step

第 1 步 打开一段音频素材，在菜单栏中选择【效果】→【滤波与均衡】→【参数均衡器】菜单项，如图 10-32 所示。

图 10-32

第 2 步 弹出【效果-参数均衡器】对话框，**1.** 单击【预设】右侧的下拉按钮，**2.** 在弹出的下拉列表中选择【雄壮军鼓】选项，如图 10-33 所示。

图 10-33

第 3 步 在对话框下方将显示【雄壮军鼓】预设的相关参数，单击【应用】按钮，如图 10-34 所示。

图 10-34

第 4 步 这样即可使用参数均衡器处理音频，在【编辑器】窗口中可以查看处理后的音频音波效果，如图 10-35 所示。

图 10-35

Adobe Audition CS6 音频编辑入门与应用

Section 10.5 动态处理与混响

 使用动态处理器是混音中不可缺少的必要步骤之一。混响效果是音频处理过程中非常重要的效果，如果能合理利用混响效果的话，就能为自己的作品增色很多。本节将详细介绍动态处理与混响的相关知识及操作方法。

10.5.1 动态处理器

只是单纯地通过音量的高低来体现音乐中不同层次的乐器的区别是不够的，也就是说，要处理音轨之间音量平衡的问题，必须要借助一些工具。动态范围是指处于最低电平点和最高电平点之间的数字音频工作站所能达到的最安静点和失真点之间的声音范围。

动态处理器大致分为压缩器、限制器、扩展器等，用于解决素材信号本身动态范围过大的问题。例如，在语音素材中，绝大多数都会形成一个峰值，加上音节本身的物理特点及每个人对自己嗓音音量的控制问题，这些峰值经常会出现明显的大小不一，甚至相差很大，如图 10-36 所示。

图 10-36

在处理音频时，尽量让每个峰值的音量保持一致，这样不仅可以更清晰地展现每个细节，同时还能为多轨项目提供方便。

10.5.2 卷积混响

使用卷积混响效果器后的效果，就好像在一个封闭的空间内演奏，能给人立体感和空

第 10 章 丰富的混音效果

间感，使用该效果器可以轻松实现日常生活中难以得到的特殊的卷积混响效果。下面详细介绍使用卷积混响效果器处理音频的操作方法。

操作步骤 >> Step by Step

第1步 打开一段音频素材，在菜单栏中选择【效果】→【混响】→【卷积混响】菜单项，如图 10-37 所示。

第2步 弹出【效果-Convolution Reverb】对话框，**1.** 单击【预设】右侧的下拉按钮，**2.** 在弹出的下拉列表中选择 A Cold House 选项，如图 10-38 所示。

图 10-37

图 10-38

第3步 在对话框下方将显示 A Cold House 预设的相关参数，单击【应用】按钮，如图 10-39 所示。

第4步 这样即可使用卷积混响效果器处理音频，在【编辑器】窗口中可以查看处理后的音频音波效果，如图 10-40 所示。

图 10-39

图 10-40

Adobe Audition CS6 音频编辑入门与应用

10.5.3　完全混响

完全混响效果器是以卷积为基础，避免铃声、金属声与其他人为声音痕迹的效果。使用完全混响效果器处理音频的操作方法如下。

操作步骤 >> Step by Step

第1步　打开一段音频素材，在菜单栏中选择【效果】→【混响】→【完全混响】菜单项，如图10-41所示。

图 10-41

第2步　弹出【效果-完全混响】对话框，**1.** 单击【预设】右侧的下拉按钮 ▼，**2.** 在弹出的下拉列表中选择【中型音乐厅(热烈)】选项，如图10-42所示。

图 10-42

第3步　在对话框下方将显示【中型音乐厅(热烈)】预设的相关参数，单击【应用】按钮，如图10-43所示。

图 10-43

第4步　这样即可使用完全混响效果器处理音频，在【编辑器】窗口中，用户可以单击【播放】按钮 ▶，试听音乐效果，如图10-44所示。

图 10-44

10.5.4 室内混响

室内混响效果器与其他混响效果器一样，模拟声学空间。然而，它比其他混响效果器更快，消耗处理器更少，其操作方法如下。

操作步骤 >> Step by Step

第1步 打开一段音频素材，在菜单栏中选择【效果】→【混响】→【室内混响】菜单项，如图10-45所示。

第2步 弹出【效果-室内混响】对话框，1. 单击【预设】右侧的下拉按钮，2. 在弹出的下拉列表中选择【人声混响(大)】选项，如图10-46所示。

图 10-45

图 10-46

第3步 在对话框下方将显示【人声混响(大)】预设的相关参数，单击【应用】按钮，如图10-47所示。

第4步 这样即可使用室内混响效果器处理音频，在【编辑器】窗口中，用户可以单击【播放】按钮，试听音乐效果，如图10-48所示。

图 10-47

图 10-48

Adobe Audition CS6 音频编辑入门与应用

10.5.5 环绕声混响

在 Audition CS6 软件中，环绕声混响效果器主要用于 5.1 声道，但它也可以提供单声道或立体声环境氛围。使用环绕声混响效果器处理音频的方法如下。

操作步骤 >> Step by Step

第 1 步 打开一段音频素材，在菜单栏中选择【效果】→【混响】→【环绕声混响】菜单项，如图 10-49 所示。

图 10-49

第 2 步 弹出【效果-Surround Reverb】对话框，**1.** 单击【预设】右侧的下拉按钮 ，**2.** 在弹出的下拉列表中选择 Drum House 选项，如图 10-50 所示。

图 10-50

第 3 步 在对话框下方将显示 Drum House 预设的相关参数，单击【应用】按钮 ，

如图 10-51 所示。

图 10-51

第 4 步 这样即可使用环绕声混响效果器处理音频，在【编辑器】窗口中，用户可以单击【播放】按钮，试听音乐效果，如图 10-52 所示。

图 10-52

Section 10.6 延迟与回声效果

延迟是原始信号的复制，以毫秒间隔再次出现。回声与原始音频的间隔比较长，因此可以清楚地分辨出原始信号与回声信号。在音频中加入延迟与回声是增加环境气氛的一种方法。

10.6.1 模拟延迟

在 Audition CS6 软件中，模拟延迟效果器可以模拟硬件延迟效果器的声音，其独特的

Adobe Audition CS6 音频编辑入门与应用

选项适用于特性失真和调整立体声扩展。下面详细介绍使用模拟延迟效果器的方法。

操作步骤 >> Step by Step

第1步 打开一段音频素材，在菜单栏中选择【效果】→【延迟与回声】→【模拟延迟】菜单项，如图 10-53 所示。

第2步 弹出【效果-Analog Delay】对话框，**1.** 单击【预设】右侧的下拉按钮，**2.** 在弹出的下拉列表中选择 Canyon Echoes 选项，如图 10-54 所示。

图 10-53

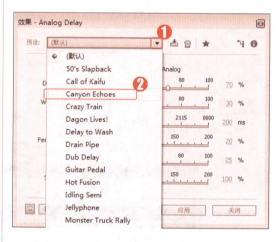

图 10-54

第3步 在对话框下方将显示 Canyon Echoes 预设的相关参数，单击【应用】按钮，如图 10-55 所示。

第4步 这样即可使用模拟延迟效果器处理音频，在【编辑器】窗口中，用户可以单击【播放】按钮，试听音乐效果，如图 10-56 所示。

图 10-55

图 10-56

 知识拓展

如果用户需要在 Audition CS6 软件的模拟效果器中创建离散回声，可以指定延迟为 35ms 或更多，如果需要创建更微妙的延迟声音效果，则需要指定更短的延迟时间。

10.6.2 延迟效果

0分46秒

延迟效果器可以对各类乐器，尤其是对人声，起到润色和丰富的作用。延迟效果器是通过对原始声音的重复播放，产生回声感或声场感。

操作步骤 >> Step by Step

第1步 打开一段音频素材，在菜单栏中选择【效果】→【延迟与回声】→【延迟】菜单项，如图10-57所示。

图 10-57

第2步 弹出【效果-延迟】对话框，**1.** 单击【预设】右侧的下拉按钮，**2.** 在弹出的下拉列表中选择【宽大延迟】选项，如图10-58所示。

图 10-58

第3步 在对话框下方将显示【宽大延迟】预设的相关参数，单击【应用】按钮，如图10-59所示。

图 10-59

第4步 这样即可使用延迟效果器处理音频，在【编辑器】窗口中，用户可以单击【播放】按钮，试听处理后的音乐效果，如图10-60所示。

图 10-60

10.6.3 回声效果

回声效果器可以添加一系列重复的、衰减的回声到声音中。下面详细介绍使用回声效果器处理音频的操作方法。

操作步骤 >> Step by Step

第1步 打开一段音频素材，在菜单栏中选择【效果】→【延迟与回声】→【回声】菜单项，如图10-61所示。

第2步 弹出【效果-回声】对话框，**1.** 单击【预设】右侧的下拉按钮，**2.** 在弹出的下拉列表中选择【左侧回声加强】选项，如图10-62所示。

图 10-61

图 10-62

第3步 在对话框下方将显示【左侧回声加强】预设的相关参数，单击【应用】按钮，如图10-63所示。

第4步 这样即可使用回声效果器处理音频，在【编辑器】窗口中，用户可以单击【播放】按钮，试听处理后的音乐效果，如图10-64所示。

图 10-63

图 10-64

第 10 章 丰富的混音效果

Section 10.7 专题课堂——音频特效插件

音频插件大多用在数字音频工作站之类的软件中，并且有一些插件只能够在主软件中被调用，也有一些插件不仅能被其他软件调用，还可以自己独立运行。

10.7.1 安装混响插件

微课堂 1分01秒

Audition CS6 支持 VST 标准的插件，VST 是 Virtual Studio Technology 的缩写，是基于 Steinberg 软件效果器的技术。在 Audition CS6 软件中使用混响插件前，首先需要将混响插件安装到计算机中。下面详细介绍安装混响插件的操作方法。

操作步骤 >> Step by Step

第1步 在【计算机】窗口中，打开插件所在的文件夹，双击准备安装的插件安装文件，如图 10-65 所示。

第2步 弹出一个信息提示框，单击【是】按钮 ，如图 10-66 所示。

图 10-65

图 10-66

第3步 弹出安装向导对话框，单击【下一步】按钮，如图 10-67 所示。

第4步 进入下一界面，**1.** 在其中输入用户名和注册号，**2.** 单击【下一步】按钮，如图 10-68 所示。

239

Adobe Audition CS6 音频编辑入门与应用

图 10-67

图 10-68

第 5 步 进入下一界面，单击 Add 按钮 Add... ，如图 10-69 所示。

第 6 步 弹出相应对话框，**1.** 在其中指定插件的安装位置，**2.** 单击 OK 按钮 OK ，如图 10-70 所示。

图 10-69

图 10-70

第 7 步 返回上一界面，其中显示了刚设置的插件安装位置，单击【下一步】按钮 下一步(N) > ，如图 10-71 所示。

第 8 步 开始安装插件，稍等片刻会提示插件已安装完成，单击【完成】按钮 完成 ，即可完成安装混响插件，如图 10-72 所示。

图 10-71

图 10-72

10.7.2 扫描混响插件

将混响插件安装到计算机中后，接下来需要在 Audition CS6 软件中扫描安装的混响插件，这样 Audition CS6 软件才能使用。

操作步骤 >> Step by Step

第1步 将混响插件安装到计算机中后，在菜单栏中选择【效果】→【音频插件管理器】菜单项，如图 10-73 所示。

图 10-73

第2步 弹出【音频插件管理器】对话框，单击【添加】按钮 ，如图 10-74 所示。

图 10-74

第3步 弹出【选择一个插件文件夹】对话框，**1.** 在其中指定插件位置，**2.** 单击【确定】按钮 ，如图 10-75 所示。

图 10-75

第4步 返回到【音频插件管理器】对话框，在【VST 插件文件夹】选项组中显示了刚刚指定的插件文件夹，单击【插件扫描】按钮 ，如图 10-76 所示。

图 10-76

第5步 稍等片刻后，即可扫描到安装的混响插件，单击【确定】按钮，如图10-77所示。

第6步 这样即可扫描混响插件，在菜单栏中选择【效果】→VST 菜单项，即可查看安装的混响插件列表，如图10-78所示。

图 10-77

图 10-78

10.7.3 使用混响音效插件

微课堂 0分36秒

本例介绍的混响音效插件是一款压缩处理混响插件，简单地说，是指将超过某个电平的声音压下来，低于这个电平的声音提上去，其操作方法如下。

操作步骤 >> Step by Step

第1步 打开一段音频素材，在菜单栏中选择【效果】→VST→Ultrafunk fxCompressor R3 菜单项，如图10-79所示。

第2步 系统弹出【效果-Ultrafunk fxCompressor R3】对话框，拖曳各滑块，设置相应的混响参数值，如图10-80所示。

图 10-79

图 10-80

第 10 章　丰富的混音效果

第 3 步　设置完成后，单击【应用】按钮 应用 ，如图 10-81 所示。

第 4 步　这样即可使用混响音效插件处理音频，用户可以单击【播放】按钮 ▶ ，试听处理后的音乐效果，如图 10-82 所示。

图 10-81

图 10-82

Section 10.8　实践经验与技巧

在本节的学习过程中，将侧重讲解与本章知识点有关的实践经验及技巧，主要内容包括制作对讲机声音效果、山谷回声效果和制作大厅演讲声音效果等。

10.8.1　制作对讲机声音效果

除了使用均衡器自带的【预设】功能外，用户还可以通过对均衡器参数进行设定，得到效果丰富的声音效果。下面详细介绍制作对讲机声音效果的操作方法。

操作步骤 >> Step by Step

第 1 步　在【波形编辑】模式下，打开素材文件"清唱.wav"，在【编辑器】窗口的波形中双击，将整个波形全部选中，如图 10-83 所示。

第 2 步　在菜单栏中选择【效果】→【滤波与均衡】→【参数均衡器】菜单项，如图 10-84 所示。

Adobe Audition CS6 音频编辑入门与应用

图 10-83

图 10-84

第 3 步 弹出【效果-参数均衡器】对话框，将下方的控制点关闭，只保留 1 和 2，如图 10-85 所示。

第 4 步 设置 1 号控制点的【频率】为 336Hz，【增益】为-22dB，【Q/宽广度】为 2，如图 10-86 所示。

图 10-85

图 10-86

第 5 步 设置 2 号控制点的【频率】为 2400Hz，【增益】为 44dB，【Q/宽广度】为 4，如图 10-87 所示。

第 6 步 拖动对话框左侧的【主控增益】滑块，调整主增益值为-15dB，单击【应用】按钮，如图 10-88 所示。

第 10 章 丰富的混音效果

图 10-87

图 10-88

第 7 步 稍等片刻，在【编辑器】窗口中可以查看到处理后的波形，如图 10-89 所示。

第 8 步 在菜单栏中选择【文件】→【另存为】菜单项，如图 10-90 所示。

图 10-89

图 10-90

第 9 步 弹出【存储为】对话框，设置文件名、保存位置以及格式，单击【确定】按钮，即可完成制作对讲机声音效果的操作，如图 10-91 所示。

■ 指点迷津

　　音频的均衡处理是一个需要耐心的操作过程，无论技术多么熟练的工作人员，都不可能一次得到满意的音频效果，所以对于初学者而言，需要不断地进行调整，了解并理解不同参数的作用。

图 10-91

Adobe Audition CS6 音频编辑入门与应用

10.8.2　制作山谷回声效果

1分49秒

本例使用延迟效果器制作人声的山谷回声效果，以增加声音的立体感，同时还使用了完全混响效果器制作出空旷山谷的感觉。

操作步骤　>>　Step by Step

第1步　在【波形编辑】模式下，打开素材文件"嬉笑声.wav"，在【编辑器】窗口的波形中双击，将整个波形全部选中，如图10-92所示。

第2步　在菜单栏中选择【效果】→【延迟与回声】→【延迟】菜单项，如图10-93所示。

图 10-92

图 10-93

第3步　弹出【效果-延迟】对话框，设置左声道的【延迟时间】和【混合】参数，如图10-94所示。

第4步　1. 使用相同的方法设置右声道的【延迟时间】和【混合】参数，2. 单击【应用】按钮，完成音频素材延迟效果的添加，如图10-95所示。

图 10-94

图 10-95

第 10 章 丰富的混音效果

第 5 步 在菜单栏中选择【效果】→【混响】→【完全混响】菜单项，如图 10-96 所示。

第 6 步 弹出【效果-完全混响】对话框，设置【混响】选项组中的参数，如图 10-97 所示。

图 10-96

图 10-97

第 7 步 使用相同的方法，设置【早反射】选项组中的参数，如图 10-98 所示。

第 8 步 使用相同的方法，**1.** 设置【输出电平】选项组中的参数，**2.** 单击【应用】按钮，完成音频素材混响效果的添加，如图 10-99 所示。

图 10-98

图 10-99

第 9 步 稍等片刻，在【编辑器】窗口中可以查看处理后的波形，如图 10-100 所示。

第 10 步 在菜单栏中选择【文件】→【另存为】菜单项，如图 10-101 所示。

Adobe Audition CS6 音频编辑入门与应用

图 10-100

图 10-101

第 11 步 弹出【存储为】对话框，设置文件名、保存位置以及格式，单击【确定】按钮 确定 ，即可完成制作山谷回声效果的操作，如图 10-102 所示。

■ 指点迷津

在使用延迟效果器时，如果音频为单声道，则延迟效果器只显示对单声道的设置参数；只有在双声道的音频素材中，才能显示左右两个声道的调整参数，在选择素材时需要注意这一点。

图 10-102

10.8.3 制作大厅演讲声音效果

微课堂 2 分 12 秒

在 Audition CS6 中，可以直接在音频【波形】模式下使用效果器，也可以在【多轨混音】模式下将效果器直接指定在相应的轨道中，本例将在【多轨混音】模式下，为音轨添加完整混响效果器，以实现大厅演讲声音效果。

操作步骤 >> Step by Step

第 1 步 启动 Audition CS6 软件，单击【多轨混音】按钮 ，如图 10-103 所示。

第 2 步 弹出【新建多轨混音】对话框，**1.** 设置项目名称和文件夹位置，**2.** 单击【确定】按钮 确定 ，如图 10-104 所示。

第 10 章　丰富的混音效果

图 10-103

图 10-104

第 3 步　在菜单栏中选择【文件】→【打开】菜单项，如图 10-105 所示。

第 4 步　弹出【打开文件】对话框，**1.** 选择准备打开的素材，**2.** 单击【打开】按钮，如图 10-106 所示。

图 10-105

图 10-106

第 5 步　切换到【多轨混音】模式下，将刚刚打开的素材文件拖曳到【轨道 1】中，如图 10-107 所示。

第 6 步　在【轨道属性】面板中单击【效果】按钮，如图 10-108 所示。

图 10-107

图 10-108

249

Adobe Audition CS6 音频编辑入门与应用

第7步 单击【效果1】右侧的向右三角形按钮 ▶，选择【混响】→【完整混响】菜单项，如图10-109所示。

第8步 弹出提示框，提示选中效果需要CPU密集型计算机等信息，单击【确定】按钮，如图10-110所示。

图10-109

图10-110

第9步 在弹出的【组合效果-完全混响】对话框中，选择【着色】选项卡，如图10-111所示。

第10步 1. 单击【预设】右侧的下拉按钮 ▼，2. 在弹出的下拉列表中选择【大会堂】选项，如图10-112所示。

图10-111

图10-112

第11步 在对话框中间的窗口中，降低低频的声音，使人声效果更加突出，如图10-113所示。

第12步 提高人声的高频声音，突出人声效果，如图10-114所示。

第 10 章 丰富的混音效果

所示。

图 10-113

图 10-114

第 13 步 按键盘上的空格键，试听音频效果，用户可以根据情况进行多次调整，确认调整完毕后，单击【关闭】按钮，如图 10-115 所示。

第 14 步 返回到【编辑器】窗口，可以看到为【轨道 1】中的音频素材添加的效果，如图 10-116 所示。

图 10-115

图 10-116

第 15 步 在菜单栏中选择【文件】→【导出】→【多轨缩混】→【完整混音】菜单项，如图 10-117 所示。

第 16 步 弹出【导出多轨缩混】对话框，设置文件名、保存位置以及格式，单击【确定】按钮，即可完成制作大厅演讲声音效果的操作，如图 10-118 所示。

图 10-117　　　　　　　　　图 10-118

Section 10.9 有问必答

1. 混音前要做什么准备？

混音是一件非常单调而乏味的工作，因此要有一个高效率的工作空间，准备一些纸张和一个笔记本，以便进行记录时使用，要定时进行休息，这样可以让耳朵得到适当的放松。

2. 混音分几个阶段？

混音可以分为前期和后期两个阶段。前期做整体效果，如做混音、人声和乐器的 EQ。后期是重要的一道手续，也就是母带合成，作用是把整个音频压起来，使其听上去很平均。

3. 如何提高混音技巧？

混音工作看似简单，但要做好却是个复杂而漫长的过程。不仅要在实践中总结经验，还要靠长时间不间断地学习、制作才能提高，要想成为一位专业的音频制作人员，要付出很多辛苦的努力才能达成。

4. 插件有哪些分类？

插件主要分为娱乐型、功能型和辅助型 3 种。娱乐型插件主要是增强软件的娱乐性质，为用户提供一些简单的娱乐功能；功能型插件主要是为软件在原有的功能基础上进行功能增加或增强；辅助型插件主要是为用户提供一些辅助型的软件性能，例如在软件中增加一些简单方便的小功能。

第 11 章

音频输出和其他功能

本章要点

- ❖ 输出音频文件
- ❖ 输出多轨缩混文件
- ❖ 输出项目文件
- ❖ 专题课堂——光盘刻录

本章主要内容

本章主要介绍输出音频文件、输出多轨缩混文件和输出项目文件方面的知识与技巧,在本章的最后还针对实际的工作需求,讲解光盘刻录的方法。通过本章的学习,读者可以掌握音频输出和其他功能方面的知识,为深入学习 Adobe Audition CS6 音频编辑入门与应用知识奠定基础。

Adobe Audition CS6 音频编辑入门与应用

Section 11.1 输出音频文件

经过一系列的录制与编辑后,用户便可将编辑完成的单轨或多轨音频输出成音频文件了。通过 Audition CS6 提供的输出功能,用户可以将编辑完成的音频输出成各种格式的音频文件。本节将详细介绍输出音频文件的相关知识及操作方法。

11.1.1 输出 MP3 音频

微课堂 0 分 56 秒

MP3 格式的音频在网络中是最常用的,MP3 能够以高音质、低采样对数字音频文件进行压缩。下面详细介绍输出 MP3 音频的操作方法。

操作步骤 >> Step by Step

第 1 步 打开一段音频素材,在菜单栏中选择【文件】→【导出】→【文件】菜单项,如图 11-1 所示。

第 2 步 弹出【导出文件】对话框,单击【位置】右侧的【浏览】按钮 ,如图 11-2 所示。

图 11-1

图 11-2

第 3 步 弹出【存储为】对话框,1. 设置文件名和导出位置,2. 单击【保存】按钮 保存(S),如图 11-3 所示。

第 4 步 返回到【导出文件】对话框,在【位置】右侧的文本框中显示了刚刚设置的文件保存位置,1. 单击【格式】右侧的下拉按钮,2. 在弹出的下拉列表中选择【MP3 音频】选项,如图 11-4 所示。

第 11 章　音频输出和其他功能

图 11-3

图 11-4

第 5 步　此时显示音频的格式为 MP3 格式，单击【确定】按钮 ，即可将音频文件输出为 MP3 格式，如图 11-5 所示。

■ 指点迷津

在 Audition CS6 软件界面中，按 Ctrl+Shift+E 组合键，可快速弹出【导出文件】对话框。

图 11-5

知识拓展

不同版本的 Adobe Audition，其存储格式不同，高版本的软件可以兼容低版本软件，但低版本软件不能兼容高版本软件。也就是说使用 Audition CS6 可以打开 Audition CS5.5 的文件，但 Audition CS5.5 软件不一定能打开 Audition CS6 的文件。

11.1.2 输出 WAV 音频

微课堂　0 分 36 秒

WAV 的音质与 CD 相差无几，但 WAV 格式对存储空间需求比较大，因为 WAV 文件本身的容量比较大。下面详细介绍输出 WAV 音频的操作方法。

操作步骤 >> Step by Step

第 1 步　打开一段音频素材，在菜单栏中选择【文件】→【导出】→【文件】菜单项，如图 11-6 所示。

第 2 步　弹出【导出文件】对话框，**1.** 设置音频文件的文件名和输出位置，**2.** 单击【格式】右侧的下拉按钮 ，如图 11-7 所示。

Adobe Audition CS6 音频编辑入门与应用

图 11-6

图 11-7

第 3 步 在弹出的下拉列表中选择 Wave PCM 选项，如图 11-8 所示。

第 4 步 单击【确定】按钮 ，即可将音频文件输出为 WAV 格式，如图 11-9 所示。

图 11-8

图 11-9

11.1.3 输出 QuickTime 音频

0 分 35 秒

使用 Audition CS6 软件输出的 QuickTime 音频格式为 .MOV。下面详细介绍输出 QuickTime 音频的操作方法。

操作步骤 >> Step by Step

第 1 步 打开一段音频素材，在菜单栏中选择【文件】→【导出】→【文件】菜单项，如图 11-10 所示。

第 2 步 弹出【导出文件】对话框，**1.** 设置音频文件的文件名和输出位置，**2.** 单击【格式】右侧的下拉按钮，如图 11-11 所示。

第 11 章 音频输出和其他功能

图 11-10

图 11-11

第3步 在弹出的下拉列表中选择 QuickTime 选项，如图 11-12 所示。

第4步 单击【确定】按钮，即可将音频文件输出为 MOV 格式，如图 11-13 所示。

图 11-12

图 11-13

11.1.4 重设音频输出采样类型

使用 Audition CS6 软件输出音频文件时，还可以转换音频文件的采样类型，使制作的音频更加符合用户的需求，操作方法如下。

操作步骤 >> Step by Step

第1步 在菜单栏中选择【文件】→【导出】→【文件】菜单项，弹出【导出文件】对话框，单击【采样类型】右侧的【更改】按钮，如图 11-14 所示。

第2步 弹出【转换采样类型】对话框，**1.** 单击【采样率】右侧的下拉按钮，**2.** 在弹出的下拉列表中选择 48000 选项，如图 11-15 所示。

Adobe Audition CS6 音频编辑入门与应用

图 11-14

图 11-15

第3步 单击【确定】按钮 后，返回到【导出文件】对话框中，其中显示了刚刚设置的音频采样类型，如图 11-16 所示。

第4步 设置音频导出的【格式】为 MP3 音频，单击【确定】按钮 即可开始转换音频的采样类型，并导出音频文件，如图 11-17 所示。

图 11-16

图 11-17

11.1.5 重设音频输出的格式

微课堂 0分51秒

如果音频输出的现有格式无法满足用户的需求，此时可以针对音频的输出格式进行修改，操作方法如下。

操作步骤 >> Step by Step

第1步 打开一段音频素材，在菜单栏中选择【文件】→【导出】→【文件】菜单项，如图 11-18 所示。

第2步 弹出【导出文件】对话框，单击【格式设置】右侧的【更改】按钮 ，如图 11-19 所示。

第 11 章 音频输出和其他功能

图 11-18

图 11-19

第 3 步 弹出【MP3 设置】对话框，**1.** 单击【比特率】右侧的下拉按钮，**2.** 在弹出的下拉列表中选择 320 Kbps(48000Hz)选项，如图 11-20 所示。

图 11-20

第 4 步 单击【确定】按钮后，返回到【导出文件】对话框中，其中显示了刚刚设置的音频格式，单击【确定】按钮即可开始转换并导出音频文件，如图 11-21 所示。

图 11-21

Section 11.2 输出多轨缩混文件

使用 Audition CS6 软件进行音频输出时，用户还可以输出多轨编辑器中的音频缩混文件。本节将详细介绍输出多轨缩混文件的相关知识及操作方法。

Adobe Audition CS6 音频编辑入门与应用

11.2.1　输出时间选区音频

0 分 51 秒

在多轨编辑器中，如果用户对某一小段音频比较喜欢，希望单独输出，则可以使用 Audition CS6 软件提供的【输出时间选区音频】功能，来输出多轨缩混文件。

操作步骤　>>　Step by Step

第1步　打开一个多轨项目文件，在多轨编辑器中选择准备输出的音频选区，在菜单栏中选择【文件】→【导出】→【多轨缩混】→【时间选区】菜单项，如图 11-22 所示。

第2步　弹出【导出多轨缩混】对话框，单击【位置】右侧的【浏览】按钮，如图 11-23 所示。

图 11-22

图 11-23

第3步　弹出【导出多轨缩混】对话框，1. 设置文件的名称和导出位置，2. 单击【保存】按钮，如图 11-24 所示。

第4步　返回到【导出多轨缩混】对话框，单击【确定】按钮，即可开始导出时间选区内的多轨缩混文件，如图 11-25 所示。

图 11-24

图 11-25

11.2.2 输出整个项目文件

0 分 30 秒

使用 Audition CS6 还可以输出多轨编辑器中的整个项目文件，其操作方法如下。

操作步骤 >> Step by Step

第 1 步 打开一个多轨项目文件，在菜单栏中选择【文件】→【导出】→【多轨缩混】→【完整混音】菜单项，如图 11-26 所示。

第 2 步 弹出【导出多轨缩混】对话框，**1.** 在其中设置文件的名称与导出位置，**2.** 单击【确定】按钮 ，即可导出整个项目文件中的音频片段，如图 11-27 所示。

图 11-26

图 11-27

Section 11.3 输出项目文件

Audition CS6 可以将音频文件作为项目进行输出。本节将详细介绍输出项目文件的方法。

11.3.1 输出项目文件

0 分 28 秒

这里介绍将音乐文件输出为.sesx 格式的项目文件。

Adobe Audition CS6 音频编辑入门与应用

操作步骤 >> Step by Step

第1步 打开一个多轨项目文件，在菜单栏中选择【文件】→【导出】→【混音】菜单项，如图11-28所示。

第2步 弹出【导出混音项目】对话框，**1.** 在其中设置文件的名称与导出位置，**2.** 单击【确定】按钮，即可导出.sesx格式的项目文件，如图11-29所示。

图 11-28

图 11-29

11.3.2　输出项目为模板

这里介绍将项目文件作为模板进行输出。

操作步骤 >> Step by Step

第1步 打开一个项目文件，在菜单栏中选择【文件】→【导出】→【混音为模板】菜单项，如图11-30所示。

第2步 弹出【导出混音项目为模板】对话框，**1.** 在其中设置模板名称和项目文件的导出位置，**2.** 单击【确定】按钮，即可将项目作为模板导出，如图11-31所示。

图 11-30

图 11-31

第 11 章　音频输出和其他功能

Section 11.4 专题课堂——光盘刻录

在 Audition CS6 软件中，用户还可以制作自己喜欢的 CD 音乐，将喜欢的歌曲刻录进 CD 光盘中。本节详细介绍其操作方法。

11.4.1　插入音频到 CD 布局

微课堂　0分45秒

用户一般会将自己喜欢的多首音乐插入到 CD 布局中，从而制作出自己喜欢的 CD 音乐光盘。

操作步骤 >> Step by Step

第1步　在菜单栏中选择【文件】→【新建】→【CD 布局】菜单项，如图 11-32 所示。

第2步　这样即可创建一个 CD 布局，在空白位置上右击，在弹出的快捷菜单中选择【插入】→【文件】菜单项，如图 11-33 所示。

图 11-32

图 11-33

第3步　弹出【导入文件】对话框，1. 选择需要插入的音频文件，2. 单击【打开】按钮 ，如图 11-34 所示。

第4步　这样即可将选择的音频文件插入到 CD 布局中，其中显示了音频文件的时间长度和音频名称等信息，如图 11-35 所示。

Adobe Audition CS6 音频编辑入门与应用

图 11-34

图 11-35

11.4.2　删除 CD 轨道

当用户需要将插入的 CD 轨道删除时，可以右击该轨道，然后在弹出的快捷菜单中选择【移除选定的 CD 音轨】菜单项，如图 11-36 所示。

即可将其删除，如图 11-37 所示。

图 11-36

图 11-37

专家解读

在【编辑器】窗口中的任意空白位置右击，然后在弹出的快捷菜单中选择【移除所有 CD 音轨】菜单项，即可将所有的 CD 音轨删除。

11.4.3　调整 CD 音轨

在刻录 CD 之前，为了达到更好的效果，可以对 CD 音轨的顺序和 CD 音轨间隔等进行调整。上下拖动需要进行调整的 CD 音轨，移动到相应的位置释放鼠标，即可将其调整到新的位置，如图 11-38 所示。

单击【暂停】选项栏下的 CD 音轨间隔参数，可以进行修改调整，如图 11-39 所示。

第 11 章 音频输出和其他功能

图 11-38

图 11-39

11.4.4　设置 CD 布局属性

0 分 14 秒

在 Audition CS6 的【属性】面板中可以为 CD 添加标题、艺术家、编曲作者等信息。在菜单栏中选择【窗口】→【属性】菜单项，如图 11-40 所示。

打开【属性】面板，如图 11-41 所示，为 CD 添加信息。

图 11-40

图 11-41

下面详细介绍【属性】面板中的一些参数。

➢ MCN：在该文本框中可以输入 CD 的 MCN，MCN 的全称是 Media Catalog Number，意思是媒体编目码，它必须是 13 位阿拉伯数字。

➢ 【标题】：在该文本框中可以输入 CD 的标题。

➢ 【艺术家】：在该文本框中可以输入演唱整个 CD 中音频的艺术家的名字。

➢ 【歌曲作者】：在该文本框中可以输入 CD 中音频的词曲作者的名字。

➢ 【作曲】：在该文本框中可以输入 CD 中音频的作曲家的名字。

➢ 【编曲】：在该文本框中可以输入 CD 中音频的编曲家的名字。

Adobe Audition CS6 音频编辑入门与应用

- 【信息】：在该文本框中可以输入一些关于 CD 的信息简介。
- 【流派】：在该文本框中可以输入 CD 中音频的流派。
- 【流派代码】：单击该选项的数字，可以修改 CD 音频的流派数字代码。

11.4.5　刻录 CD

在刻录 CD 之前，用户首先需要确认计算机具有 CD 刻录光驱和一张可以写入的 CD 空白光盘，在 CD 刻录光驱中插入可写入的 CD 光盘，操作方法如下。

操作步骤 >> Step by Step

第1步　打开一段音频素材，在菜单栏中选择【文件】→【导出】→【刻录音频为 CD】菜单项，如图 11-42 所示。

第2步　弹出【刻录音频】对话框，单击【速度】右侧的下拉按钮，如图 11-43 所示。

图 11-42　　　　　　　　　图 11-43

第3步　在弹出的下拉列表中选择 16×(2822 kbps) 选项，如图 11-44 所示。

第4步　单击【确定】按钮，即可开始刻录 CD 光盘，如图 11-45 所示。

图 11-44

图 11-45

第 11 章 音频输出和其他功能

Section 11.5 实践经验与技巧

导读 在本节的学习过程中，将侧重讲解与本章知识点有关的实践经验及技巧，主要内容包括制作 LOOP 素材音频、改变增益调整两段音频的效果和批量处理多个音频文件为淡入效果等方面的知识与操作技巧。

11.5.1 制作 LOOP 素材音频

微课堂 1 分 43 秒

LOOP 是指很短的音乐片段，一般为 1~2 byte 长，制作 LOOP 的时候为了让它们可以不断重复使用而又衔接自然，每一个小的 LOOP 都被制作为一个相对完整的节奏。下面详细介绍制作 LOOP 素材音频的操作方法。

操作步骤 >> Step by Step

第 1 步 单击【多轨混音】按钮 ，新建一个多轨合成项目，如图 11-46 所示。

图 11-46

第 2 步 将素材文件"循环素材.wav"导入到【文件】面板中，如图 11-47 所示。

图 11-47

第 3 步 进入到【多轨混音】模式下，将"循环素材.wav"拖入到【轨道 1】中，如图 11-48 所示。

第 4 步 **1.** 在【轨道 1】音频上右击，**2.** 在弹出的快捷菜单中选择【循环】菜单项，如图 11-49 所示。

Adobe Audition CS6 音频编辑入门与应用

图 11-48

图 11-49

第 5 步 此时，在音频波形的左下角可以看到一个表示循环的小图标，如图 11-50 所示。

第 6 步 将鼠标指针移动到音频左侧，当鼠标指针变为形状时，拖动音频边界，得到一段重复的音频。用户可以根据编辑的需要，设置音频的循环数量，得到相应的音频效果，如图 11-51 所示。

图 11-50

图 11-51

第 7 步 在菜单栏中选择【文件】→【导出】→【多轨缩混】→【完整混音】菜单项，如图 11-52 所示。

第 8 步 弹出【导出多轨缩混】对话框，设置文件名、保存位置以及格式，单击【确定】按钮，即可完成制作 LOOP 素材音频的操作，如图 11-53 所示。

第 11 章 音频输出和其他功能

图 11-52

图 11-53

11.5.2 改变增益调整两段音频的效果

微课堂 1分37秒

有时候在处理音频的时候，可能会遇到两段音频素材的振幅不同，导致制作的音频效果也随之降低的情况，此时用户就可以通过调整两段音频的增益进行音频振幅的平均化，使其达到一致的效果。下面详细介绍其操作方法。

操作步骤 >> Step by Step

第1步 单击【多轨混音】按钮 ，设置项目名称为"改变增益调整两段音频的效果"，如图 11-54 所示。

第2步 单击【确定】按钮，即可新建一个空白的多轨合成项目，如图 11-55 所示。

图 11-54

图 11-55

Adobe Audition CS6 音频编辑入门与应用

第3步 按键盘上的 Ctrl+O 组合键，打开【打开文件】对话框，**1.** 选择素材文件"增益效果1.wav"和"增益效果2.wav"，**2.** 单击【打开】按钮，如图11-56所示。

图 11-56

第4步 将两段音频插入到多轨合成项目的【轨道 1】中，可以明显地看出两段音频的振幅不同，如图11-57所示。

图 11-57

第5步 单击【轨道1】中的"增益效果1"音频，打开【属性】面板，将面板中的【基本设置】选项组的【素材增益】调整为-6，如图11-58所示。

图 11-58

第6步 选中【轨道1】中的"增益效果2"，在【属性】面板中调整其【素材增益】为+3，如图11-59所示。

图 11-59

第7步 完成设置后，在音频的左下角将会显示刚刚设置的增益数值，单击【播放】按钮进行试听，可以明显听出两段的效果已经一致了，如图11-60所示。

第8步 在菜单栏中选择【文件】→【存储】菜单项，将编辑完成的多轨合成项目进行保存，即可实现改变增益调整两段音频的效果，如图11-61所示。

第 11 章 音频输出和其他功能

图 11-60

图 11-61

11.5.3 批量处理多个音频文件为淡入效果

1分11秒

在日常的工作中，常常需要对大批量的音频进行相同的处理，如果一个一个地处理就会浪费大量的时间，使用 Audition CS6 软件提供的【批处理】功能，可以很方便地对多个音频文件进行相同的操作。下面详细介绍批量处理多个音频文件为淡入效果的操作方法。

操作步骤 >> Step by Step

第 1 步 在菜单栏中选择【窗口】→【批处理】菜单项，如图 11-62 所示。

第 2 步 打开【批处理】面板，单击【添加文件】按钮，如图 11-63 所示。

图 11-62

图 11-63

Adobe Audition CS6 音频编辑入门与应用

第 3 步　弹出【导入文件】对话框，1. 选择准备进行批量处理的多个素材文件，2. 单击【打开】按钮，如图 11-64 所示。

第 4 步　返回到【批处理】面板，可以看到选择的多个素材文件已被导入到面板中，如图 11-65 所示。

图 11-64

图 11-65

第 5 步　1. 单击【收藏夹】右侧的下拉按钮，2. 在弹出的下拉列表中选择【淡入】选项，如图 11-66 所示。

第 6 步　在【批处理】面板下方，单击【导出设置】按钮，如图 11-67 所示。

图 11-66

图 11-67

第 7 步　弹出【导出设置】对话框，1. 设置文件名的前缀和后缀，以及文件的保存位置，2. 单击【确定】按钮，如图 11-68 所示。

第 8 步　返回到【批处理】面板，单击面板右下角的【运行】按钮，如图 11-69 所示。

第 11 章 音频输出和其他功能

所示。

图 11-68

图 11-69

第9步 此时在【批处理】面板中可以看到文件批处理的过程，结束后会显示"完成"信息，这样即可实现批量处理多个音频文件为淡入效果，如图 11-70 所示。

■ 指点迷津

【批处理】面板中的文件名前缀用来定义不同的文件名，后缀一般用数字标识，便于排列和查找。处理完的音频可以选择覆盖源文件，也可以选择重新保存到新的文件夹中。

图 11-70

Section 11.6 有问必答

1. 处理完成的音频文件如何应用到工作生活中？

使用 Audition CS6 创建的多轨文件只能在安装了 Audition CS6 软件的计算机中才能打开。如果想要将制作完成的音频应用到手机、平板电脑等外部设备中，就必须将音频导出为符合该设备要求的音频格式，否则，音频将不能在其他设备中应用。Audition CS6 支持几乎所有的音频格式，所以通过使用 Audition CS6 的导出功能，可以非常方便地将多轨音频转换为日常生活中可以使用的文件，例如 WAV、MP3 等常见格式。

Adobe Audition CS6 音频编辑入门与应用

2. 怎么才能为视频配音？

在 Audition CS6 中可以很方便地将需要配音的视频文件导入，并可以和音频同时排列在时间线上，然后只需要在专业的视频编辑软件 Premiere Pro 中，继续编辑并输入。

3. 在制作很长的一端音频时，如何设置音乐阶段性自动保存？

用户可以在【首选项】对话框的【多轨合成】选项卡中，勾选【自动保存恢复数据的时间间隔】复选框，然后在后面的数值框中输入自动保存的时间，单击【确定】按钮即可。

4. 如何提高工作效率？

在日常生活中，常常会针对大量的音频文件选择类似甚至同样的操作。如果每一个文件都要重新开始，一定会浪费大量的时间，此时就可以将常用的命令记录并保存在【收藏夹】菜单下，以便以后多次使用。

5. 在多轨编辑器中如何进行【混合式粘贴】操作？

由于多轨本身就是多个音频混合在一起播放、编辑的，因此在多轨中就没有【混合式粘贴】这项功能，【混合式粘贴】只能在单轨编辑器中使用。

附录 1　Adobe Audition CS6 快捷键速查

项目名称	快 捷 键
新建多轨合成项目	Ctrl + N
新建音频文件	Ctrl + Shift + N
打开文件	Ctrl + O
关闭文件	Ctrl + W
保存文件	Ctrl + S
另存为文件	Ctrl + Shift + S
保存选中为	Ctrl + Alt + S
全部保存	Ctrl + Shift + Alt + S
导入文件	Ctrl + I
导出文件	Ctrl + Shift + E
刻录音频到 CD	Ctrl + B
退出	Ctrl + Q
移动工具	V
切割工具	R
滑动工具	Y
时间选区工具	T
合并选择工具	E
套索选择工具	D
污点修复刷工具	B
撤销	Ctrl + Z
重做	Ctrl + Shift + Z
重复执行上次的操作	Ctrl + R
启用所有声道	Ctrl + Shift + B
启用左声道	Ctrl + Shift + L
启用右声道	Ctrl + Shift + R
剪切	Ctrl + X

Adobe Audition CS6 音频编辑入门与应用

续表

项目名称	快 捷 键
复制	Ctrl + C
复制为新文件	Ctrl + Alt + C
粘贴	Ctrl + V
粘贴为新文件	Ctrl + Alt + V
混合式粘贴	Ctrl + Shift + V
删除	Delete
波纹删除已选中素材	Shift + Backspace
波纹删除已选中素材内的时间选区	Alt + Backspace
波纹删除所有轨道内的时间选区	Ctrl + Shift + Backspace
裁剪	Ctrl + T
全选	Ctrl + A
选择已选中声轨至结束的素材	Ctrl + Alt + A
选择已选中声轨内下一个素材	Alt + 右箭头
取消全选	Ctrl + Shift + A
清除时间选区	G
转换采样类型	Shift + T
添加 Cue 标记	M
添加 CD 轨道标记	Shift + M
删除选中标记	Ctrl + 0
删除所有标记	Ctrl + Alt + 0
移动指示器到下一处	Ctrl + 右箭头
移动指示器到前一处	Ctrl + 左箭头
编辑原始资源	Ctrl + E
键盘快捷键	Alt + K
选区向内调节	Shift + I
选区向外调节	Shift + O
从左侧向左调节	Shift + H
从左侧向右调节	Shift + J
从右侧向左调节	Shift + K

附录1 Adobe Audition CS6 快捷键速查

续表

项目名称	快 捷 键
从右侧向右调节	Shift + L
启用吸附	S
添加立体声轨	Alt + A
添加立体声总线声轨	Alt + B
删除选中轨道	Ctrl + Alt + Backspace
拆分	Ctrl + K
素材增益	Shift + G
编组素材	Ctrl + G
挂起编组	Ctrl + Shift + G
修剪到时间选区	Alt + T
向左微移	Alt + ,
向右微移	Alt + .
自动修复选区	Ctrl + U
采集噪声样本	Shift + P
降噪	Ctrl + Shift + P
进入多轨编辑器	0
进入波形编辑器	9
进入 CD 编辑器	8
频谱频率显示	Shift + D
放大（时间）	=
缩小（时间）	-
重置缩放（时间）	\
全部缩小（所有坐标）	Ctrl + \
显示 HUD	Shift + U
信号输入表	Alt + I
最小化	Ctrl + M
显示与隐藏编辑器	Alt + 1
显示与隐藏效果夹	Alt + 0
显示与隐藏文件面板	Alt + 9

续表

项目名称	快 捷 键
显示与隐藏频率分析面板	Alt + Z
显示与隐藏电平表面板	Alt + 7
显示与隐藏标记面板	Alt + 8
显示与隐藏匹配音量面板	Alt + 5
显示与隐藏元数据面板	Ctrl + P
显示与隐藏混音器面板	Alt + 1
显示与隐藏相位表面板	Alt + X
显示与隐藏属性面板	Alt + 3
显示与隐藏选区/视图控制	Alt + 6

附录 2　音乐制作论坛网址

论坛名称	论坛网址
电脑音乐论坛	http://www.midibooks.net
作曲网原创音乐社区	http://www.zuoqu.net/forum.php
炫音音乐论坛	http://bbs.musicool.cn
吉他中国论坛	http://bbs.guitarchina.com/forum.php
飞来音电脑音乐技术	http://www.flyingmidi.com
七线阁	http://www.dnyyjcw.com/forum.php
云天音乐网	http://www.midisky.com
音频家族网	http://www.audiofamily.net/forum
串串烧音乐论坛	http://www.ccsdj.com
键盘中国论坛	http://www.cnkeyboard.com/bbs/forum.php
中国写歌论坛	http://bbs.xiege.net
捌零音乐论坛	http://www.pt80.net/forum.php
磨坊高品质音乐网	http://www.moofeel.com
CD 包音乐网	http://www.cdbao.net
杂碎音乐论坛	http://www.zasv.net
酷乐音乐社区	http://www.coolhc.cn